U0086352

粉彩畫

粉彩畫

Muntsa Calbó Angrill
José M. Parramón
Miquel Ferrón 著

王留栓 譯　　黃郁生 校訂

三民書局

黃郁生

臺灣省臺南縣人，
國立臺灣師範大學
美術系畢業，
美國紐約大學藝術碩士。
現為高雄師範大學
美術系專任講師，
繪畫作品展於國內外
各美術館與文化機構。

目錄

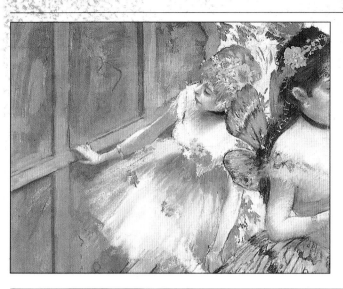

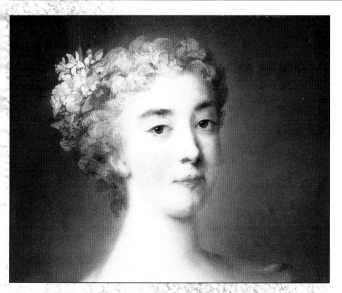

謹將本書獻給荷西・帕拉蒙 (José M. Parramón) 感謝他以
恆常的愛心和熱忱，來傳授其經驗和知識；同時也感謝他
十足的信任和正確的指導。

蒙特薩・卡爾博
安赫拉・貝倫格爾

前言

1

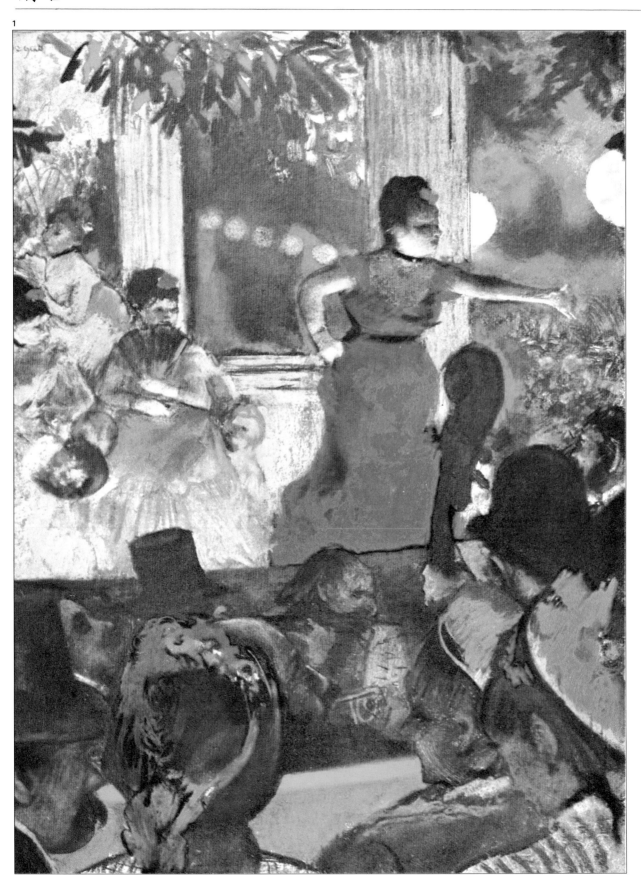

「竇加先生，您為什麼至今還不結婚?」安布魯瓦茲・沃拉爾 (Ambroise Vollard, 1865–1939, 法國美術品商和出版商) 問道。

「結婚? 噢，不。我寧願過最貧窮的生活，也不想聽妻子這樣評論我的某一畫稿: 多不像樣的圖畫。」葉德加爾・竇加答道。

聽到這段逸聞，人們很可能會認為竇加是個大男人主義者，而事實並非如此。他曾以數百幅素描和粉彩畫畫稿展現穿衣和沐浴的舞蹈女演員及其他女性，使女性的優美體態和文雅舉止永駐人間。由此可知，藝術大師竇加對女性向來是十分敬重的。艾麗斯・米歇爾在追憶竇加及其模特兒的相處情況時曾引用了藝術家及其最愛的女模特兒之一波琳之間的一段對話:

—— 竇加先生，您還記得我第一次來見您的情景嗎?

—— 是的，那當然。記得我是第一個看到你一絲不掛的人。

—— 您想想看，那是赤身裸體站在一個男人面前。

—— 這個男人不正是個藝術家嗎?

這個問題是毋須回答的，因為竇加不但是個藝術家，而且是藝術史上最傑出的粉彩畫藝術大師。

圖1. 竇加(Edgar Degas, 1834–1917)，《大使館的咖啡音樂會》，法國，里昂，美術博物館。竇加的絕大部分畫作均為粉彩畫，所以我們選擇他的這幅精美畫作(色彩斑斕、畫法多變)作為本書前言部分的插圖。

直到十八世紀末，粉彩畫家一直以臨摹油畫的方式作畫; 拉突爾 (Maurice Quentin de La Tour) 將這種臨摹畫推到了登峰造極的地步，他畫的粉彩肖像畫之大竟達2.10 × 1.51公尺。這種機會主義一直延續到十九世紀印象派的出現。隨著印象派思潮的流行，竇加以新的手法用粉彩畫素描、塗顏色、作草圖、畫輪廓。有時在臨摹印象派油畫的作品中，粉彩的線條猶如鉛筆畫般若隱若現; 有時候，畫中人又清晰可見。值得一提的是，竇加以素描加繪畫的方式為當今粉彩畫家的表達法和創造性開闢了廣闊的道路，故本書從某種意義上來說，是對竇加大師的紀念。

挖掘上述表達法和創造性的潛在價值，正是本書的初衷。首先，介紹粉彩畫的起源，諸如何時問世、如何發展、以及粉彩畫的奠基人和名家大師，比如從雷奧納多・達文西 (Leonardo da Vinci，他最先提出乾塗法)到竇加及其追隨者。

其次，評介粉彩畫家的作品、畫具及材料(如不同品牌的525色粉彩筆、各類畫紙和繪畫基底以及彩色用紙等等)。

第三，本書的另一個主要內容是廣泛地論述粉彩畫技藝與功能，同時評介平抹法、擦拭法、定色法，在不同畫紙上畫線條和平抹的技巧，以及對繪畫基底正反面的利用。

第四，介紹色彩語言與色彩和諧的方法、色系的表現方式、明暗對照法和色彩對比法。

第五，結合本書主題介紹粉彩畫的基礎練習。

第六，邀請六位各有專長的畫家分

圖2. 荷西・帕拉蒙(José M. Parramón)為本書主編，曾為此作過長期研究。他還是藝術學科的專家，畢生致力於繪畫研究和教學工作(或直接從事上述工作，或透過編輯叢書著書立說)。

別介紹和創作靜物畫、花卉畫、農村與城市風情畫、人物肖像畫和裸體畫。

我深信，本書是我榮幸主持編纂的《畫藝大全》系列中的一本優秀著作。當然，沒有文字編輯、美術碩士蒙特薩・卡爾博 (Muntsa Calbó) 女士的真誠合作，以及插圖設計者和編輯安赫拉・貝倫格爾 (Ángela Berenguer) 女士的創意，本書就不可能有現在的教學品質和藝術水準，正是有了這一品質的保證，本書無疑是迄今已出版的粉彩畫教材中的上乘之作。

荷西・帕拉蒙
(José M. Parramón)

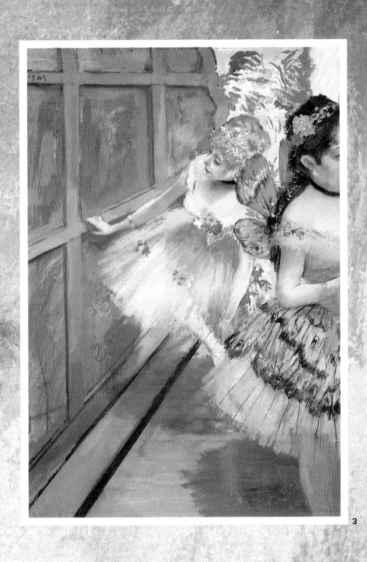

粉彩畫史

紙張的發明與素描的誕生

4

第一步：發明紙張

毫無疑問，粉彩畫藝術最初是與素描緊密相連的。如果我們瀏覽一下西方的藝術編年史就會發現，素描作為一門獨立的表達和研究藝術，大約是始於十五到十六世紀文藝復興初期。

素描藝術問世較晚的原因之一是，十三至十五世紀，隨著伊斯蘭教的對外擴張，造紙技術才從中國傳入伊比利亞半島，歐洲藝術家才得到今天人們使用的紙張。

我們都知道，紙張是中國人發明的，時間大約在西元105年，發明人是漢朝的農業官員蔡倫。這一發明在西元751年以前僅在遠東地區流通，而正是在這一年，伊斯蘭人在怛羅斯(Talas)戰役中打敗了中國人並生擒了數名造紙能手。此後，阿拉伯人開始將這一發明推向近東、伊比利亞半島直至整個地中海南岸各國，並開設造紙廠。後來又相繼於1250年在義大利、1348年在法國、1389年在德國開設了造紙廠。這樣，紙張終於在十五世紀成了主宰素描藝術的重要王牌。然而，粉彩畫的問世時間則更晚，而且是到十七世紀才真正顯示出它的重要性。箇中原因，將在下文詳述。

5

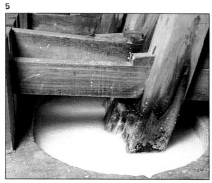

6

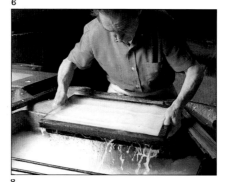

7

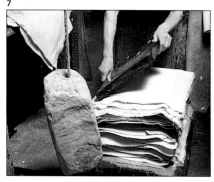

8

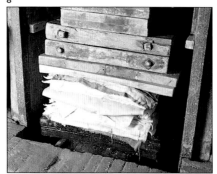

圖3.（在前一頁）竇加，《幕後的女舞蹈演員》，美國帕薩迪納市，諾頓·西蒙基金會(Pasadena, Norton Simon Fundation)。

圖4. 羅倫佐·莫納可 (Lorenzo Mónaco, 1370/72–1425)，《瑪麗亞會見伊莎貝爾》，柏林，達勒姆書畫刻印藝術館608室。這是用羊皮紙畫的精美水彩畫，因為當時紙張還不為人所知。

圖5-8.反映的是早期造紙過程：最初是把植物纖維（或碎紙）和水混合，再把一格柵放進紙漿槽中，當快速提起格柵時，就會出現一片尚未完成的紙張。然後在每片未成形的紙中間加上一張毛氈，並層層疊放起來，接著用擠壓的方法把上述紙張壓平壓乾。這四張照片攝自西班牙巴塞隆納市的卡佩利亞德斯造紙廠─博物館。

素描的誕生

且尼諾‧且尼尼 (Cennino Cennini)1390 年寫成的《工匠手冊》（*IL libro dell'Arte*，亦譯為《藝術之書》）向我們說明了素描的意義。他在這部著作中還論述了素描藝術的方法、素描所用的工具和材料。過去，藝術家過分受政治和社會束縛，因而藝術只不過是封建領主發財致富的工具，特別是教會講授和傳播宗教知識的工具。然而，也正是由於1400年前後發生的社會變革——城市人口的增加，封建領主勢力的驟降並受制於相對比較穩定的君主制度，中產階級（或城市居民）開始富裕，並有能力向藝術家購買畫稿，於是藝術也發生了變化，新畫風得以誕生，特別是對藝術的理解發生了新變化，並由此產生了文藝復興。

文藝復興時期，藝術家掙脫了舊枷鎖，終於首度能夠研究並表現自己

感興趣的東西，如現實生活、男人和女人、城市和商業、看得見的大自然，並進而表現一些寓意性和宗教性的題材——這也許就是對舊秩序的反叛。至於人體畫、肖像畫以及對心理的刻劃，則毫無疑問是由於人體解剖學或繪畫透視學等學科的發展。

圖9. 利比(Filippo Lippi, 1458-1509)，《動態人體草圖》，佛羅倫斯，烏菲茲美術館。該畫屬早期素描畫（用羽毛筆、鋼筆、炭筆在紙上作畫）。

圖10. 十五世紀的佛羅倫斯畫室及《維納斯人體草圖》，收藏在佛羅倫斯，烏菲茲美術館。這幅無名氏的畫是我們已知最早用白描展現的人體畫。當時白描已成為用白堊繪製彩色畫的一門新技術。

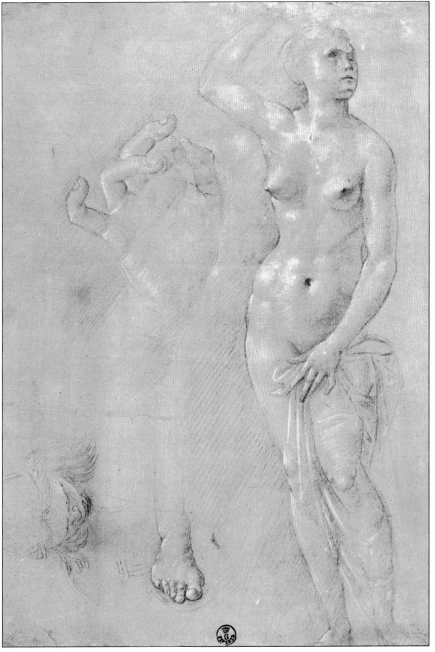

十五世紀的義大利素描畫

對十五世紀的藝術家來說，素描已成為繪畫和藝術表達的基本工具，不能掌握這一工具就不可能成為優秀的畫家或雕塑家。十五世紀為我們留下了成千上萬的素描畫作，其中有的出自義大利畫家之手，有的是荷蘭藝術家的作品。在這些畫作中，有在自製有色紙（按照且尼尼指教的方法）上畫的素描，也有在粉色、淡黃色、米色、藍色或灰色紙上作的畫。當時作畫有用炭筆、紅色鉛筆、羽毛筆、毛筆、水彩顏料……以及金屬筆。此外，這一時期已出現了白堊，雖然僅僅是在有色紙上用白堊描繪光線而已。當時畫稿的最典型特點是輕鬆自如、朝氣蓬勃，用炭筆，紅色鉛筆或鋼筆在有色畫紙上畫素描，並用白堊突出明亮部分。

維洛及歐(Andrea del Verrocchio)是十五世紀早期的藝術家之一，他和他的學生達文西和羅倫佐留下了許多畫作精品。當然還有許多其他著名畫家，如利比的學生波提切利(Botticelli)、烏切羅(Ucello)、法蘭契斯可 (Francesca)……所有這些義大利素描畫大師（從某種意義上說也是結構畫法和透視畫法的先驅）以及非義大利畫家把當時的素描畫發展到了最輝煌的水準，這些非義大利素描畫家有范艾克(van Eyck)、魏登(Weyden)、勉林(Memling)、福

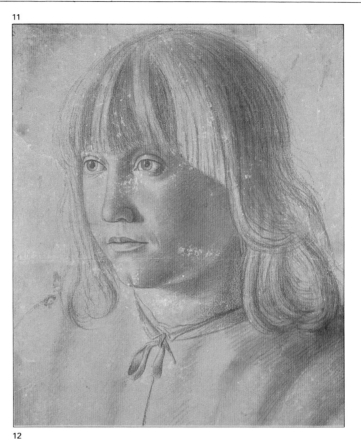

11

12

圖11. 麥西拿 (Antonello da Messina, 1430–1479)，素描畫，《少女》。圖12. 羅倫佐(1459–1537)，《大鬍子聖徒》。這兩幅文藝復興時期的素描精品畫作均珍藏在維也納，阿爾貝提那博物館，是用金屬筆、炭筆或深紅色鉛筆、白堊作的素描。

格 (Fouquet) 和烏格特 (Jaume Huguet)。

「乾塗法」

此時讀者或許會問，何時開始談粉彩畫呢？好，現在就開始，儘管十五世紀已經出現了粉彩畫，但是這類作品少得可憐，而且只被當作是畫作的著色工具，甚至在十六和十七世紀被中斷了整整兩個世紀。直到十八世紀才以一門藝術的面貌展現在世人面前。

現在我們再回到十五世紀末，達文西在他的手稿《大西洋手抄本》（《Codex Atlanticus》，現珍藏在米蘭，安布洛茲圖書館）中寫道，當

時他得知一種後來被他稱之為「乾塗法」的畫法。據這位偉大的藝術家回憶，這門技藝是法國藝術家貝黑阿勒於 1499 年以路易十二 (Luis XII) 的侍從身分訪問米蘭時向他透露的。同年，達文西獨特精心的肖像畫《曼圖亞女公爵伊莎貝爾·德埃斯特》（參見圖13）的問世，終於叩開了粉彩畫史的大門：女主人翁的服裝和頭髮均以金黃色粉彩筆著色。同一時期，盧伊尼 (Bernardino Luini, 1481–1532年) 也在其他絕佳的肖像畫中運用粉彩筆著色，如《拿扇子的少婦》（見圖14）。這幅畫有段時間甚至被認為出自達文西之手。毫無疑問，這兩幅早期素描肖

像畫只是使用了粉彩筆，而非真正的粉彩畫，且實際上只是兩幅草圖。它標誌著粉彩畫史上最獨特的題材，因為人物肖像是後來粉彩畫的一個最重要主題。至此，我們不禁產生了如下想法：粉彩畫能完全表現臉部難以捕捉的變化嗎？能反映光滑細膩的皮膚、線條和面部表情嗎？

圖13. 達文西（1452–1519年），肖像畫《伊莎貝爾·德埃斯特》，很可能是粉彩畫史上的第一幅素描畫，該畫收藏在巴黎羅浮宮素描珍藏室。
圖14. 盧伊尼，《拿扇子的少婦》，維也納，阿爾貝提那博物館。該畫為粉彩畫早期作品之一，與圖13均為草圖。

13

14

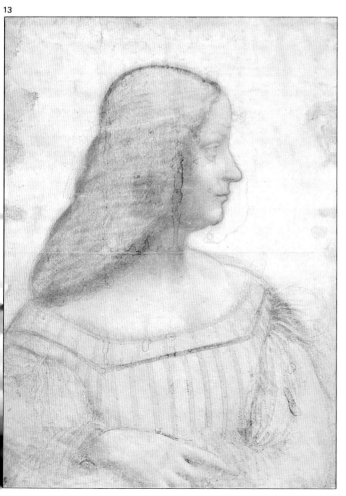

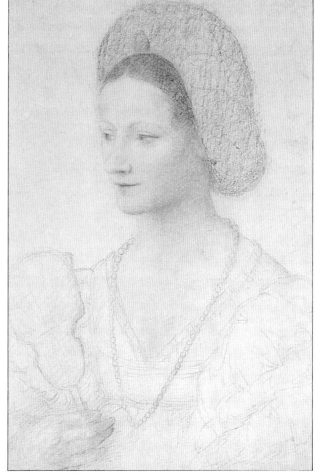

十六世紀的僵局(Impasse)

達文西是舉世聞名的天才，直到現在仍是當今研究者著書創作的對象。他集雕塑家、畫家、建築師、工程師、發明家、物理和植物學家、思想家、作家、詩人於一身，曾堅持不懈地研究過人體解剖學、重力定律、地震運動、水循環、繪畫透視學等多門學科。但是，他主要是一位擅長素描的傑出畫家，是用素描進行思考並表現其思想的藝術家。因此，他是文藝復興全盛時期的天才人物之一，十六世紀的多才多藝名人，是仰賴人類知識推進個人和社會進步的象徵，因此，同時代的所有藝術家都受到他的影響。

儘管達文西在素描畫中引進了粉彩畫法，但十六世紀的藝術家似乎不知道這種簡單質樸的彩色小棒，小粉彩筆並未成為他們的畫具。當然

也有例外，對此將在下文論及。

首先我們來看一下素描作為一門獨立藝術（所有被稱為藝術家的人都在這方面有所成就）的演進過程：十六世紀的畫家只能用紙和簡單的線條作素描，並表現他們確信的所有事物，當時素描已成為繪畫藝術中所有畫技及藝術實驗的工具，且素描本身具有和油畫同等的價值；後來素描更成為藝術家大顯身手的天地，即使在畫具短缺、技藝欠佳時也能如此……在下面，我們就會看到，藝術家們數百年來是用何等簡單的材料創作出令人驚喜、使人折服的素描形象。

在義大利，隨著以米開蘭基羅(Michelangelo)和拉斐爾(Rafael Sanzio)為首的藝術家的出現，藝術中心由佛羅倫斯遷移至羅馬。十六

世紀盛行於義大利的「矯飾風格」(Mannerism)或美術中的繪畫方式以及表演藝術等一系列成就，都是近代繪畫藝術的基礎。這一時期的義大利畫家，如韋奇利（Tiziano Vecilli，參見圖16）和丁多列托(Tintoretto)的畫技完全可與薩爾托(Andrea del Sarto)、彭托莫(Pontormo)、洛托(Lorenzo Lotto)等畫家相媲美。另外還有一批歐洲北部的藝術家也有同樣的藝術水準，如杜雷羅(Durero)、巴爾東－格林(Baldung-Grien)、（小）霍爾班(Holbein)以及克魯也(Clouet)。

圖16. 韋奇利（Tiziano Vecilli, 1487 或 1490–1576年），素描畫《邱比特和愛歐》，劍橋費茲威廉博物館。韋奇利在這幅素描中採用的是線條流暢的白描和著色朦朧的明暗對比畫法。

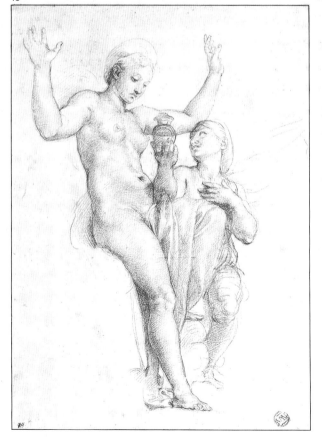

圖15. 拉斐爾(1483–1520)，《維納斯與精靈》，巴黎羅浮宮，該畫儘管被證實屬粉彩畫，但是在十六世紀，粉彩技術幾乎尚未被普遍使用。

染色畫紙、黑石、白堊……

我們在前幾頁所看到的精采畫面，的的確確是只用幾件簡單的畫具就創作出來，其中黑石近似於現在的炭筆，後來又逐漸被炭筆所取代。可以想像得出：炭黑或者義大利黑石幾乎一直是素描的最主要材料；深紅色鉛筆主要用於點綴面部特徵、柔和皮膚色調；而白堊雖用得很少，卻是襯托或突顯明亮部位必不可少的粉飾原料，使素描反映真實的畫面內容。當然，素描有許多種，既可用單色，又可用多種顏色，還可把顏料混合後作畫。形式多樣的素描主要與藝術家作畫的理想程度和變化形式有關。除上述因素外，還有畫紙的問題，或用白紙，或用染色畫紙（藝術家自製的與主題相吻合的染色紙）。所有上述看法絕非憑空想像，因為粉彩畫用的也是這些材料。此外，先用最簡單的材料作畫有利於解決今後的作畫難題。用這些簡單材料創作的素描佳作絕對可與早期的粉彩畫相媲美。

粉彩畫誕生的前夕

現在我們再回到十六世紀，看一下那些值得特別評介的傑出藝術家。儘管他們並沒有真正使用粉彩，且其素描技藝仍為一般的繪畫法——如我們在前面看到的韋奇利的素描，但是這些藝術家的素描複製插圖，還是值得我們認真學習和觀察。

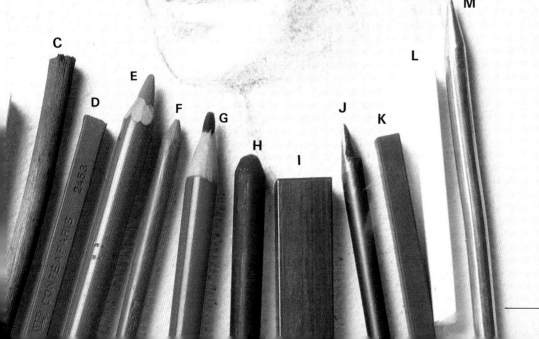

圖17. 這幅照片展示了十五、十六或十七世紀素描畫家所用的簡單畫具。畫家把自己親手染製的紙張，逐漸變為一幅用一種顏色繪製的素描——用白堊（參見B, L）襯托或突顯明亮部分。最早開始畫素描的金屬筆通常只不過是某種金屬小棒（參見M, J），如：銀、鉛、錫或其他金屬；或者是黑石〔現在用的是炭筆（參見G）、炭條、壓縮炭筆（參見C, H, I）〕；後來常常是先把紙稍稍塗上明暗黑色，然後用深紅色鉛筆畫素描，用白堊或鉛筆（如D, E, F）以中色調繪出適合人物面部和人體的素描，這一方法也適用於其他題材的畫。最後，藝術家以白堊處理少數空白點使素描有「欲從紙中走出」之感。這並不是說今天我們也應該完全用同一方式、同樣材料進行素描，不過如果只是想試驗一下，那就又另當別論了。

正是由於我們擁有許多關於米開蘭基羅的資料，才使我們得以讚歎他的非凡才能。他設想並實現宏偉巨著的體力與才智已遠遠超出常人的能力範圍。米開蘭基羅是達文西的傑出繼承人。他才氣橫溢，是個素描高手，一切事物都是他的素描對象，事實上他是用素描研究整個世界。現在我們保存下來的素描，有的是用黃褐色或米色紙創作的炭筆畫，有的是深紅色鉛筆畫，其中有些畫還以白堊襯托突顯明亮部分。米開蘭基羅的素描一直以線條豐富、體形穩健、結構明快、色調典雅見長，從不過分使用明暗強烈反差。

在羅馬藝術界緊隨米開蘭基羅之後的畫家是曾在佩魯及諾 (Perugino) 畫室工作過的拉斐爾（也出生在烏爾比諾），他是文藝復興盛期的著名多產畫家，那是一個造就傑出人物並提供創作機會的時代。米開蘭基羅主要是一個雕塑家，而拉斐爾則完全是一個畫家，當然也是素描畫家。在他留給我們的精美素描畫中有用金屬筆創作的炭畫素描、白堊畫素描、深紅色鉛筆素描……有時候，他先用金屬筆為素描定比例、畫外形，後來卻用深紅色或炭黑著色，使得金屬筆所劃的線條若隱若現。拉斐爾的風格比起米開蘭基羅更為柔和（繼續我們前所評介

圖18和19. 米開蘭基羅(1475–1564)創作的《埃及艷后》，收藏於佛羅倫斯，米開蘭基羅美術館。拉斐爾 (1483–1520) 創作的《聖卡塔利娜·亞歷杭德里亞》，收藏於巴黎羅浮宮。這兩幅素描畫作展示了如何用白堊或加用炭筆、紅色鉛筆或加用黑石進行素描創作，這一畫技已類似於此後幾個世紀中用粉彩畫素描的方法。

圖20. 薩爾托(1486–1531)描繪的《老人頭像》，收藏於佛羅倫斯，烏菲茲美術館。十六世紀以來，包括薩爾托在內的傑出素描畫家創作了成千上萬幅和這一頭像一樣有魔力的素描。

圖21. 巴米加尼諾(1503–1540)試畫的《女像柱》，收藏於維也納，阿爾貝提那博物館。十六世紀末特有的「矯飾風格」的代表畫家，為證明其知識的潛在價值而不斷地作素描和繪畫，如視野變化、形式誇張、古典構圖改變……

18

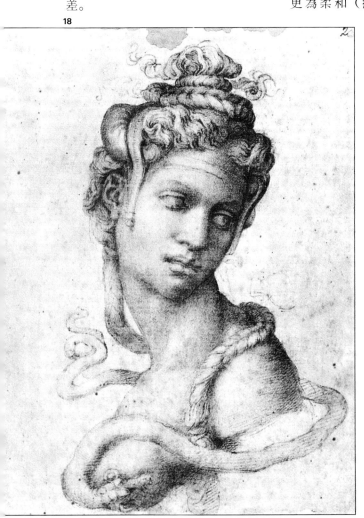

19

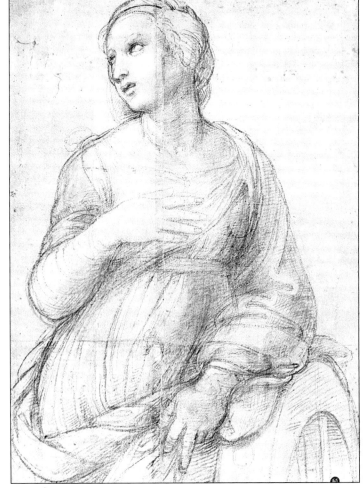

的），也許我們可以這樣說，拉斐爾的作品多一點人情味，少一點過分與極端；多一點平易近人，令人少一點敬畏之心。為證實我們所說的話，這裡選擇了兩幅素描：圖18（米開蘭基羅畫作）和圖19（拉斐爾畫作）適成對照。拉斐爾英年早逝，但是仍以義大利文藝復興時期的天才人物之一而載入史冊。與拉斐爾同一時代的畫家有佛羅倫斯的代表畫家薩爾托和彭托莫（Jacobo Pontormo, 1496–1556），威

尼斯的著名畫家丁多列托和義大利北部城市帕爾馬的著名畫家巴米加尼諾 (Francesco Parmigiano, 1503–1540)。他們不落人後，為藝術的獨立及素描的自由化而努力。正像我們前面談到的，這些畫家在素描方面也做了許多探索，其中有的畫家還謹慎地用粉彩作畫，比如和拉斐爾一樣出生於烏爾比諾的巴洛奇。最後還要提一下十六世紀的大畫家

韋奇利，他的繪畫方法是素描畫史上最有趣的現象之一。他的畫屬於素描加繪畫，而在他的素描畫中，環境與色調逼真到其他畫技無法取代的程度，達文西在他的論著中也曾提出過類似的看法。

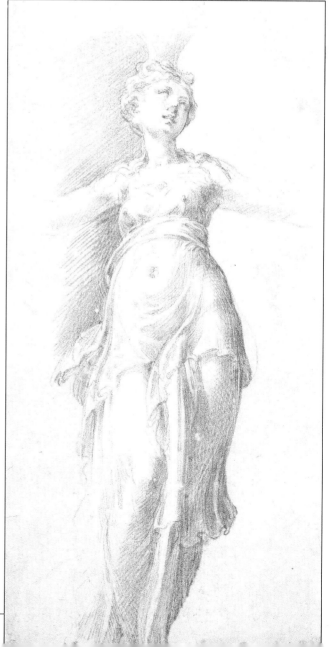

20

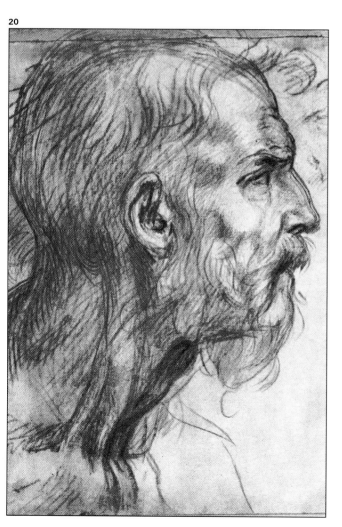

十六世紀和十七世紀上半期的粉彩畫

十六世紀義大利、法蘭德斯和法國的粉彩畫

我們結束了前一節所介紹的義大利文藝復興盛期素描與粉彩畫的發展之間的關係。為了說明粉彩這一新材料的出現並不是突如其來的驟變，而是以循序漸進的方式逐漸產生（這符合藝術史的發展，特別是截至本世紀的藝術史）。 我們必須特別提及某些粉彩畫藝術家和某些粉彩素描，儘管當時對使用粉彩作畫是非常謹慎的。首先，必須指出的是，義大利的文藝復興決不是僅局限於該國的風潮，就文藝復興的特徵和內容而言，它是一件具有普遍意義的大事（如視野的現代特色、解剖學的重新發現、繪畫透視學技巧、

人文主義和中產階級的哲學……），因而，開始於義大利的文藝復興運動很容易被整個歐洲接受。正因為如此，在法國、法蘭德斯、西班牙等國家，藝術的自由化形式一致，素描的發展速度相同，甚至連以杜雷羅為首的北部藝術家的素描畫也大同小異。法蘭德斯的著名畫家和素描高手是（小）霍爾班 (Hans Holbein, 1497–1543)，其父（老）霍爾班也是畫家。小霍爾班擅長肖像畫，且成績斐然，他的肖像油畫，特別是面部和人體素描方面的功力深受同代人敬佩，因此成為英王亨利八世御前肖像畫師（很可能是專為後宮粉黛作畫）。 小霍爾班的肖像油畫均為素描佳作，無論是表面

圖22.（小）霍爾班(1497–1543)，《安娜‧梅爾肖像》，巴西利亞，孔斯特博物館。小霍爾班肖像畫影響了其後幾個世紀的歐洲肖像畫學派。

圖23和24. 克魯也(1485/1490–1541)，肖像畫《陌生女人》（收藏於倫敦大英博物館）和《博尼雷海軍上將》（珍藏於康德博物館）。

圖25. 巴洛奇 (1526–1612)，《少女的臉龐》，柏桑松美術館暨考古博物館。他的畫作幾乎都以粉彩為唯一手段來反映畫稿題材。

圖26. 比亞爾 (1559–1609)，《少婦肖像畫》，巴黎羅浮宮。實際上是一幅粉彩畫，也是粉彩畫技術中最具代表性的題材，這種生動的敘事體繪畫手法，之後一直保持了幾個世紀。

22

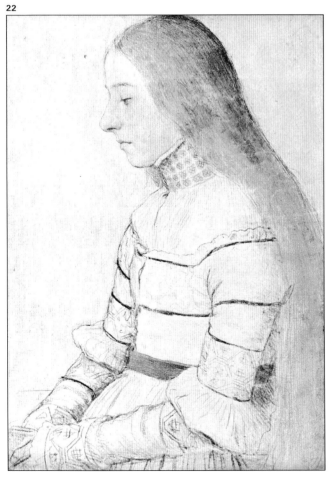

23

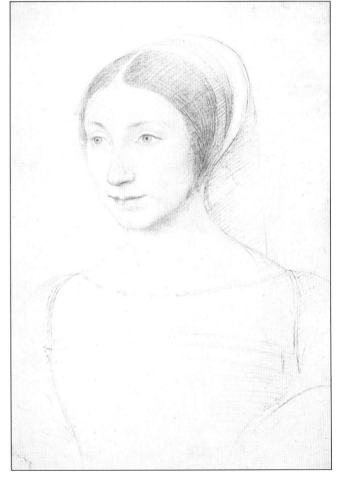

質感還是裝飾細節都十分生動傳神，其作品中的人物常給人躍然紙上的感覺（應該記住，他的許多肖像油畫是為模特兒畫的素描）。

在小霍爾班的素描畫中，有一部分作品是以白堊或粉彩突出明亮部位。他的肖像畫惹人喜愛，畫紙的顏色由藝術家親自染製，作畫時使用的白堊也適中大方（參見圖22）。法國的另一著名肖像畫家克魯也(Jean Clouet, 1485–1541) 與小霍爾班同時代。只要欣賞一下他的素描畫，就會感受到他在當時肖像素描畫中達到的完美程度，他通常先用黑石（有時也用金屬筆或炭黑）進行素描創作並表現暗淡對比，然後用深紅色淡淡地在面部和皮膚陰影

部位著色，最後再用白堊或白粉彩或淡色粉彩處理明亮部位（見圖23和24）。

如果我們再回頭看一下十六世紀末的義大利，就應當瞭解另一個天才藝術家，他就是僅次於拉斐爾的巴洛奇，其作品可參見圖25。

在法國，比克魯也稍稍年輕一點的比亞爾 (Pierre Biard) 繼承了法國畫家的傳統，他偶爾用粉彩創作肖像素描畫，這種敘事體繪畫手法後來成為粉彩畫藝術和肖像畫藝術的重要組成部份（參見圖26）。

25

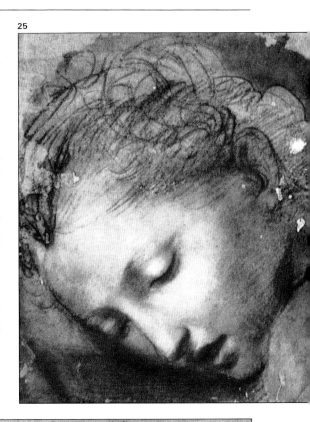

24

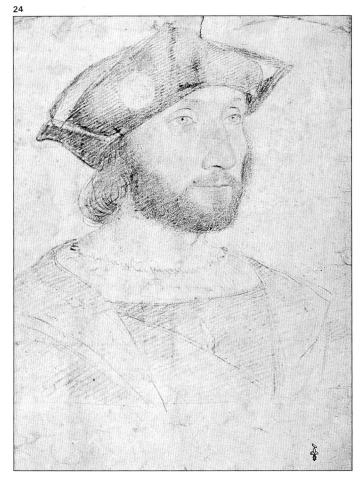

26

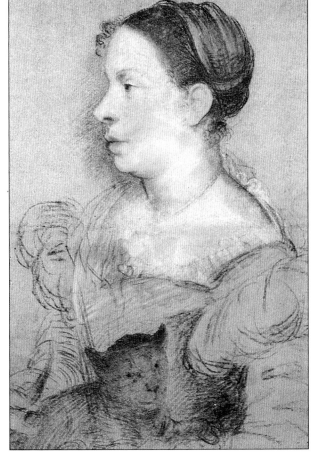

十七世紀上半期

巴洛奇 (Federico Barocci, 1535–1612) 是位善於集諸家之長的藝術家，他曾在著作中對米開蘭基羅、拉斐爾、達文西、韋奇利的藝術成就作過總結（而米開蘭基羅對他頗有好感）。 他具有典型義大利風格和地中海特徵，畫風自然流暢（而歐洲北部地區的畫風比較拘謹）。他用粉彩創作素描，並試畫各種繪畫題材。他給人們留下了許多人物頭像素描和習作，其中有些畫稿較多地使用了粉彩。相比較而言，粉彩較白堊更加柔軟且富有色調（參見圖25）。

現在我們一起來看一下十七世紀的繪畫與粉彩畫史。隨著當時的社會和政治變革，又一次出現了新的視野：北部地區的伊拉斯莫斯改革 (Reforma de Erasmo) 和地中海國家的反宗教改革(Contrarreforma)，以及巴洛克藝術風格。

巴洛克藝術風格追求的是，在視覺上的壯觀、動態、輕快、感人；在動作上有戲劇性；在風格上富有情感（有激情也有悲哀）。 巴洛克藝術風格是反宗教改革運動的結果。因為當時天主教會糾集新封建勢力以加強自身的權力，而這一藝術風格顯示了肖像藝術的巨大力量。那是一個既充滿活力又紛繁複雜的時代，巴洛克作為一門藝術，吸收了文藝復興的成果，以新眼光看待古典時代，同時又帶有宗教色彩。那是一個藝術家們終於能夠表現其創造能力、作品魅力、畫作說服力與激情……的時代，他們大量地速寫、素描，並建立了最初的美術學院。第一個美術學院就是卡拉齊畫派在波隆那創辦的美術學院。幾位卡拉齊家族成員作為教授和開路先鋒，主張學習古典畫和自然畫（裸體畫）作品，根據模特兒畫素描、畫肖像（參見本頁插圖），筆調流暢，光線優美，有炭黑色、深紅色、白色和染色畫紙，但幾乎很少用粉彩著色（參見圖27）。

在此基礎上，義大利出現了另一名早期巴洛克畫家卡拉瓦喬，他雖不甚出名，但卻培養了林布蘭、魯本斯、委拉斯蓋茲和勒拿。卡拉瓦喬還是自然主義畫派的奠基人，該畫派注重作品的光線、對比和新奇(新奇是巴洛克的典型風格)。

27

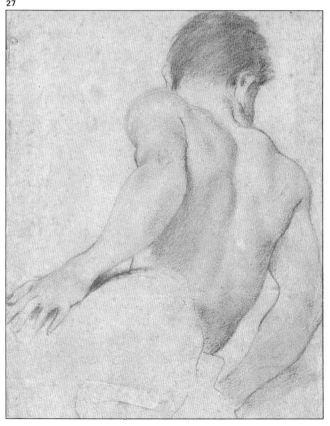

28

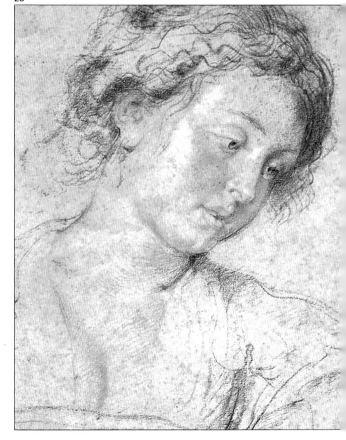

魯本斯、三色素描畫和十七世紀下半期

圖27. 卡拉齊(Annibale Carracci, 1560–1609)創作的《裸體青年的背影》，珍藏於哈佛大學福格藝術博物館。他是波隆那美術學院的創辦人(該院的成立是巴洛克時代繪畫藝術上的大事)。

圖28. 魯本斯(Pedro Pablo Rubens, 1577–1640),《半裸的少女》,鹿特丹,博伊曼斯‧範貝寧根博物館。魯本斯是素描畫家，其中部分素描畫係由其學生著色成畫。他的素描畫是以三色(黑色、深紅色和白色)在染紙上作畫，類似於粉彩素描畫，因此是整個時代的標誌。

圖29和30. 均為魯本斯的肖像畫《蘇珊娜‧富爾芒》和《少女》,均收藏於維也納的阿爾貝提那博物館。關於魯本斯的畫法技巧，除前文所述之外，我們還應特別注意人物的頭部及面部表情，流暢自如的線條，精美的構圖以及三種顏色和染紙的色彩。

魯本斯與「三色素描畫」
("Le dessin à trois crayons")

魯本斯是歐洲巴洛克藝術最傑出的代表人物，曾全心地研究過米開蘭基羅和韋奇利的畫作；魯本斯還是委拉斯蓋茲的朋友，並深諳卡拉瓦喬的作品，除此之外，我們還要特別對他加以重點介紹。

魯本斯創作過數以千計的素描，以及許多習作、畫稿粗樣和各類草圖(如景物、肖像、人體、動物、內室……)。這是為什麼呢? 因為魯本斯一生身兼多職，無法親自為自己的畫稿著色，於是他組建了一個畫室。傑出的畫家范戴克(Van Dyck)、尤當斯(Jordaens)和史奈德(Snyders)都曾在該畫室工作，他們為魯本斯的絕大多數畫稿著色，而

最重要的素描草圖則由魯本斯本人完成。此外，魯本斯也根據所議定的潤筆費對上述畫稿潤色，比如人物面部、手、服飾……的最後加工，以使自己的素描畫光線明快並富有表情。魯本斯是素描風格的先驅，即用固定化方式──三色素描畫("Le dessin à trois crayons"，在米色染紙上用黑色、深紅色、白色作畫)，使畫面更顯效果。這一素描風格曾被十七、十八世紀的大多數畫家所仿效。我們選擇的三幅插圖28–30就是魯本斯三色肖像畫最有說服力的代表作。

29

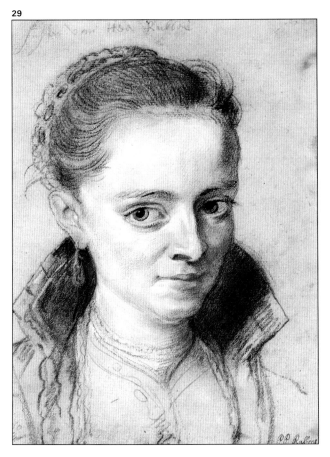

30

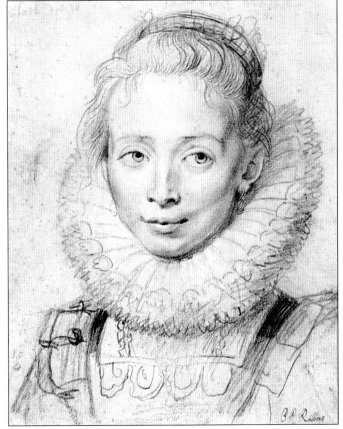

十七世紀下半期

從十七世紀下半期開始，粉彩成了宮廷畫師最常用的畫具之一。這一現象在法國宮廷表現得尤為突出，法國君主政體取得徹底勝利後，藝術和科學得到了保護，這種情況持續了整個十八世紀——法國文藝的黃金時期。國王和貴族，男人和女人都爭相使自己成為藝術及藝術家的保護者，而女人的參與尚屬首次。當然，如此行事有時完全是出於政治和藝術的考慮而略施恩惠，突出時髦的畫家。在這種情況下，粉彩肖像畫迅速風行起來，這也是一些畫家很快成名的原因。

粉彩肖像畫的先驅迪蒙斯蒂埃 (Daniel Dumonstier, 1574–1646)，以黑色和粉彩為貴族作肖像畫（參見圖31），不過仍以簡樸的素描畫法為主。勒布朗 (Charles Le Brun, 1619–1690) 也緊隨其後，以粉彩作畫（圖32是法王路易十四的肖像畫），他以驚人的才能捕捉人物的心理特徵，並用截然不同的粉彩技法處理畫面，他創作的素描和繪畫線條樸實且穩健，是真正的佳作。儘管對勒布朗來說，粉彩畫仍屬試畫之作，但是，他創作粉彩肖像畫的潛力是毋庸置疑的，而且為粉彩畫開闢了新天地。勒布朗是畫家身兼政治家的典型，他常介入宮廷政爭並受到法國財政總監柯爾貝爾 (Colbert) 的庇護。勒布朗還是法國皇家繪畫雕塑學院的創始人和首任院長。維維安 (Joseph Vivien, 1657–1734) 以粉彩畫家的身分進入

圖31. 迪蒙斯蒂埃 (1574–1646)，肖像畫《貴婦人》，德國，達姆施塔特，蘭德斯博物館。迪蒙斯蒂埃屬粉彩畫家的第一代，最早的畫作仍有相當多的素描痕跡（此圖就是最好的佐證）。

圖32. 勒布朗，《路易十四的肖像畫》，巴黎羅浮宮，素描珍藏室。隨著這類肖像畫的問世，他又創作了大量有關法國君王與貴族的肖像畫。至此，粉彩畫終於脫離了素描畫而開創了新局。

31

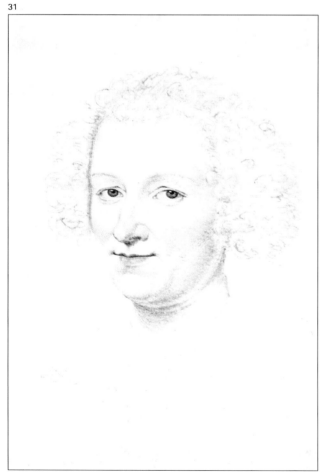

32

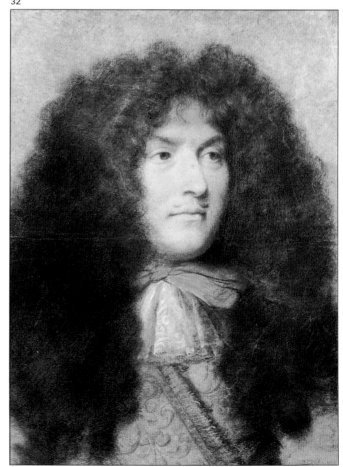

該學院，並成為十八世紀的代表畫家。維維安很可能是第一個摹做油畫特徵進行粉彩畫創作的畫家，即按油畫技藝及畫面大小設計真正的肖像畫（參見圖33）。

現在我們要進一步探討粉彩畫在十八世紀鼎盛時期的主要特徵。首先，繪畫主題仍以肖像畫為主，關於這一點我們在本書開始時已經談過。維維安用他所創作的國王和貴族的肖像畫以及他兒子及侄子的肖像畫使這一主題更加突出，而且在觀念上有所突破，即畫面要大，人物占畫面的四分之三；服飾要華麗，至少要畫出人物的一隻手；畫中之物要有軼事風格，讓觀賞者知道畫中

人物的愛好、情感、職業或社會地位。關於繪畫風格及粉彩用法，則越來越接近油畫，因此，有時粗看起來幾乎無法分辨這兩類畫作，特別是利用粉彩特性表現出來的柔和光線、和諧畫面、均勻顏色、柔美色調、精當潤飾以及用擦筆修飾的色彩層次，幾乎和油畫沒有多大差別。而正是粉彩畫藝術造就了十八世紀的傑出粉彩畫家，其中有卡里也拉 (Rosalba Carriera)、拉突爾和夏丹(Jean Baptiste Siméon Chardin)。

圖33. 維維安，《法國波爾戈亞尼公爵路易肖像》，德國巴伐利亞省國家繪畫博物館施萊斯陳列館。維維安是法國宮廷粉彩肖像畫家的典型代表，其畫風較過去更為浮華；如圖所見的人物表情、服飾以及畫中物皆說明著其社會地位。

圖34. 卡里也拉(1675-1757)，《照姊妹相片描繪的自畫像》，佛羅倫斯，烏菲茲美術館。卡里也拉是第一位載入藝術史冊的女畫家，究其原因，並不在於她是女性，而是因為她是一個傑出的粉彩女畫家。她也許還是第一個只用粉彩創作的藝術家，她對新畫法進行調查研究，甚至可以說是她發明了粉彩和粉彩繪畫。而她的畫家身分是毋庸置疑的，她所創作的這幅純粉彩自畫像色彩明亮、潤飾精當，因此點燃了十八世紀的粉彩畫熱潮。

33

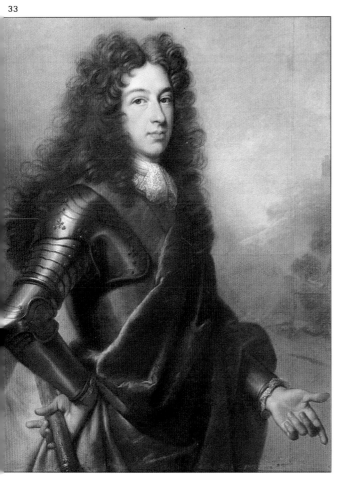

34

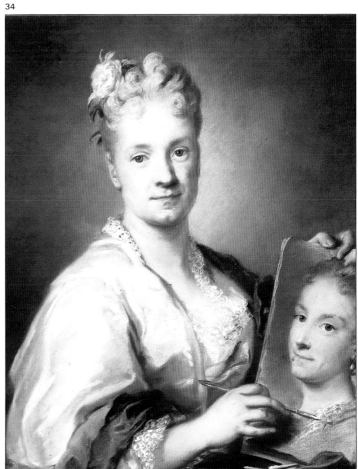

法國──粉彩畫的先驅

現在我們介紹粉彩畫全盛期的情況。部分畫家，比如弗朗索瓦·勒穆瓦納 (François Lemoine, 1688–1737)，開始用粉彩畫表現寓意性人物：以蒼天為背景，光線柔和獨特，不少畫面是從下往上看，畫中人物冉然向上，恰似超人一般 (參見圖 38)。請不要忘記，十八世紀是法國藝術的黃金時期，當時顏料也隨之問世。

弗朗索瓦·勒穆瓦納是著名畫家布雪 (François Boucher, 1703–1770) 的老師。布雪的畫藝居華鐸 (Watteau) 和福拉哥納爾 (Fragonard) 之間，他們三人是法國洛可可風格 (Rococó) 的最傑出代表。在他們的畫作中既有描寫艷情聚會、上流社會娛樂、貴族生活的題材，也有反映生活情趣的題材，如花園裸體的浪漫色彩，陽光下的艷情故事，以及衣著華麗的貴婦人的深情。

在這些藝術家中，就有一位傑出的女畫家，即前文提及的出生在威尼斯成名於巴黎的卡里也拉。她創作了許多粉彩肖像畫，其視角獨特，畫風既富有時代感又超越時代，頌揚女性，並賦予人物寓意情趣，如有時將畫中人置於半裸狀態，有時又憑空添加迷人的飾品使畫面更能

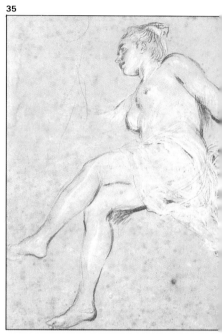

圖 35. 華鐸 (Jean Antoine Watteau, 1684–1721)，《春天的女性》，巴黎羅浮宮，素描珍藏室。他是最傑出的洛可可風格代表之一，也是一位抒情的素描畫家和傑出的色彩畫家。

圖36. 布雪，《仙女與蠑螈》(收藏地同圖 35)，他是洛可可畫派中最傑出的抒情畫家之一，也是一位善用色彩描繪裸女的畫家。

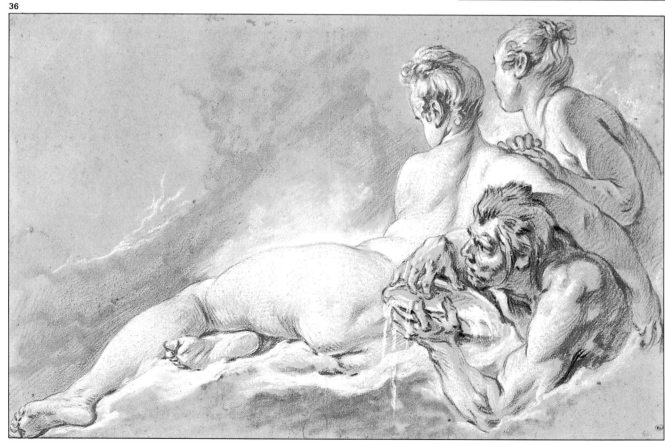

吸引觀眾，比如在袒露的胸前或秀髮間配上一束鮮花，或以項鍊和帽子點綴畫中人。而更突出的是畫面的顏色：淺色、玫瑰色、藍色和白色（參見第68、69頁及圖107）。除色彩和以模特兒為繪畫對象外，畫面神韻也使畫中之物既美妙又神秘——柔美的色調，加上擦筆的精細處理，更顯出畫中人飄渺的神韻，以致使人產生錯覺，好像是見到仙女一般。另外，卡里也拉還是一位粉彩畫技大師，據她所說，她曾試用和使用過巴黎的各種優質粉彩，也曾親自製作粉彩，甚至還撰文論述有關粉彩畫技術的適用範圍……

卡里也拉於1745年得了白內障，此後視力逐年衰退，幾乎失明。也許正是這個緣故，她創作的肖像畫也變得越來越傷感，色調灰暗，看起來既憂鬱又帶有思鄉之情，她的自畫像（見圖37）就是一個明證。與卡里也拉齊名的部分畫家，如佩宏諾 (Jean Baptiste Perronneau, 1715–1783)，為肖像畫慣用的題材增添了新的主體——青少年、物品或某種動物。新的人物主體已明顯具有寫實主義色彩，而新的事物主體仍為肖像畫的傳統程式。以卡里也拉為首的畫家，利用柔美的淺色、擦筆、手工製作的染色畫紙、明快

的線條進行速寫，且常使用互補色（底色為綠色，面部為玫瑰色；或者底色取藍色，面部取橙色），使色調適成對照並使畫像色彩艷麗……但背景的框架卻始終如一：十八世紀的色彩，青年的狡詐，少年的病態（如尖刻、誘惑、浮華）……難道粉彩是描繪輕浮特徵的畫具嗎？下面我們將會看到同一世紀其他畫家是如何運用上述材料的，也許據此還可以進一步作出評斷。

37

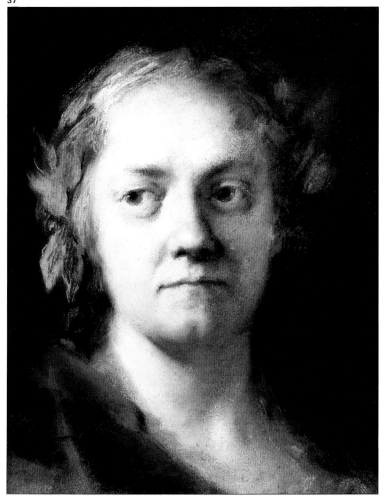

38

圖37. 卡里也拉，《自畫像》，威尼斯，學院美術館。在這些後期畫作中，卡里也拉以更加細膩的手法，深入反映人的心理特徵。

圖38. 勒穆瓦納，《赫柏女神頭像》，倫敦大英博物館。當時的所有法國畫家均受卡里也拉影響用粉彩作畫。

臨摹油畫的粉彩畫

在卡里也拉開創了粉彩肖像畫後，絕大多數的法國畫家紛紛追隨她，創作粉彩畫並成為著名畫家和法國皇家繪畫雕塑學院院士，於是粉彩畫毫不費力地進入繪畫藝術之列。法國十八世紀最著名的粉彩畫家除卡里也拉外，就是拉突爾 (Maurice Quentin de La Tour) 和佩宏諾。但是只有拉突爾畢生致力於粉彩畫（從未使用其他畫技）。他是卡里也拉的追隨者，繪製了不少優秀作品，其中不乏真正的不朽畫作（包括前文提到的那幅2.1×1.51公尺的巨幅畫稿）。

拉突爾於1746年被法國皇家繪畫雕塑學院接納為院士，後來又成為顧問委員會委員。1782年前後，他在自己的故鄉聖奎廷開辦了一所美術學校。後成為宮廷畫師並為宮廷絕大多數的顯赫人物畫像。但是，他與早期粉彩畫家（如維維安）和宮廷油畫家（如李戈）截然不同，因為他更喜歡以現實和細膩的手法作畫，而不喜歡傳統的奢華、諷喻等畫風。他孜孜不倦地捕捉人物的心理特徵，也就是塑造瞬間——猶如拍照一樣——人物的表情以及所處的環境。他的繪畫方法始終是以寫生草圖為基礎進行試畫，所用畫具有黑石、深紅色鉛筆和白堊。他作畫的程序是：首先集中畫人物的目光和微笑，其次是整個面部，然後是鵝蛋臉，直到用粉彩在大致圓形的紙上描繪頭部，最後把這張紙貼在最終的畫紙上並作潤色。要費點功夫才看得出這張貼紙，但它確實貼在那兒。他創作的優秀畫稿（比如圖39）能夠體現畫中人物的標誌

39

圖39. 拉突爾，《龐帕度侯爵夫人畫像》（收藏於巴黎羅浮宮素描珍藏室），是其最具代表性的畫稿之一，這類肖像畫借助環境使畫中人物顯得高大壯觀，稱得上是真正的畫家；另一類則全是粉彩畫，但多為自畫像和「不重要」人物的肖像。

圖40. 佩宏諾，《抱貓的女孩》（珍藏處同圖39）。這幅肖像畫可與拉突爾的畫作媲美。透過這幅畫，我們再次看到這類畫的基本特徵：人物面部占畫面四分之三，至少看得見人物的一隻手，加上流行風格——一隻貓。

圖41. 夏丹，《自畫像》，巴黎羅浮宮素描珍藏室。他是十八世紀的傑出畫家，但卻未像其他畫家那樣受到重視。但無論在粉彩畫還是在新畫技方面，他與其他同代畫家均有所不同。

（如科學、藝術、音樂和文學特徵），而畫中的房間擺設（如地毯、窗簾、樂器、畫飾、掛毯、家具……）則能反映人物的社會地位，其中粉彩的作用很大，因為它能再現各種物品的特性、大小和顏色。

這裡再針對佩宏諾稍作補充，他是一個可與拉突爾媲美的傑出肖像畫家，倆人最大的區別在於佩宏諾所

的賞識（因其作品過多描繪貧民生活），　但他生前的繪畫仍很成功。夏丹在花甲之年開始畫粉彩畫，也許是因為隨著視力和體力的減退，他希望在粉彩畫而不是在油畫方面有所建樹。事實上，他仍猶如一位體魄健壯者，在粉彩畫技上有所創新。他的粉彩畫法的確與眾不同：只用少量平行的彩色線條，在畫稿

重疊起來，使畫面達到完美的程度。此外，夏丹用筆（粉彩）自如，在畫紙上反覆嘗試、擦拭、試色，使觀賞者無論在近處還是遠處都能有所發現。他是一位著名畫家，並朝著現代畫風邁開了新步伐。

葉提恩·劉塔

葉提恩·劉塔(Jean Etienne Liotard,

作的畫面顯得有點拘謹，線條過分顯露，而對表情和姿態的處理以及最後潤色則較為自由（參見圖40）。1755年起，佩宏諾開始遊歷整個歐洲。因此是傳播粉彩畫技藝最得力的藝術家之一。

夏丹(Jean Baptiste Siméon Chardin, 1699–1779)是一位與十八世紀畫風分庭抗禮的近代畫家，他擅長肖像畫、靜物畫、風俗畫。因此，儘管夏丹的繪畫題材從未受到上流社會

上卻清晰可見，這一創新畫法意義重大，因為他是印象派畫風的先驅（參見圖41）。他的另一創新在於把油畫中的層次畫法移植到粉彩畫中：用細微的線條，一層又一層地

1702–1789)是另一位未忽視當時流行的粉彩畫的藝術家。他生在瑞士，年輕時移居巴黎直到1738年。這一年，在遊歷義大利時結識了兩個英國紳士並與之結下了深厚友誼。後

來他們三人又到土耳其的君士坦丁堡旅遊，他迷上了土耳其的陽光與優美景色，進而改穿當地服裝並開始留鬍鬚。當他返回歐洲時，土耳其服飾竟使他聲名大噪，於是終生未改這一衣著習慣。結果連他的畫中人考文垂伯爵夫人也按其習俗穿上了亞洲服飾（參見圖44）。劉塔是一位對色彩有很高鑑賞力的畫家，他喜歡和諧明亮的色彩，這一風格充分反映在他唯一的粉彩風景畫中（參見圖42）。

在劉塔的靜物畫中，作為獨立主題的畫甚少，而以肖像畫構圖居多，且受到夏丹畫風的影響，他的畫構圖獨特、風格樸實。他在晚年創作了一幅靜物畫（圖43），並頗以此為榮（不僅在畫上簽名，而且註明當時的年齡）。 這幅靜物畫的構圖既獨特又迷人，集傳統畫技與新視角於一體，桌子好像懸空一般（這違背了透視畫規則）。 這一風格已然成為塞尚(Cézanne)畫風的前奏。此外，劉塔畫作的色彩也很獨特，已呈現先天的抽象派畫風。

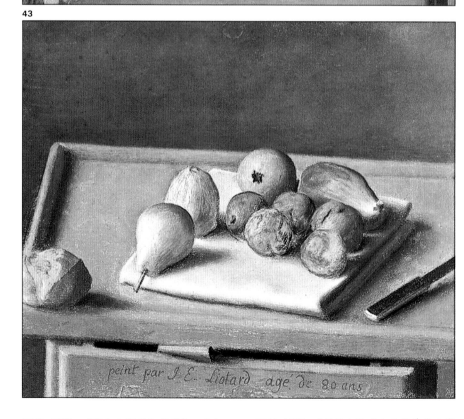

42

43

peint par J.E. Liotard age de 80 ans

圖42. 劉塔(1702–1789)，《畫家從居室看到的日內瓦景色》， 阿姆斯特丹國立美術館。這是到目前為止我們看到的畫家唯一的粉彩風景畫（畫技獨特，構圖也非比尋常）。

圖43. 劉塔，《餐巾與梨子和李子》，日內瓦藝術和歷史博物館。這幅靜物畫著實令人驚喜，構圖獨特、色調和諧，且相當具有現代氣息，這是畫家最引以為豪的畫作之一。

圖44. 劉塔，《想像中的考文垂伯爵夫人畫像》，收藏地同圖43。他的畫作主題優美、色彩亮麗、構圖獨特，所以他用這種畫風創作的每一幅畫作都相當受人喜愛。

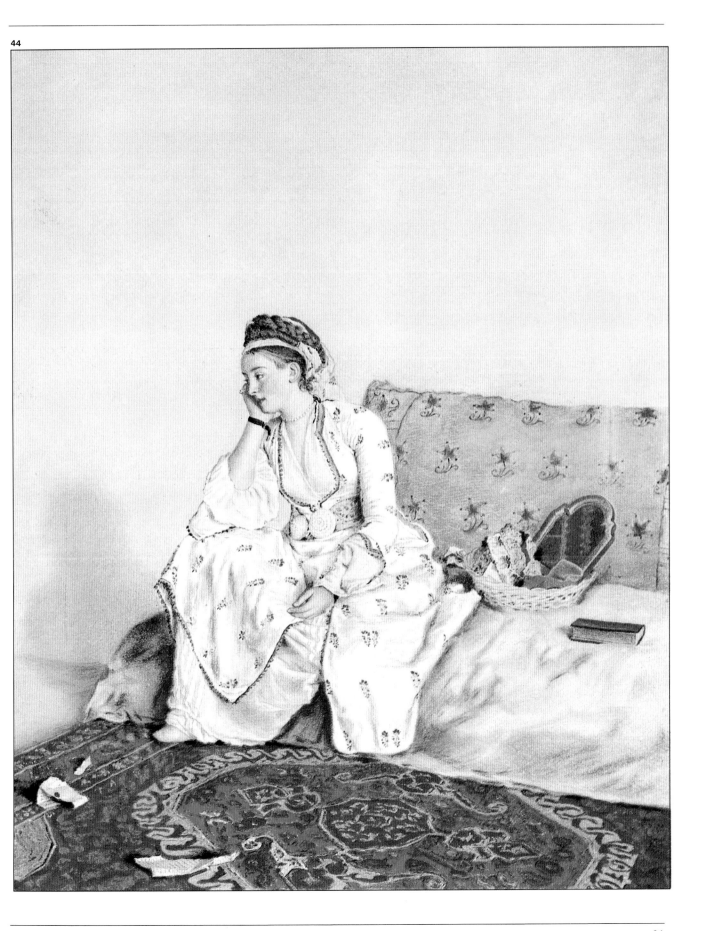

英國的粉彩畫

粉彩畫首先風行於十八世紀的法國，且由於法國對歐洲的巨大影響，使得粉彩畫跨越國界並逐漸成為藝術家的另一個表達方式。當時，一些尚未被重視的新的表達技藝已在藝術史上占有一席之地，比如英國的水彩畫和法國的粉彩畫，在英國也有用油畫或水彩畫技法創作的粉彩畫藝術家。這裡介紹的部分畫作屬十八世紀末的作品，已預示了十九世紀浪漫主義新畫風的到來，其畫面景色壯麗、天邊白雲、蓬頭散髮的兒童、手抱鮮花和水果……這種風格和前面介紹的粉彩畫風區別甚微，因為也使用法國藝術家用的畫具。勞倫斯 (Sir Thomas Lawrence)、拉塞爾 (John Russel) 和根茲巴羅 (Thomas Gainsborough) 就是英國藝術家中的代表人物。

十八世紀英國肖像畫派畫家中首推勞倫斯，他不

僅在英國，而且在歐洲特別是歐洲國家宮廷都極為成功，也許是因為他為畫中人物增添的典雅風韻正好再現了貴族的威嚴和尊貴（參見圖46）。

圖45. 拉塞爾(1745–1806)，《手拿櫻桃的女孩》，巴黎羅浮宮素描珍藏室。英國畫家對畫紙很考究，且頗注重畫面清新。值得注意的是，他們創作的粉彩畫屬晚期之作，已比較接近浪漫主義畫風。

圖46. 勞倫斯(1769–1830)，《瑪麗·哈特萊小姐》，倫敦，庫蘭藝術品研究所，懷特畫室收藏。他是英國貴族社會的著名畫家，集法國粉彩畫和英國肖像畫傳統於一身，其作品雖然帶有浪漫主義特徵，但就其主題而言仍屬十八世紀繪畫風格。

十八世紀末期的法國

如前所述，十八世紀末期英國或法國的粉彩畫，已孕育了十九世紀浪漫主義與新古典主義的雙重風格，現在我們就來看一看這種畫風。新古典主義和浪漫主義無論就其風格還是發展而言，都無法一分為二、捨此就彼。新古典主義涉及許多方面，但是主要還是以古典主義為基礎，乃至摹倣古典主義的浮雕或雕塑，描繪希臘和羅馬時期的建築遺跡，最終恢復古典美。新古典主義歸根結底只不過是十九世紀的一種理想，反映在粉彩畫方面，其代表人物有維傑-勒伯安(Elisabeth Vigée Lebrun, 1755–1842) 和普律東 (Pierre Paul Prud'hon, 1758–1823)，然而，新古典主義的最重要捍衛者，也許是法國著名肖像畫家安格爾 (Jean Auguste Dominique Ingres)。

正如我們看到的，新古典主義畫風複雜，作品也不同一般（參見圖47和48）， 無論是大衛(David)還是安格爾的畫作均是如此。但是，在某些方面（比如鑑賞力）仍有獨到之處，它對戲劇、歷史、神話的審美觀，確實具有浪漫主義的特徵。

47

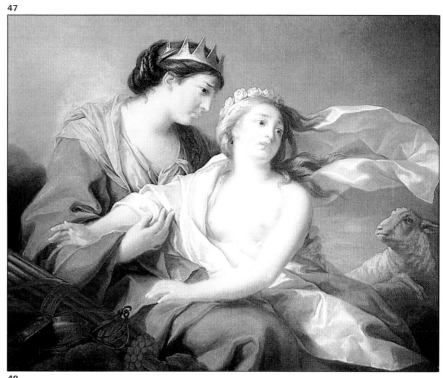

48

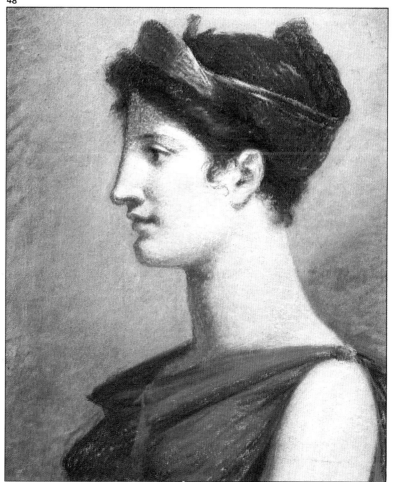

圖47. 維傑-伯安,《無辜避難於正義之手》，法國西部城市昂熱美術博物館。她是十九世紀上半期的女粉彩畫家，但明顯帶有古典主義的色彩與象徵主義的特徵。

圖48. 普律東,《冠形髮飾女子半身像》，巴黎羅浮宮素描珍藏室。是他一幅具代表性的粉彩畫，也是新古典主義（強調古典美）的代表作。

浪漫主義和粉彩畫

浪漫主義反映在繪畫藝術上，還有一些不為人熟知的特徵，比如更為自由的藝術概念，常以草圖粗樣、遊記速寫、風景和建築物習作，以及對景物、天空、大海的瞬間印象為新題材進行繪畫創作。其他鮮為人知的特徵還包括，有激情、有性格，畫面引人入勝，突出人物個性，為印象主義思潮開闢了道路。由於粉彩使用方便、攜帶便利、著色迅速、線條明快，所以，浪漫主義畫家利用粉彩的這些特點，開創了十九世紀的粉彩畫新局面—— 素描加繪畫的新概念。

圖49. 布丹(Eugéne Boudin, 1824–1898)，《海灘》，巴黎，馬莫坦博物館。這幅實物草圖是第一幅反映風景畫主題的畫作。

圖50. 米勒(Jean François Millet, 1814–1875)，《午休》，美國，賓州，費城藝術博物館，威廉·埃特金斯收藏，這幅畫特別突出了粉彩線條。

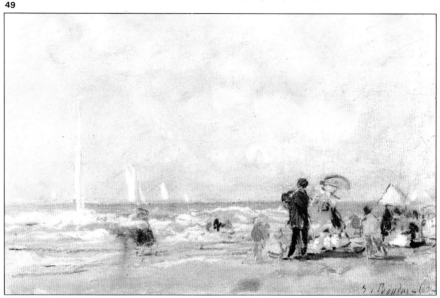

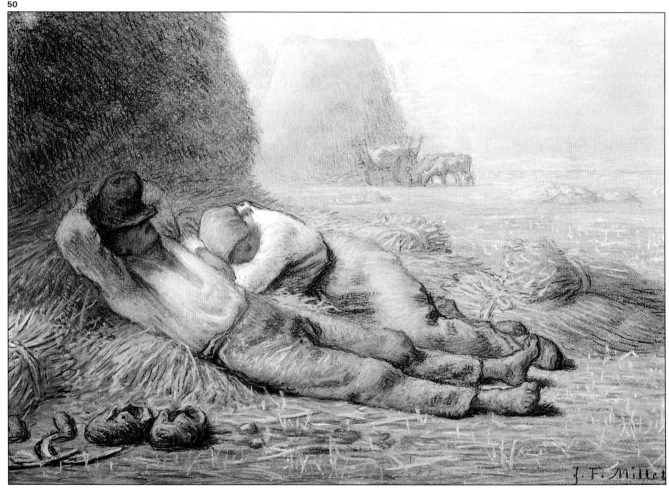

印象派和粉彩畫

在印象派對繪畫風格和主題進行波濤洶湧般的革新之前，幾位畫家(如米勒和他之後的歐仁·布丹)似乎已感覺到了新時代的氣息，或在繪畫主題或在技法上創作了屬於真正印象派的畫作。比如，布丹的粉彩畫多取自對天空、大海、景物瞬間得到的感覺和印象，而畫中的風向來自記錄資料(通常在草圖空白處或背面會有所說明，參見圖49)。他們為什麼會創作這樣的粉彩畫呢？有二個可能，一是要充分利用自然環境這一題材，二是為了追求淺滌清新和瞬間感受。這是一種新的畫技：用粉彩、線條、輪廓、顏料創作半素描半畫像的藝術作品。印象派藝術家幾乎都愉快地採用了這一新技藝。從畢沙羅(Camille Pissaro)到莫內 (Claude Monet)，從馬內 (Edouard Manet)到竇加均無例外(竇加一生皆從事印象畫創作)。當時粉彩已不單是創作肖像畫的唯一工具，它已成為風景畫和裸體畫的工具。此外，因受日本素描畫風格(線條和輪廓明晰、具體、典型)影響而融入印象派畫法；另外由於受當時畫色純正體系的限制，故僅僅以反覆潤飾或以不同色彩嘗試為基礎，讓讀者自己揣摩畫中顏色的變化。馬內很可能是第一位印象派畫家，擅長肖像畫，並有許多畫風獨特、鮮明的素描(既朦朧又流暢)。其他創作過粉彩畫作品的畫家有：莫內、竇加、莫利索(Berthe Morisot)、卡莎特(Mary Cassatt)、畢沙羅、雷諾瓦 (Renoir)、惠斯勒 (Whistler)。惠斯勒是英國的現代藝術家，至少在威尼斯創作了53幅以城市生活為題材的粉彩畫。

51

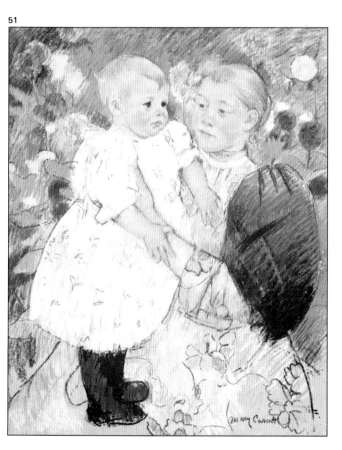

52

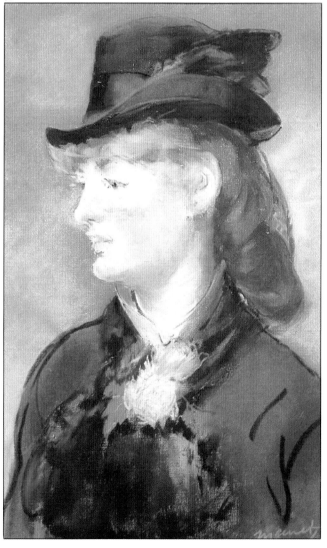

圖51. 卡莎特(1845-1926)，《花園中》，美國馬里蘭州，巴爾的摩藝術博物館，科恩收藏。這位女畫家選擇兒童為題材(單獨的兒童或兒童與母親一起)，後來也成為她的繪畫主題。

圖52. 馬內(1832-1883)，《弗里-貝舍爾的酒吧繪畫模特兒》，法國東部城市第戎美術博物館。馬內創作了許多類似於這幅畫的粉彩肖像畫，該畫色彩鮮明：白如珍珠，灰如絲絨，背景朦朧。

竇加的舞女畫和梳妝畫

竇加的舞女畫

竇加 (Edgar Degas, 1834-1917) 與印象派同時代，他的繪畫主題與畫作本身相比要遜色一點，同時也不及他在構思、畫技、潛在價值等方面的堅持不懈的獨特研究。竇加一生的繪畫題材集中在三個方面：舞女、梳妝、賽馬……，因為這些題材使他能夠專攻一些造型難題，如人物瞬間動態，光和色，以及構圖的輪廓清新（請參見本頁竇加在這三幅畫中是如何調轉畫筆，處理畫中角色），這很可能是受東方藝術特別是攝影技術問世的影響，因為攝影就是捕捉瞬間景色。這也就是整個印象派的實質。

竇加最初是畫快速旋轉中的舞女（參見圖55）。或跳躍，或在亮光與陰影中忽隱忽現。後來，他的畫技更趨成熟，開始描繪更加細微的動態（已不再是舞蹈中程式化的動作）。竇加早期的動態畫，主要是用粉彩筆和炭筆描繪裸體人物，後來創作描繪內心世界的人物畫時，人物姿態已變得自然輕鬆（圖54）。粉彩畫對竇加來說，已成為一種無法替代的畫技，他發現粉彩可以素描的方式對畫面進行朦朧地、重疊地塗色（厚顏料）或微妙處理。竇加掌握或發明了另一種粉彩畫技藝：把顏料粉與固定劑或粘合劑混合後變成粘稠的不透明顏料，然後用細畫筆繪畫。

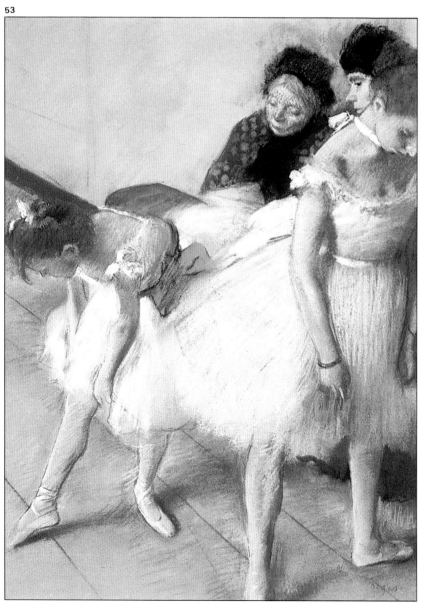

圖53. 寶加,《習舞間隙》, 美國丹佛美術博物館。他已經把粉彩變為繪畫的重要工具。

圖54. 寶加,《三個舞女》, 德國不來梅市, 藝術品大廳。他常常用炭筆和兩種顏色試畫, 然後進行構圖 (整個人物處於對角線動態之中)。

圖55. 寶加,《快速旋轉中的舞女》, 西班牙馬德里, 蒂森-博爾奈米紹收藏。他在早期描繪舞女的粉彩畫中, 很注重面部表情和動態。

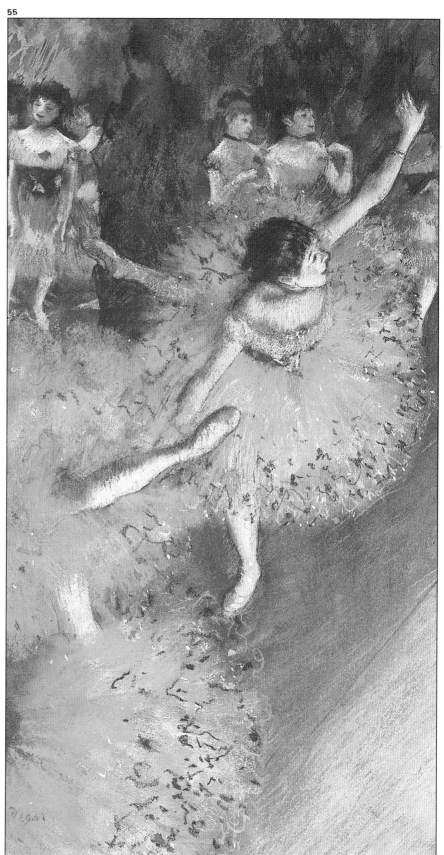

竇加的梳妝畫及其他題材畫

在竇加的梳妝畫稿(參見圖56和57)中，仍然十分注重瞬間動態、攝影意圖以及女性赤身裸體時的隱現。但是，絕對不可能是純自然主義的畫面，而只能是把光線和構圖經抽象總結融入嚴肅的藝術作品之中。竇加設法讓模特兒感到好像是在自己家裡那樣擺出古典畫模特兒從未有過的姿勢，然後用出人意料的視角描繪畫中人物，或突然調轉畫筆偏離主題，或置放一些無關緊要的物品（如浴盆）加以襯托。有時還用窗簾、毛巾或鏡子占據畫面，確保原本就看似詭秘、中斷、模糊的主題，以突出神秘色彩。

竇加畫作的另一個新穎題材是女帽，他很喜歡描繪女性試戴帽子時無意識表現出來的那種天真無邪和本能的表現姿態。

竇加還用粉彩作風景畫，更確切地說，是描繪室內看到的外部風景畫。他很少畫自然風景，而是力圖再現室內對室外的光和色的感受，比如透過車窗和林蔭大道所能看到的外部景色，然後回到畫室作單刷版畫。這實際上是把顏料畫在金屬板或玻璃上直接壓印到紙上的單刷版畫作法。竇加很少滿足於這種單刷版畫，一旦版色乾透，使用粉彩塗色。這類風景畫實際上是對各種主題進行內外對比，畫中的大地、植物、水、天空都成了光的反射物。他還用粉彩描繪賽馬中的馬匹與騎士，尤其注重其舉止、動態和表情。

綜合以上所說，竇加在其各類題材畫作中所用的畫法多變、且色彩鮮明；先用直線、擦筆、顏料（粉）、固定劑，然後用粗細線條多次重複平抹，以形成粉彩畫面的層次。

56

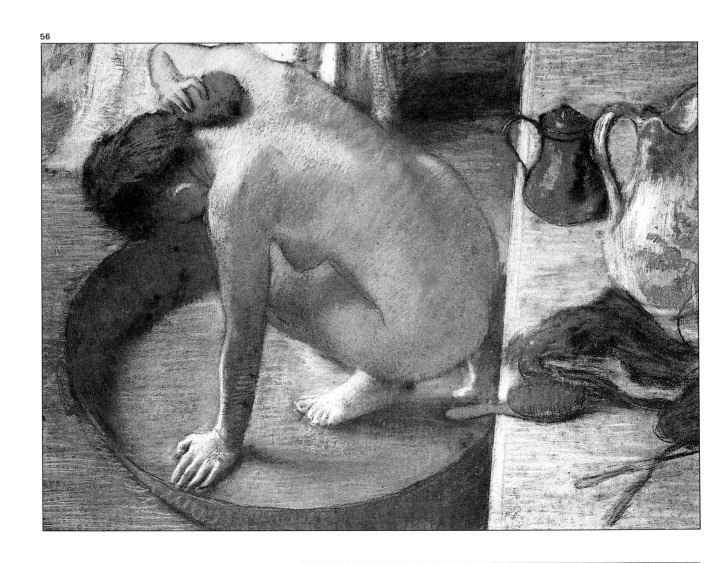

57
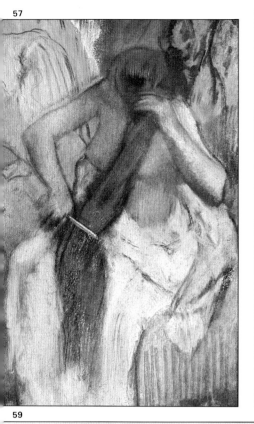

58

59

圖56和57. 竇加,《盆浴》和《梳頭女》均收藏於巴黎奧塞博物館。竇加繪畫的主題之一是描繪日常隱密狀態中的女性,其視角獨特,有時還掩蓋一些主要情景,因為他關注的是女性赤身裸體時的姿態、畫面布局和色彩。

圖58和59. 竇加,《女時裝店》和《賽馬景色》,瑞士盧加諾的蒂森-博爾奈米紹收藏。當竇加發現了女性試戴帽子的姿態後,帽子成了竇加後期的繪畫主題。而馬匹和景色也是這位藝術家取材的目標。

二十世紀的傑出畫家與粉彩畫大師

粉彩畫大師

十九世紀末二十世紀初，後期印象派畫家以及能夠代表本世紀藝術風格的藝術家，或因繪畫興趣，或因作素描加草圖，都不同程度地畫過粉彩畫。總的來說，這是一個畫家可以採用多種畫技的時代，藝術家的繪畫技藝多樣化，有時還同時採用幾種畫技。

本世紀初的後期印象派、象徵派和表現派畫家都隨心所欲地畫粉彩畫，他們同時運用革新傳統畫技的方法和印象派畫家（特別是竇加）的技藝進行創作。其中較著名的畫家有：高更(Gauguin)和土魯茲-羅特列克(Toulouse-Lautrec)，後者酷愛素描，因此也作粉彩畫，題材涉及面廣，如肖像、妓院舞會、低俗歌舞廳等。

另一個著名粉彩畫家是魯東(Odilon Redon, 1840–1916)，他有大量粉彩畫作，其中以粉彩肖像畫為主（部分肖像畫是根據對印象派畫家、畫派代表人物的印象創作出來的），此外，還作花草靜物畫。魯東可稱得上是粉彩畫的真正專家：從他的一些畫作中，特別是深色和有地方色彩的畫作以及色調純正和帶具體派風格的畫作中，我們可以看到帶有寫實主義色彩的迷人畫面：豐富多彩的圖像、色彩和結構多變的線條，以融匯畫中的朵朵鮮花。而他的絕妙的肖像畫，使我們可以看到許多寫實主義特徵，均匀的色彩（色系為粉紅色、黃色和藍色）以及純正的色調（紅色、綠色、黑色和橙色）。他還畫過一些並不存在的人物形象畫（鬼怪幽靈與幻想人物），面部表情神秘且令人難以理解（常以二三種顏色刻畫面部所表達的靈性），但是其不同之處明顯在於面部的範圍、畫面的背景及其特徵，這樣往往能突出所欲表現的部位以及人物難以捉摸的表情。他非凡的素描能力使他在粉彩畫領域頗佔優勢。

其他在粉彩畫方面頗有造詣的畫家還有畢卡索（主要是年輕時代的粉彩畫作）、孟克、波納爾和烏依亞爾，此外，本世紀初的其他所有畫家都毫無例外地在粉彩畫方面有所建樹。

60

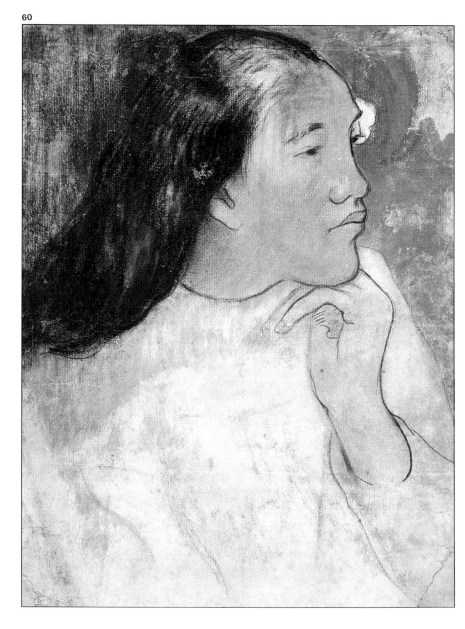

圖60. 高更(Paul Gauguin, 1848–1903)，《大溪地女子》，紐約，大都會博物館。他是人們熟悉的藝術家，在向二十世紀藝術過渡的時期位居極重要的地位。他的粉彩素描畫基本上是色彩和諧、精美有趣的草圖，當然他還創作了頗具特色的粉彩畫。

61

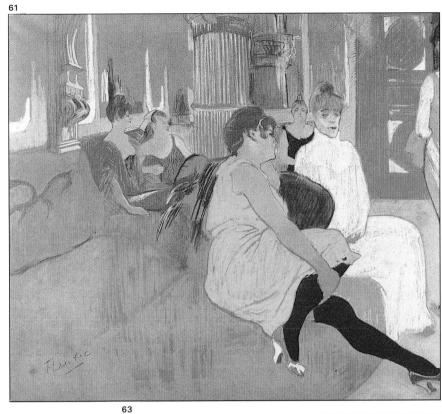

圖61. 土魯茲-羅特列克 (1864–1901)，《穆蘭街的沙龍》，阿爾維市，土魯茲-羅特列克博物館，他是二十世紀三大藝術先驅之一，擅長為小歌舞廳、妓院和十九世紀流行於法國的康康舞舞女作畫。

圖62. 魯東，《日本武士的大花盆》（私人收藏）。魯東全心全意地致力於粉彩畫，作有大量色調純正、畫面協調的粉彩畫（特別是所創作的花卉畫），此外他還以象徵主義的題材作為他所有畫作的主要特徵。

62

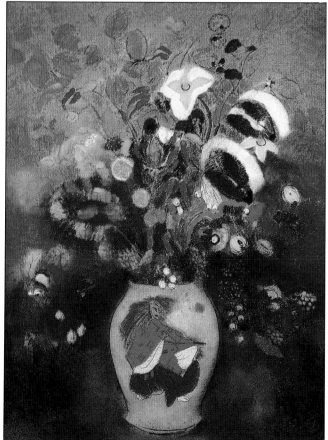

63

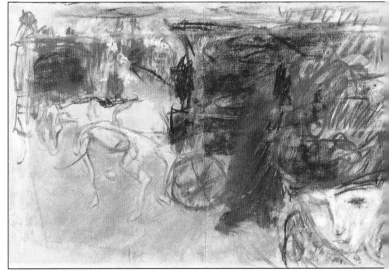

圖63. 波納爾 (Pierre Bonnard, 1867–1947)，《街與馬車》，科洛尼亞，瓦爾拉夫-里夏茨博物館。波納爾好像以這幅線條強勁的草圖提醒我們：粉彩的作用之一是畫寫生草圖和粗樣，即使在今天也同樣可行。

二十世紀的粉彩畫

如前所述,二十世紀的繪畫藝術是以觀念、構思和主題的創新為主要特徵,在本頁所選用的少數幾幅插圖中,這一創新的特徵顯而易見:繪畫風格多樣、表現形式迥異、畫幅大小不一……可以相當肯定地說,本世紀沒有任何一個畫家是專門用粉彩作畫。但是,幾乎所有的本世紀藝術家(包括才華橫溢的藝術家,如畢卡索)都有粉彩畫作。值得在此一提的有:華金·米爾(Joaquim Mir, 1873–1940),他曾創作了幾幅令人叫絕的粉彩畫。克利(Paul Klee, 1879–1940),他曾對色彩、線條、形式、材料甚至繪畫基底(如畫紙、畫布、木板等)進行過長期研究,甚至還在布料、麻布、紙板上作粉彩畫。從歷史的角度而言,從來沒有出現過像本世紀這種對藝術作品的執著追求,但受篇幅所限,我們不得不只略舉數例來加以說明。總之,保留至今的粉彩畫技(也許將保留到永遠)是其他畫技所無法取代的,它線條明快、色彩豐富、適於入畫。因此,我們認為自卡里也拉推廣粉彩畫之後,它在藝術史上從未失去其應有的一席之地。

圖64. 馬松(André Masson, 1896–),《女巫》(巴黎,私人收藏)。二十世紀以來,幾乎所有的風格及其先驅者的粉彩畫作都出現了。這幅畫是超現實主義的粉彩畫佳作;是心靈對色彩、形式的反映。

圖65. 畢卡索(Pablo Picasso, 1881–1973),《母親和戴頭巾的兒子》,西班牙巴塞隆納,畢卡索博物館。他是本世紀公認最偉大的藝術家,無論是青年時期的畫作(如圖)或立體派畫作和後來的作品,都有粉彩畫稿。本圖屬於藍色時期的作品。

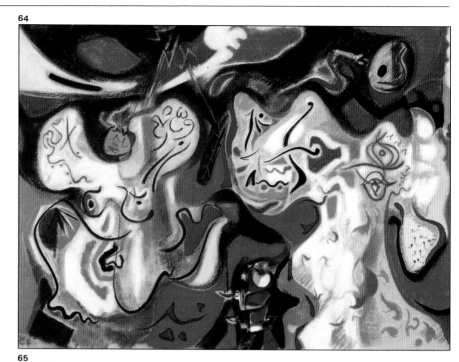

圖66. 華金・米爾，《馬斯普霍爾斯景色》（私人收藏）。 他是一位非凡的色彩主義者，善於用幾乎是抽象的形式（色彩的變化和強烈的對照）描繪光、形與景色。他有許多粉彩畫作，其中一部分收入本書。本圖景色瑰麗，極具感染力，其中畫紙的色彩發揮了重要作用。

圖67. 畢卡索，《謝幕》，西班牙巴塞隆納，畢卡索博物館。他的這幅粉彩畫受到了土魯茲-羅特列克的影響。

圖68. 克利，《孔洞》（瑞士私人收藏）。他和本世紀所有著名色彩畫家一樣，也偶作粉彩畫，本圖雖非象徵主義的代表作，但卻是抽象派的先驅畫作。

66

67

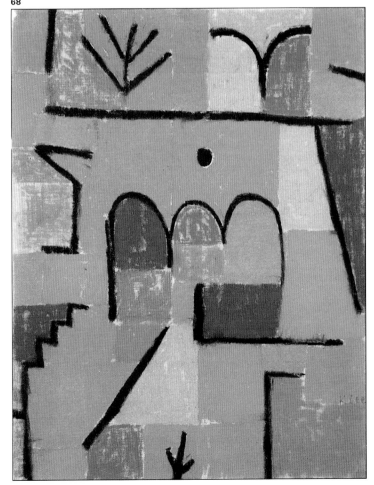

68

69

畫室與畫具

畫室

我們在本頁看到的是霍安·馬蒂(Joan Martí)的畫室照片，而下一頁展現的是一位美國粉彩畫家的畫室設備、光線以及堆滿了粉彩的情景。每一個畫家都需要擁有一個作畫的房間，雖然畫室不必太大，但是應該是畫家自己的天地，不用在每次作畫之後還得移走畫具及相關材料。

畫室最重要的是光線，其次才是其他的考量，如空間或必要的家具。

我們所說的光線，必須同時滿足繪畫對象和畫稿的需求。

最理想的光線是自然光，窗戶應朝北，因為只有這樣，白天的光線才不會發生變化。還有一點也相當重要，即光線應來自同一方向，因為只有這樣，繪畫主體所需的光線才不會發生變化或反射。畫稿的光線並不十分重要（有時畫稿的光線偏弱還會使藝術家畫出色彩更完美、效果更佳的作品）。

當我們不得不用人造光線時，應該使用大的光源，且不要過分靠近描繪的對象，要盡量使光線從高處和側面照向繪畫對象。應該記住，無論是人造光線還是自然光，應以不產生陰影為宜（參見圖71和72），因為光線會因畫家用右手或左手作畫而有所改變。

畫室內的家具也是不可少的，但是必須指出的是，要留有足夠的空間，以便放置模特兒底座。請看馬蒂擺置在畫室內的底座和其上的那張沙發（在圖70，照片左側）。其他室內有用的物品可以是：鏡子（既可放繪畫對象又可從背面看到畫面），音響設備（幫助畫家集中精神或放鬆情緒）。

圖70. 馬蒂的畫室（從牆壁之窗看過去的情景），房間寬暢且光線充足；有放置繪畫模特兒的底座和多個畫架，有帶有抽屜（內裝粉彩）的工作臺，有椅子和凳子，此外，還有音響設備（常常播放優秀的歌劇作品）。

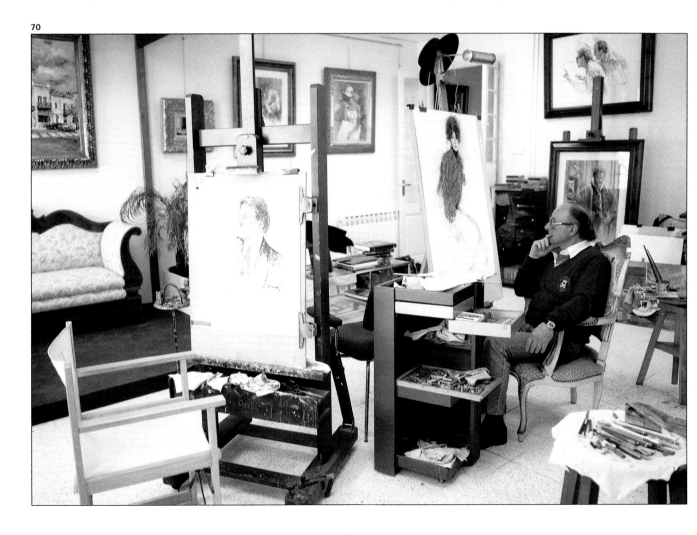

70

71

72

圖71和72. 最適宜的採光方式：自上而下
的電燈光或自然光（來自窗外），從畫家拿
畫筆之手相反的側面而來。

73

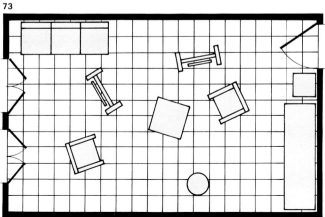

74

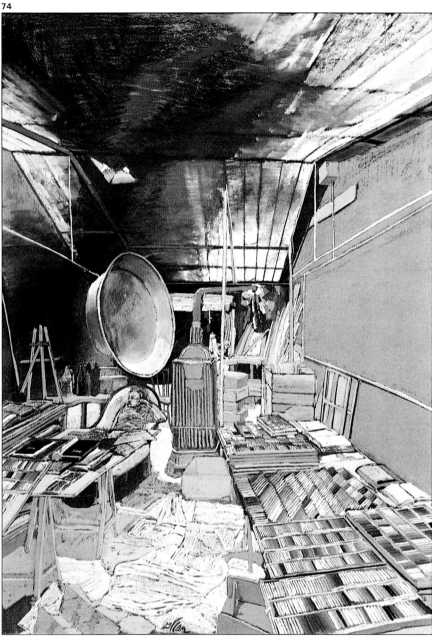

圖73. 馬蒂畫室的平面圖：一些必需的家具；自然光來自同一方
向、沙發和模特兒底座均靠窗而放（其目的是使繪畫對象採光良
好）。

圖74. 沙弗蘭(Sam Szafran, 1934-)的畫室圖（私人收藏），這就
是粉彩畫家的畫室，還需要其他東西嗎？

畫架

75

76

把粉彩一個個地整齊排列
（參見圖76），而有的畫家則
是把它分成十個（或六個或
二十個）小格或小盒，每個小
盒存放同一色系的粉彩筆。
如果是到室外作畫，應該用便於攜
帶便於安裝的折疊式畫架，但最根
本的考量應是牢固。

要作畫，就必須有畫架，相較之下，
用立式畫架比臥式或傾斜式畫架工
作起來要舒適得多，理由是：粗略
看畫時不必用雙手翻閱、粉彩粉灰
能自由落下而不散布在畫紙上，特
別是在畫大幅畫稿時能一目了然
（如作草圖，就顯得不甚重要）。
畫架必須堅固（可參見本頁插
圖），如果用搖搖晃晃的畫架工作，
那是最令人頭痛的。
作粉彩畫，還需一個調色擱板（供
放置粉彩）。 如果是在畫室工作，
擱板可以是可移動的桌式大板，以
便隨手取用粉彩。此外，這個擱板
應是盒式的，而且帶邊沿（以防粉
彩滑落）。 至於這個盒式擱板的布
局，可按需要設計，有的畫家喜歡

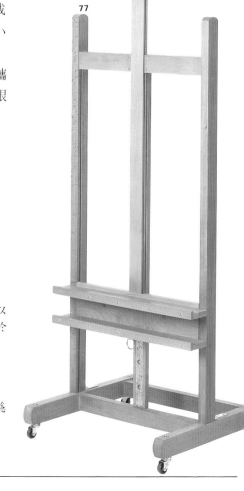

77

圖75. 粉彩畫家畫室的必備物是一個可以
放置木製畫板的優質畫架（木製畫板便於
固定畫紙）。

圖76. 畫架旁應有排放粉彩的調色擱板。

圖77. 畫室所用的木製畫架基本式樣，穩
固是最重要的。

輔助家具

我們為本頁提供的幾幅照片，是粉彩畫家畫室中常用的、幾乎是必不可少的幾樣家具。

第一個是多用途櫃子，有可供放粉彩的抽屜，有放顏料和輔助材料的調色板，還裝有便於移動的輪子(畫室家具基本上應裝配輪子，否則，畫家就會受固定家具的限制)。 如果配上桌式畫架(參見圖79)，便可以供作畫用。

至於坐椅，應該是配有輪子的舒適辦公用轉椅：既舒服，又能隨時離開畫稿。儘管如此，作畫時還是以站立為宜：使畫作少一點靜態感，此外還便於畫家左右前後連續移動。當然也有一個折衷的辦法，即用高位坐椅。

粉彩畫家還要有存放畫紙和畫稿的裝置：活頁夾或抽屜，如用活頁夾，還需一個像圖80那樣的支架。

最後，畫室還應有一張桌子，供素描、繪畫、裁紙、寫字、閱讀用。這個必備家具，如裝上抽屜，則更為理想，一切會顯得更加整齊。

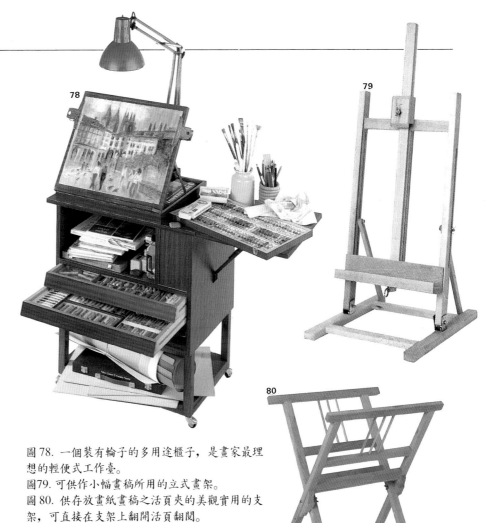

圖78. 一個裝有輪子的多用途櫃子，是畫家最理想的輕便式工作臺。

圖79. 可供作小幅畫稿所用的立式畫架。

圖80. 供存放畫紙畫稿之活頁夾的美觀實用的支架，可直接在支架上翻開活頁翻閱。

圖81. 一個必備的工作臺(素描工作臺)，其優點是可把畫板傾斜放在臺面上。

圖82. 一張有輪子的辦公椅，優點是使畫家毋須忽兒坐下忽兒站起。

粉彩筆

如果對粉彩筆之名稱還不夠明白的話，我們再作如下說明，筆心是用一種糊狀混合物製成，其中有色料粉、水（少許）、粘合劑（少許阿拉伯膠或黃芪膠）、白堊，具體比例視所需顏色深淺而定。

從邏輯上講，粉彩筆筆心種類繁多，而最大的區別在於有軟硬兩種。那麼這兩大類筆心在式樣、用途和效果等方面又有什麼特點呢？

軟筆心的硬度很低，易斷，易脫落，原因是色料粉十分鬆軟。其形狀一般為圓柱型，色域相當寬廣，各種不同牌號的軟筆心的色域在15–525種顏色之間，它們在硬度上也有差別：其中 Rembrandt 牌比其他（如Schmincke、Lefranc、Girault、Sennelier）等品牌稍稍硬一點。軟筆心的優點是適於入畫，能達到預期目標。

硬筆心的形狀較細，帶有棱角，一般為四方形，但用斜面著色的方式和軟筆心完全一樣。它之所以堅硬是因為含有較多的粘合劑，而且經壓縮而成。其硬度使它可以被削尖，但色域範圍較小。硬筆心的效果是適於畫花樣，既能畫線條，又能為大片畫面著色。硬筆心可隨時與軟筆心混合使用，尤其適於剛開始學畫的時候，因為除了能獲得最佳繪畫效果之外，也不會因光使用軟筆心使畫面模糊，也不會因光用硬筆心而在畫紙上留下粉粒。且用粉彩筆畫線條確實會因用力大小的不同而呈現不同效果：更細、更強勁、更粗、更……

現在應該談談色鉛筆的情況了，色鉛筆和鉛筆一樣，其筆心的硬度適中，可像削鉛筆一樣削尖。其線條明快且精確逼真。

粉彩筆是直接繪畫著色的最理想工具，粉彩筆的品牌不同，其特點也不盡相同。因此應該瀏覽一下各個品牌的功能及優點，以及它同其他畫具的不同之處和藝術潛在價值。

如前所述，粉彩筆是直接著色的工具，無須任何畫前準備，也用不著調色，因其色彩已經固定（畫在紙上便會與筆心顏色完全吻合）。如果我們需要混用一些顏色，也可直接在畫紙上進行，這是優點之一。優點之二是，可以在任何繪畫基底

83

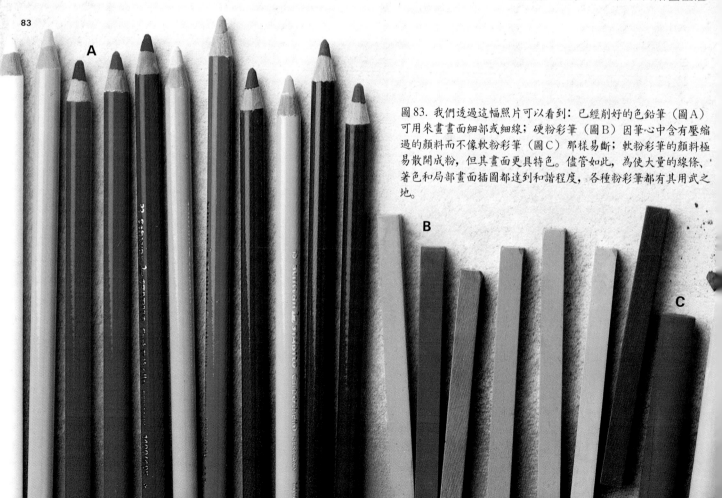

圖83. 我們透過這幅照片可以看到：已經削好的色鉛筆（圖A）可用來畫畫面細部或細線；硬粉彩筆（圖B）因筆心中含有壓縮過的顏料而不像軟粉彩筆（圖C）那樣易斷；軟粉彩筆的顏料極易散開成粉，但其畫面更具特色。儘管如此，為使大量的線條、著色和局部畫面插圖都達到和諧程度，各種粉彩筆都有其用武之地。

上繪畫，而唯一的例外是過分光滑
或含有過多油脂的材料。粉彩筆畫
稿不需要晾乾的時間，也不易損壞
（不會斷裂、不會因時間推移而泛
黃或變得暗淡……這一切都歸功於
色彩純正）。此外，每一次作畫後的
清掃工作既簡單又快捷（用不著畫
筆、調色板、水杯或松節油，只有
少許粉彩筆粉灰）。 最後再來看看
粉彩筆的兩大特有功能：一是可用
在許許多多不同形式的繪畫 —— 從
最簡樸的素描畫到內容豐富的圖畫，
二是彩色粉彩筆的不透光性（因此
無論基底為何種顏色，永遠都能使
表面反射光線）。正因為粉彩筆的上
述固有特徵，所以它有時能更適切
地發揮其作用：在陽光下不發光；
達到預期效果的線條，與著色同步
進行的繪畫效果；適於畫各類草圖

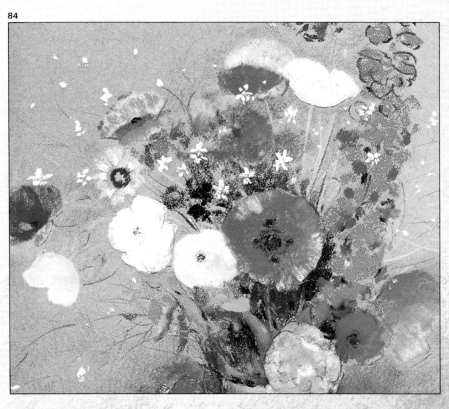

84

特別是按繪畫模特兒作的人物草
圖。粉彩筆還可很快按明暗對照法

繪出圖畫。鑒於上述種種原因，鼓
足勇氣，拿起粉彩筆作畫吧！

圖84. 魯東，一幅粉彩畫的局部畫面（該
粉彩畫的整個畫面可參見本書圖100）。它
充分證明這些微不足道的粉彩筆的可塑性
和廣泛用途，以及粉彩筆在畫紙上直接著
色的絢麗畫面。粉彩筆是受人歡迎的絕妙
畫具，但需要經過一定的練習才能掌握。
我們相信，您一定希望施展一下身手。

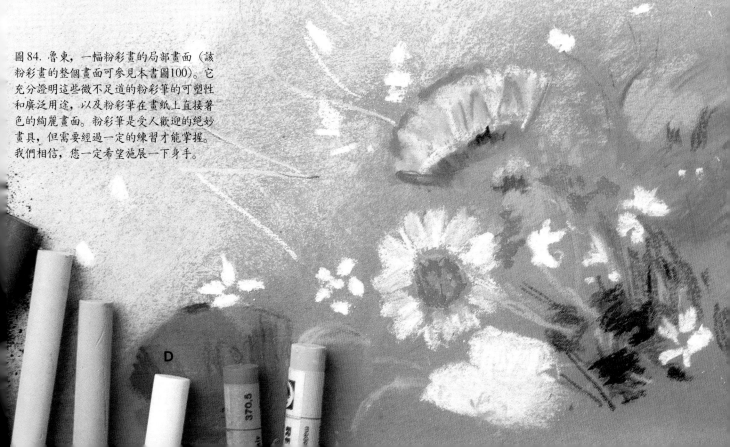

D

粉彩筆的類別與品牌

俗話說，百聞不如一見。
現在就請您來看一下不同
牌子、外觀和規格的粉彩筆——
15–25 種使用最廣、品牌變化最小
的粉彩筆。

首先是使用最多的 Faber-Castell 牌
硬粉彩筆（參見圖85）或 Conté-a-
París 牌硬粉彩筆。前者有 100 種顏
色，後者有72種顏色。

軟粉彩筆的牌子多，顏色種類更多，
其中使用最廣的是法國的 Sennelier
牌，其顏色多達 525 種（參見圖
87），因此頗受粉彩畫家歡迎。這
家廠商也生產介於 25–250 種之間
的軟粉彩筆，另外還有各種顏色的

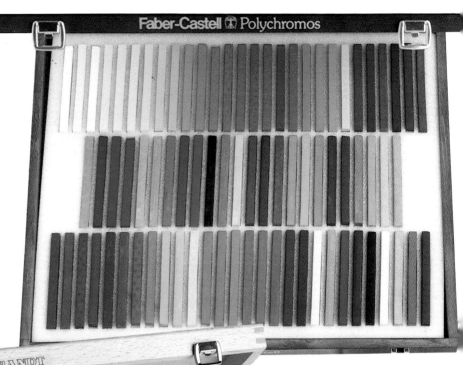

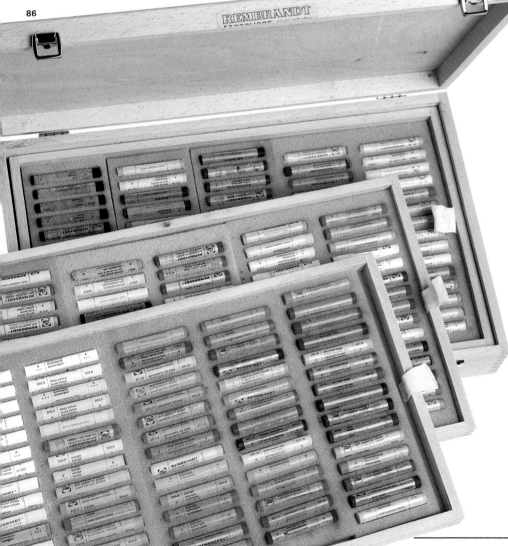

大號軟粉彩筆（參見圖88）。

Rembrandt 牌粉彩筆共有 225 種顏
色（參見圖86）。

其他品牌的粉彩筆的色域在 15–
150種之間。

圖 89 向我們展示的是德國產
Schmincke 牌粉彩筆（共 100 種顏
色）。另一個法國名牌粉彩筆是
Lefranc-Bouergeois（其色彩達300
種），也有人把法國畫家拉突爾
(Quentin de La Tour) 的名字用在這
個品牌上。

其他名牌粉彩筆還有 Rowney 牌和
英國製的Windsor & Newton牌。一
般牌子的粉彩筆比較多，如Dalbe牌
就是其中之一。

圖85. Faber-Castell牌硬粉彩筆。
圖86. 使用最廣的Rembrandt牌粉彩筆
（有225種顏色）。
圖87和88. 使用最廣的Sennelier牌軟粉彩
筆，有525種顏色，此外，還有大號該品
牌粉彩筆生產。這種粉彩筆既可整盒銷售
又可零售。

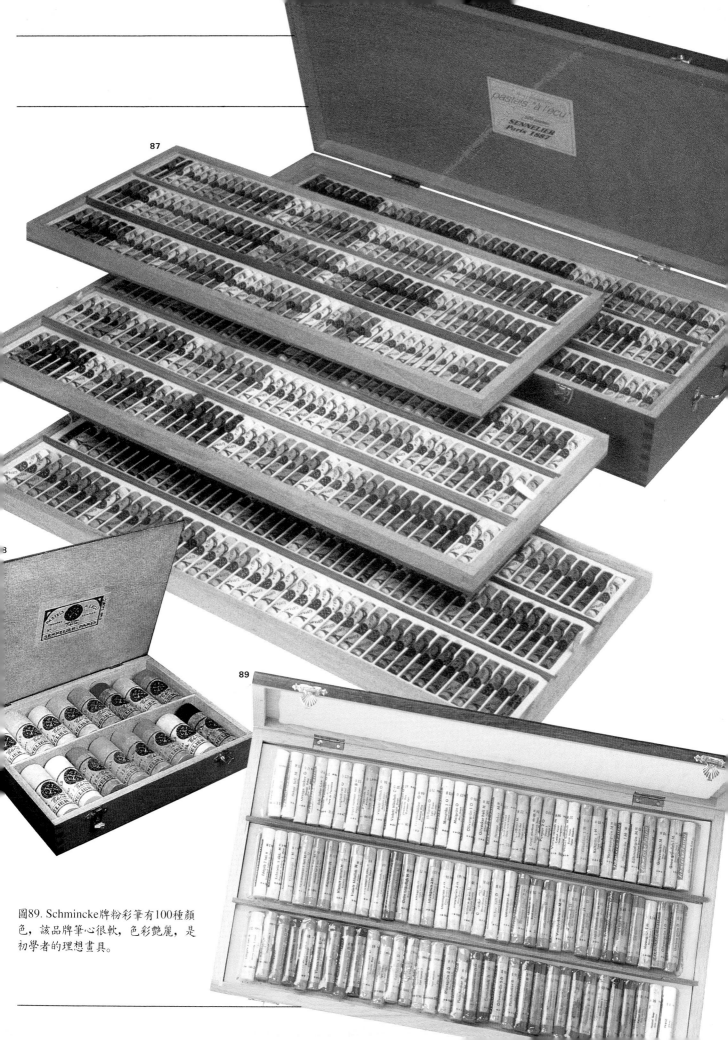

圖89. Schmincke牌粉彩筆有100種顏色，該品牌筆心很軟，色彩艷麗，是初學者的理想畫具。

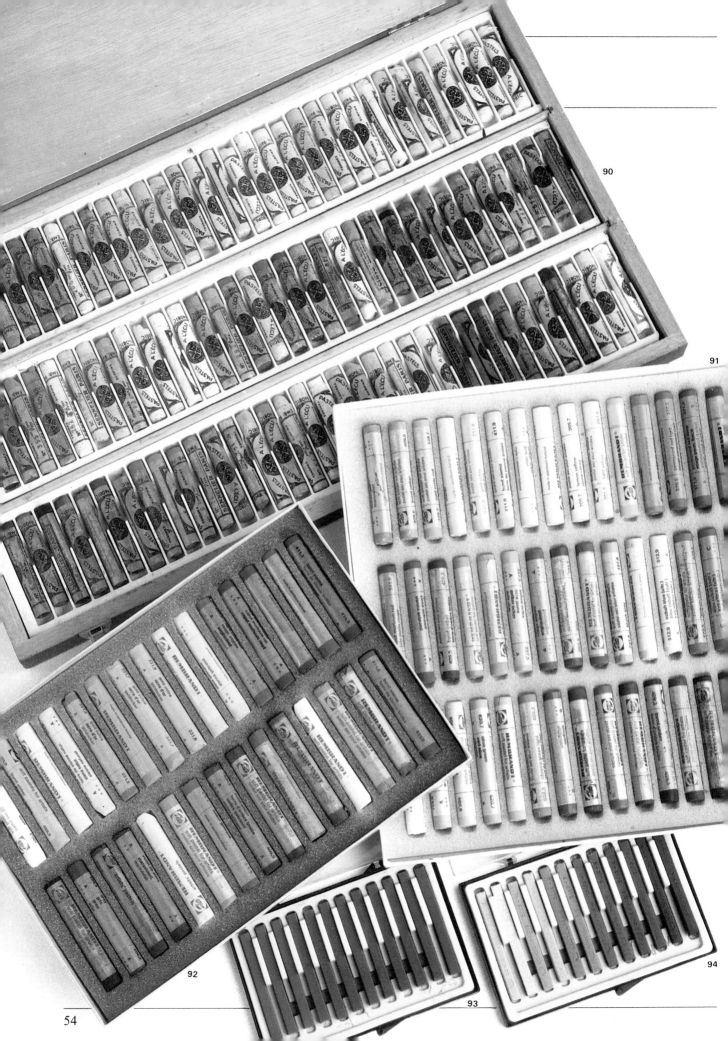

特殊粉彩筆

圖90. Sennelier 品牌的風景畫特殊粉彩筆顏色達100種（可描繪各類題材），用於人物畫的顏色也有100種。而50種顏色盒裝的特殊粉彩筆可用於風景畫、人物畫、海濱景色畫和花卉畫。

圖91. 專用於「原始生活」題材的 Rembrandt牌特殊粉彩筆，顏色瑰麗，既可用於此類題材，也適合其他題材。

圖92. Rembrandt品牌中專用於「人物──肖像畫」主題的盒裝特殊粉彩筆（30種顏色非常適合反映人體肌膚）。

圖93和94. Conté-a-París牌硬粉彩筆中的特殊粉彩筆──灰色域粉彩筆和小盒裝深紅色粉彩筆。

上面談到的是目前市場上常見的粉彩筆，但並不包括上述牌子的特殊粉彩筆，即顏色稀少、性能特殊的粉彩筆。

您也許可以根據本頁提供的幾幅攝影照片猜出這些特殊粉彩筆的顏色。實際上，在畫家們常用的上述各類品牌的粉彩筆中，幾乎都有兩類特殊粉彩筆：一類用於景物畫，一類用於人物畫。但是，這兩種粉彩筆的顏色較少，比如說，Rembrandt牌粉彩筆每盒有45種顏色，Sennelier牌為25種顏色，

Rowney牌12種顏色；而每盒顏色最多時可達：Rebrandt牌90種，Rowney牌72種，Sennelier牌100種。當然 Sennelier 牌粉彩筆的色域很廣，可供畫各類圖畫，而其中所含的特殊粉彩筆也被廣泛使用。圖90展示的是每盒100種顏色的Sennelier牌景物畫粉彩筆。請您設想一下，有哪種題材的景物畫會需要這麼多顏色的粉彩筆呢？

除上述用於景物畫和人物畫的兩類特殊粉彩筆外，幾乎所有牌子的粉彩筆都還有另外一類專門用於描繪「原始生活」題材的特殊粉彩筆，如描寫野生動物畫和狩獵景物或動物園景物畫的粉彩筆（圖91）。

Sennelier 牌的另外一類特殊粉彩筆，既有專門描寫花卉題材的粉彩筆（色彩艷麗），也有專門描繪海濱景色的粉彩筆（色域涉及大海、天空、海岸的種種色彩）。 在50種或100種顏色盒裝的粉彩筆中都會有這類特殊粉彩筆（其色域相對較寬）。 不管怎麼說，我們仍堅持認為，如果某人擁有色域相當廣的粉彩筆，一定能繪出各種題材的畫作。以上都是針對軟粉彩筆而言的，而硬粉彩筆就沒有那麼大的潛在價值。儘管如此，Conté-a-París 牌硬粉彩筆中還有灰色域（從白色到黑色）的小盒裝粉彩筆和深紅色盒裝粉彩筆（非常適用於粉彩畫素描、草圖或略圖）。

95

圖95. 這裡我們所看到是霍安‧馬蒂的一幅素描加繪畫作品，這幅人物畫所用的色系非常獨特：黃褐色、粉紅色、白色和洋紅。

Sennelier牌粉彩筆的顏色分類圖

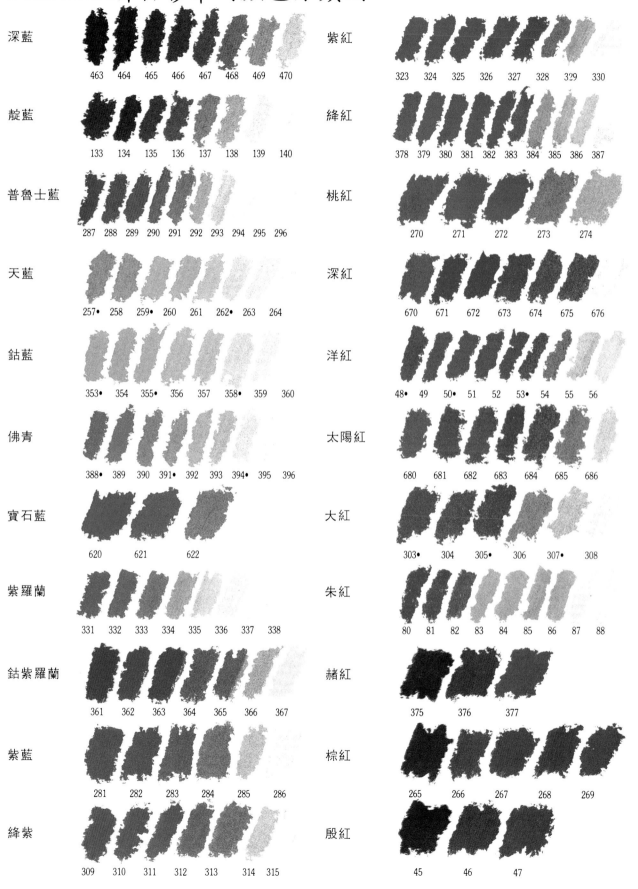

深藍　　463　464　465　466　467　468　469　470

靛藍　　133　134　135　136　137　138　139　140

普魯士藍　287　288　289　290　291　292　293　294　295　296

天藍　　257•　258　259•　260　261　262•　263　264

鈷藍　　353•　354　355•　356　357　358•　359　360

佛青　　388•　389　390　391•　392　393　394•　395　396

寶石藍　620　621　622

紫羅蘭　331　332　333　334　335　336　337　338

鈷紫羅蘭　361　362　363　364　365　366　367

紫藍　　281　282　283　284　285　286

絳紫　　309　310　311　312　313　314　315

紫紅　　323　324　325　326　327　328　329　330

絳紅　　378　379　380　381　382　383　384　385　386　387

桃紅　　270　271　272　273　274

深紅　　670　671　672　673　674　675　676

洋紅　　48•　49　50•　51　52　53•　54　55　56

太陽紅　680　681　682　683　684　685　686

大紅　　303•　304　305•　306　307•　308

朱紅　　80　81　82　83　84　85　86　87　88

赭紅　　375　376　377

棕紅　　265　266　267　268　269

殷紅　　45　46　47

棕紫 　441　442　443　444　445　446　447　448

深棕 　32　33　34　35　36

鐵棕 　405　406　407　408　409　410　411

棕褐 　120　121　122　123　124　125　126

紅褐 　89　90　91　92　93　94　95　96

紅棕 　6　7　8　9　10　11　12

赭色 　456　457　458　459　460　461　462

淺棕 　23　24　25　26　27　28　29　30　31

鉛棕 　217　218　219　220

土紅 　67　68　69　70　71　72　73　74

棕黑 　1　2　3　4　5

紅褐 　13●　14　15　16●　17　18　19●　20　21　22

紅褐 　75　76　77　78　79

墨綠 　141　142　143　144　145　146　147

淺褐 　190　191●　192　193●　194　195●

橙褐 　368　369　370　371　372　373　374

土褐 　412　413　414　415　416　417　418

金褐 　127　128　129　130　131　132

深褐 　57　58　59　60　61　62　63　64　65　66

深褐 　111　112

鐵褐 　434　435　436　437　438　439　440

黃褐 　113●　114　115●　116　117●　118　119

桔黃	鈷綠
37● 38 39● 40 41● 42 43 44	243 244 245 246 247 248 249
金黃	鉻化綠
339 340 341 342 343 344 345 346	182● 183 184● 185 186 187● 188 189
CAD.橙黃	青綠
196 197 198	250 251 252 253 254 255 256
CAD.深黃	葉綠
610 611 612 613	199 200 201 202 203 204
CAD.淺黃	鉻綠
297● 298 299● 300 301● 302	227 228 229 230 231 232 233 234
那不勒斯黃	黑綠
97● 98 99● 100● 101 102 103	179 180 181
檸檬黃	青銅綠
600 601 602 603 604	155 156 157 158 159 160
蘋果綠	橄欖綠
205● 206 207● 208 209●	235 236 237 238 239 240 241 242
翡翠綠	淡綠
275● 276 277● 278 279● 280	210 211 212 213 214 215 216
灰綠	苔蘚綠
347 348 349 350 351 352	167 168 169 170 171 172 173 174 175 176
草綠	海綠
148 149 150 151 152 153 154	221 222 223 224 225 226

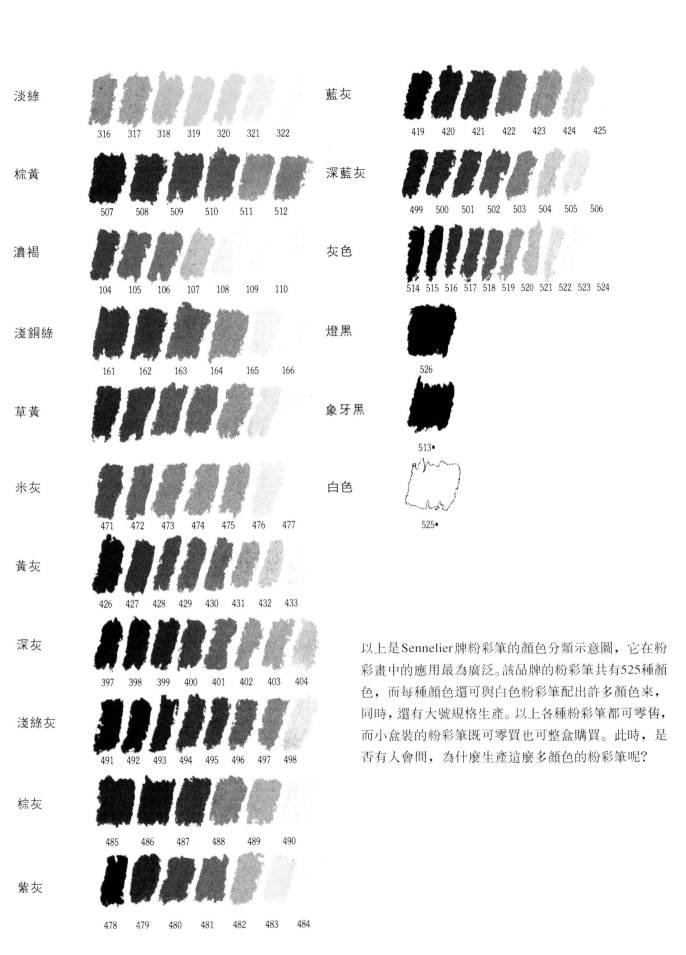

淡綠　316　317　318　319　320　321　322

棕黃　507　508　509　510　511　512

濃褐　104　105　106　107　108　109　110

淺銅綠　161　162　163　164　165　166

草黃

米灰　471　472　473　474　475　476　477

黃灰　426　427　428　429　430　431　432　433

深灰　397　398　399　400　401　402　403　404

淺綠灰　491　492　493　494　495　496　497　498

棕灰　485　486　487　488　489　490

紫灰　478　479　480　481　482　483　484

藍灰　419　420　421　422　423　424　425

深藍灰　499　500　501　502　503　504　505　506

灰色　514　515　516　517　518　519　520　521　522　523　524

燈黑　526

象牙黑　513•

白色　525•

以上是Sennelier牌粉彩筆的顏色分類示意圖，它在粉彩畫中的應用最為廣泛。該品牌的粉彩筆共有525種顏色，而每種顏色還可與白色粉彩筆配出許多顏色來，同時，還有大號規格生產。以上各種粉彩筆都可零售，而小盒裝的粉彩筆既可零買也可整盒購買。此時，是否有人會問，為什麼生產這麼多顏色的粉彩筆呢？

粉彩筆顏色為何如此之多？

我們在前頁一下子介紹了色域最廣的 Sennelier 牌粉彩筆的幾百種顏色。雖然一個人沒有必要擁有顏色如此之多的粉彩筆，但最好還是應該知道它們的存在，因為有時候很可能會需要用某種特殊的顏色。事實是，粉彩畫家需要而且也擁有許多顏色的粉彩筆。再者，各種顏色的粉彩筆常常不屬於同一個品牌，其硬度也各不相同。之所以需要許多種顏色，那是因為，粉彩筆可直接在紙上作畫而不需要調色（前文已經述及）。因此，必須用各種不同顏色的粉彩筆作畫。但是這並不意味著，能多次用手指調和粉彩筆的顏色，或多次用疊色畫法在原有的色彩上著色。

要達到顏色均勻的效果，最好還是不要過分地把粉彩筆顏色多次混合，因為這樣容易使畫面變得模糊、暗淡、發白而缺乏艷麗色彩。總之，如能將粉彩筆顏色調配得當，就會得到絕妙的效果。若不相信，請看聖塔

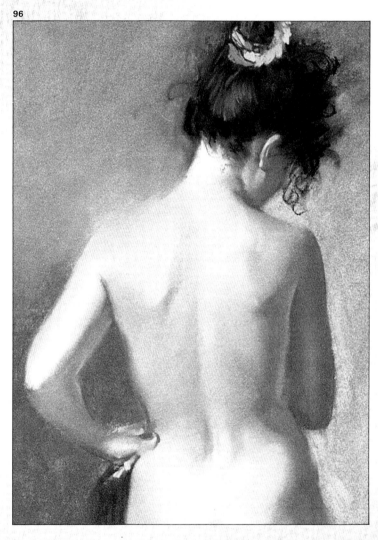

96

圖96. 畫家聖塔曼斯的這幅畫所展示的是一個裸體女子的背影，他用的色系相當狹窄，但這並不是說所用的顏色數量少，而是顏色比較相似。

圖97. 本圖提供的粉彩筆很可能就是聖塔曼斯創作圖96時所用的各種顏色。一個粉彩畫家的調色袋內，應該有各種顏色的粉彩筆，因為當他描繪某一特定色系時常常會缺少某種色彩。

97

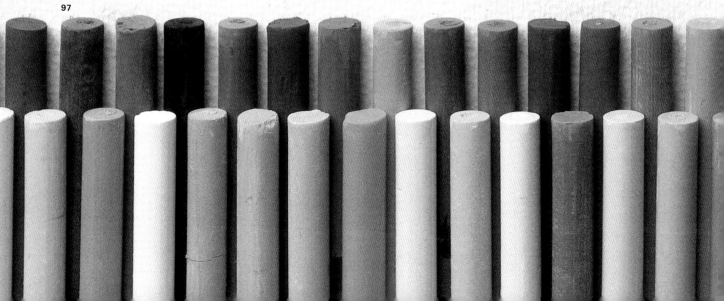

曼斯(Santamans)創作的圖96的精美畫面。此外，當一幅粉彩畫完成時若能保持平放而不折疊的話，或許會有更好的效果。

必須用多種顏色作粉彩畫的另一個理由是，粉彩筆的長處在於色彩的純正，能直接自由地繪畫著色，線條具自主性，且色域廣闊。因此，過分混融粉彩筆顏色，其結果必然事與願違，這是因為我們將無法利用各種顏色的功能。在我們與一些藝術家合作編纂本書的這些日子裡，依我們對這些畫家調色袋的觀察以及與他們的交談，我們已經證實，他們都把自己所擁有的大量粉彩筆按類似顏色的原則有序排列。現在我們再作進一步說明，但願對您會有幫助。

一個有趣的現象是，所有粉彩筆均按色系排列（所有畫家都是如此），而顏色越多，劃分得也越具體。這種排列主要是為了實用：一方面隨時可拿到所需的某種顏色，另一方面又不會使不同色彩的粉彩筆互相碰撞而弄亂原有的色彩。如果我們把各種顏色的粉彩筆混放在一起，不同顏色會相互滲透（特別是表面），這樣我們就永遠無法找到所需的顏色。

下面是一個實際問題，假設您想學畫又不知需要多少種顏色和哪幾種顏色。我們的建議是，可買盒裝為50或60種顏色的粉彩筆（顏色再多的話，您可能會因初學畫而不知挑何種顏色為宜）。而時間一久，您自然會知道哪些顏色用得最多，哪些顏色用得較少。

98

圖98. 拉塞特(Joan Raset)創作的這幅畫，一改過去的用色與處理方法，而是直接用粉彩筆作畫，幾乎未混合使用粉彩筆，但是，畫面上不同的色彩層次仍清晰可見。

圖99. 事實上，最為可能的是，兩個畫家的調色袋很可能都很大而且相似（內裝所有牌子的粉彩筆）。

99

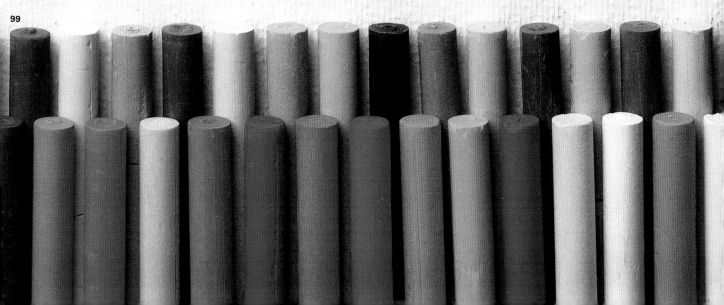

粉彩畫的繪畫基底

圖100.魯東,《長頸花瓶中的野花》,巴黎,奧塞博物館。這幅珍貴的粉彩畫就是用紙板作為繪畫基底,而且還利用其顏色作底色。

圖101.幾種可用於粉彩畫的基底材料:Canson牌紙(圖A)、Ingres牌木炭畫紙(圖B)、紙板(圖C、D)、水彩畫紙(圖E)、天鵝絨紙(圖F)、包裝紙(圖G)、畫布(圖H)。

我們在前文已經提及,除過分光滑或含有過多油脂的材料之外,其他材料都可作為繪畫基底。只要這些材料的表面紋路能與粉彩發生摩擦作用,就適於粉彩筆作畫。不過這並不表示各種基底表面特徵沒有差別(主要是針對是否完全適於粉彩筆作畫和達到完美結果而言)。

使用最多並能繪出各種不同畫面的基底首推紙張,因為紙張總是帶有皺紋,無論是Canson牌(圖A)或Ingres牌(圖B)等特殊紙,還是手工製成的紙張,再生紙、包裝紙,都可用作畫紙。

優質紙(像卡紙、再生紙……)大多可用來繪畫:容易試色、粉彩筆移動自如,但是不容易作疊色畫法,因畫面會留有粉彩筆細粉粒。相反地,厚紙在這方面卻有其長處,第一層畫面可填平厚紙表面小小孔隙,然後就容易進行疊色畫法,而且可得到線條流暢、色系適中的精彩畫面。當然,在粗紙上作粉彩畫,會留下大量

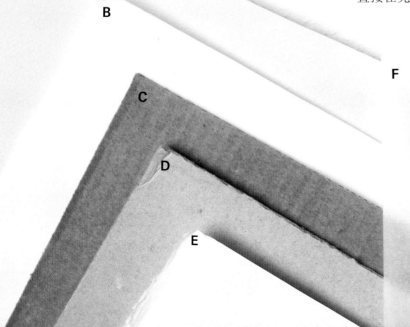

100

粉彩粉末,這就需要在繪畫中不時加以清理。具體而言,炭筆畫紙(如Ingres牌)適於粉彩畫,其不足之處是會出現較呆板的質感,水彩畫紙(圖E),只要紙質較厚,就會更適於粉彩畫,不過最好不要直接在光亮的白紙上作畫(應將這種水彩畫紙稍稍

101

A

B

C

D

E

F

102

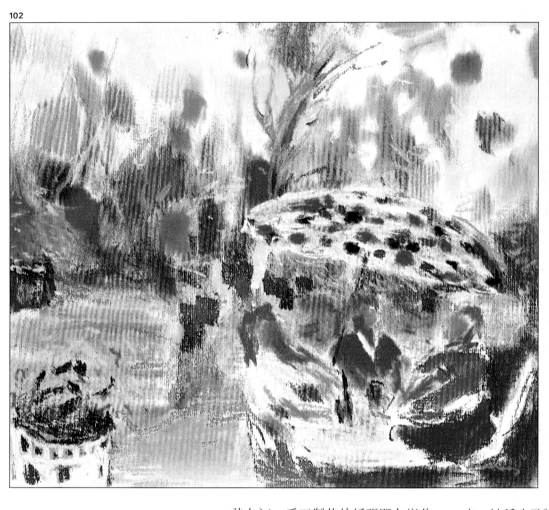

圖102. 桑維森斯 (Ramon Sanvisens, 1917-1987),《陽傘》（私人收藏）。這是一幅畫在布上的粉彩畫（布固定在畫板上）。相當明顯的布紋使畫家無法畫出細部畫面，因此這幅精美的粉彩畫作看起來比較濕潤。

染色）； 手工製作的紙張既有變化無窮的質感又有柔和色彩，因此是最適用的粉彩畫紙之一；薄紙柔軟且相當有質感，只要好好利用其細紋紙面，也可以創作出絕好的圖畫

G

H

來。被稱為天鵝絨紙（圖F）的薄紙鬆軟而富有彈性，也是粉彩畫的專用紙張。

以上介紹的都是粉彩畫技慣常用的基底，除此之外，紙板（圖C和D，品牌不論）也是粉彩畫用紙，當然其質地鬆脆、較硬或精細。魯東的畫稿（圖100）就是在紙板上作畫且保存得完好無損。

其他可用作繪畫基底的材料還有：木材、砂紙、畫布（圖H）， 布面很適於粉彩畫,圖102就是桑維森斯在畫布上創作的畫稿。

粉彩畫專用畫紙

您在本頁所看到的是專為畫粉彩畫設計和生產的有色紙張。正如您所知道的，Canson Mi-Teintes 牌紙的兩面紙紋不同，但是都適於作粉彩畫。

這個品牌的畫紙色域非常廣，從柔和色、灰白色到紅、黃、藍等，顏色齊全。這類畫紙市面有售，通常規格為50×60公分，其顏色應有盡有；另外還有畫紙冊供應，有大小規格之分，小型畫紙冊的式樣可參見本頁的攝影照片（圖103），內為同一色系的畫紙。

現在就來介紹粉彩畫所用的有色紙張的用途，前文已多次談到絕大部分畫

家是如何使用和正在使用有色紙、手工染色紙或預先準備好的著色紙。這是什麼原因呢？這是因為粉彩顏色能和畫紙底色奇蹟般地融合為一體；如果畫紙為白色，那麼畫面的明亮部分就幾乎無法顯現，這是因為底色就會為構圖增添一分色彩。現以桑維森斯的粉彩畫精品之作（參見圖105）為例，畫紙的灰顏色正好成為和諧畫面的補充色。那麼，如何利用畫紙顏色呢？怎樣挑選適合主題的有色畫紙呢？儘管繪畫並沒

有太多固定的公式，但我們仍可以提出幾點建議，首先就有關畫紙顏色的用處提出些看法，然後再談畫紙的顏色。

當我們打算畫一幅昏暗朦朧圖時，應選擇淺色畫紙，其道理很簡單，淺色紙與深色紙相比，更容易突出暗色，並使畫面色彩豐富，因為有差異才能看得清，此外，有了畫紙顏色，畫面會形成對比與反差。中性色畫紙可用來創作從淺色系到暗色系的所有題材的畫，也就是說，用處相當廣泛。

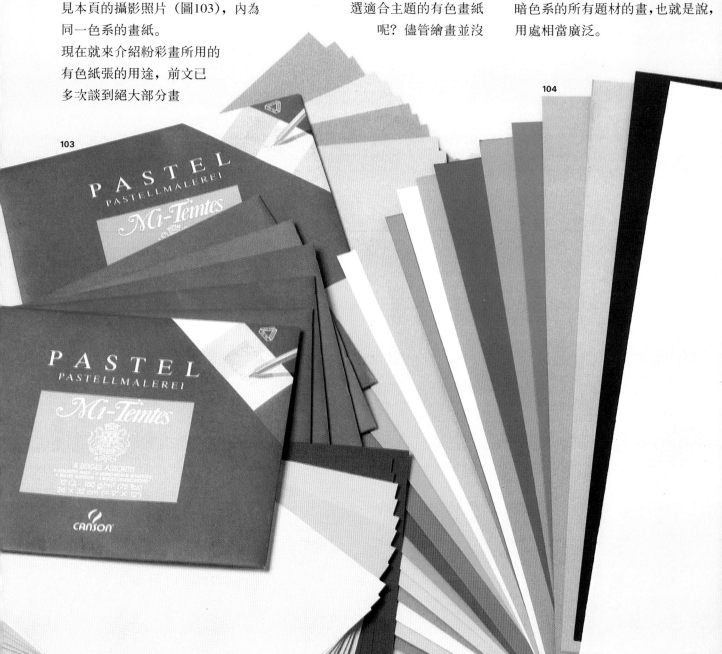

103

104

圖103. 樣式不同的Canson Mi-Teintes牌有色畫紙冊，規格為24×32公分，既可以是同一色系的畫紙，也可以是同一種顏色的畫紙。

圖104. Canson Mi-Teintes牌常用單頁有色畫紙，規格為50×65公分，顏色多種多樣。

圖105. 桑維森斯(1917-1987)，《刮風的日子》(私人收藏)。這位謝世不久的畫家擅用粉彩筆，其作品顏色艷麗、筆觸敏銳。我們透過這幅畫可以清晰地看到，畫紙的顏色已成為主題(更確切地說是整個畫面)色彩的組成部分。

此外，深色畫紙很適合描繪光線反差強烈的題材，因為淺色粉彩筆使畫面得以突出，深色粉彩筆和畫紙顏色相融後又變得更加深沈。對此，還要多注意，深色粉彩筆的顏色不可能很深，因此可以用顏色反差的方式給予彌補。

關於畫紙的顏色，我們使用時可分兩種情況：一是使畫紙顏色與主題色彩形成對比，二是使畫紙顏色直接成為主題色彩的一部分。現在先談第一種情況，如果您希望畫面色彩十分鮮明的話，可挑選與繪畫題材主色調相異的有色畫紙。也就是說，如果是一幅綠色調風景畫，應選擇微紅色畫紙(如玫瑰紅、泥土色、橙褐色，等等)；如果是一幅藍色調風景畫，應挑選淺黃色、赭色、橙色……畫紙；如果是一幅玫瑰色人物畫，可用略帶綠色的畫紙……儘管可能會令您感到驚奇(但必須記住一些顏色的互補性：黃色與紫藍色、紅色與綠色、藍色與橙色)。第二種情況是把畫紙顏色作為畫面色彩的一部分：先用少數幾種顏色作素描加繪畫，使畫紙顏色成為戶外大面積景物的色彩。

105

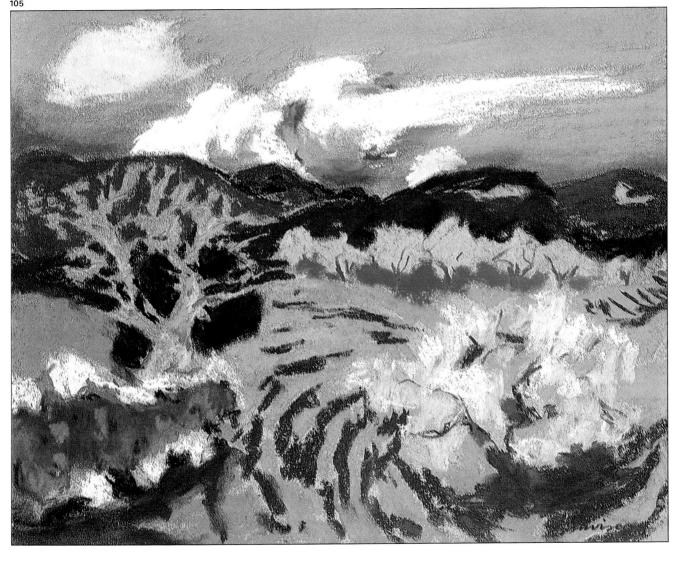

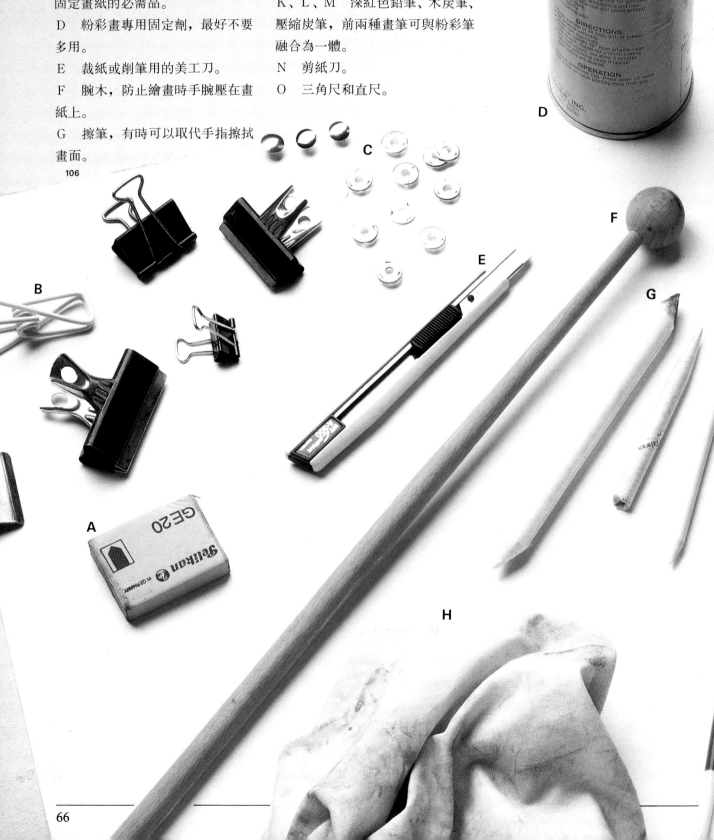

輔助用品

A 可揉式軟擦，是專門擦拭粉彩
畫面的橡皮。

B 和 C 夾子和圖釘，是在畫板上
固定畫紙的必需品。

D 粉彩畫專用固定劑，最好不要
多用。

E 裁紙或削筆用的美工刀。

F 腕木，防止繪畫時手腕壓在畫
紙上。

G 擦筆，有時可以取代手指擦拭
畫面。

H 清掃畫面所用的棉抹布。

I 清掃粉彩粉末的扇形刷。

J 削磨粉彩筆用的銼刀或砂紙。

K、L、M 深紅色鉛筆、木炭筆、
壓縮炭筆，前兩種畫筆可與粉彩筆
融合為一體。

N 剪紙刀。

O 三角尺和直尺。

106

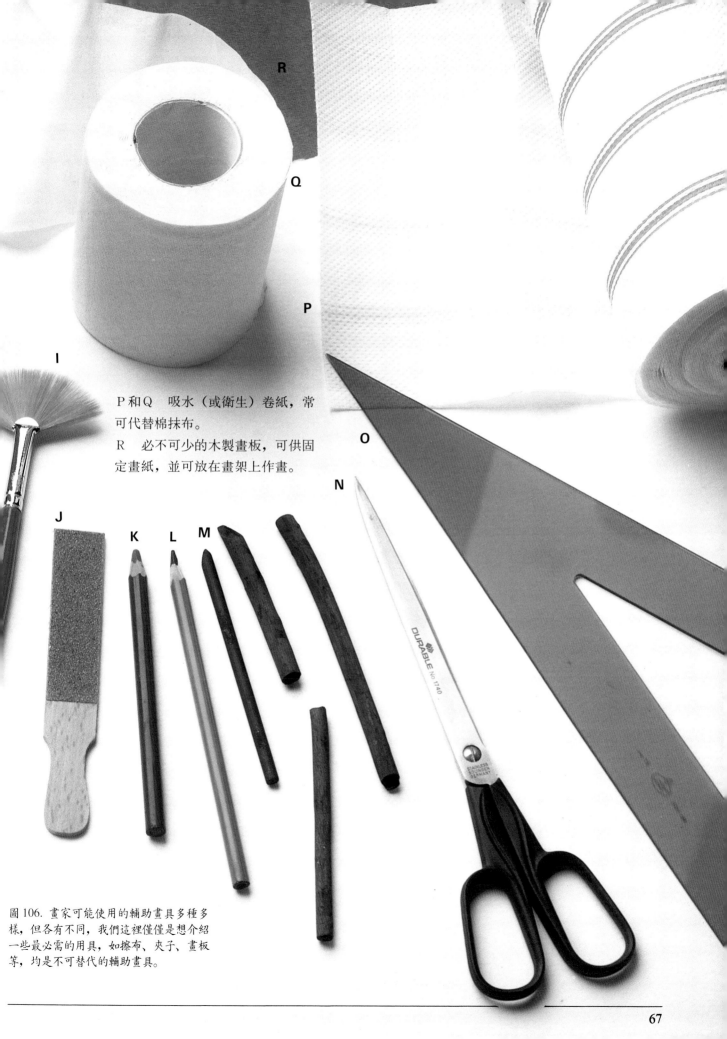

P 和 Q　吸水（或衛生）卷紙，常可代替棉抹布。

R　必不可少的木製畫板，可供固定畫紙，並可放在畫架上作畫。

圖 106. 畫家可能使用的輔助畫具多種多樣，但各有不同，我們這裡僅僅是想介紹一些最必需的用具，如擦布、夾子、畫板等，均是不可替代的輔助畫具。

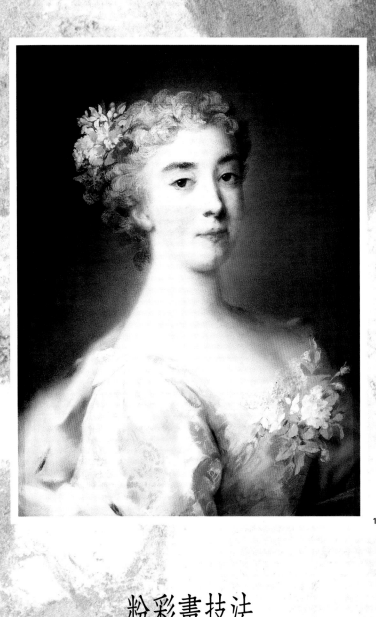

107

粉彩畫技法

平抹法

108

109

110

111

112

113

諸多粉彩畫法中，在基底上所用的平抹法是最常用的畫技之一，當然它又常伴隨其他技法繪畫（我們將在以後的章節介紹）。

平抹法或融合法（一種顏色或一種以上的顏色混融）是非常簡單的技法，即用手指在已用粉彩著色的地方擦抹（參見圖108）。在擦抹過的畫面上，我們可以再畫新的線條（參見圖109），然後根據畫家的意願，再進行新一輪平抹（參見圖110），以此方法使畫面呈現混合色彩。在此基礎上，還可反覆平抹（參見圖

圖107.（下頁）卡里也拉，《恩立克塔·安娜·索菲婭·德莫德納》（收藏於佛羅倫斯烏菲茲美術館）。

圖108至111.粉彩畫過程中的常見程序。
圖112和113.把兩個著色點融合在一起。

111)，或隨時停止。此外，可以採用減退色彩的方法，使甲色趨向乙色（參見圖112和113）。很明顯，平抹法所用的工具除手指外，還有擦筆、抹布（請參見圖116和117），但以手指最為適用，因為其他物品會帶走太多顏料（也許正是畫面所需的顏色）。

關於平抹法的用處及其濫用的有關情況，特別要指出的是，過分用力擦抹粉彩畫面，會把畫紙的細孔堵塞（即所有細孔都被填滿），那麼就很難畫上新的顏色。作粉彩畫時，不應多次弄亂顏色，否則就無法挽回損失。以下是有關避免上述局面的幾點建議：(1)先用硬粉彩筆，後用軟粉彩筆；(2)先畫深色部分，後根據暗色之需要再畫淺色部分；(3)如果對顏色沒有把握，寧可先用鮮艷、強烈、純正的顏色，而不要先用灰白、淺淡以及柔和等顏色，因為把一種濃烈的顏色變灰或變淡，是非常容易做到的。當然，鮮艷的色彩不會變得很白，您同意嗎？

114

115

圖114和115.粉彩筆斷在畫紙上時，我們正好可用手指對粉粒進行平抹。
圖116和117.可用擦筆（或抹布）對畫面色彩進行平抹。
圖118.繪畫中應不時洗手，以免弄髒粉彩畫面色彩。

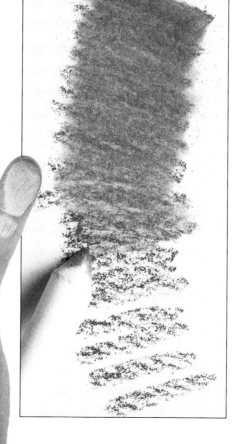
116

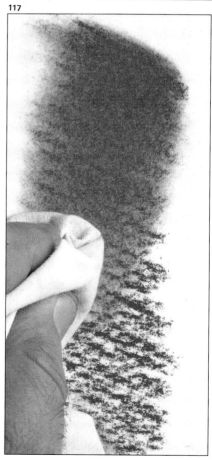
117

118

擦改法

119
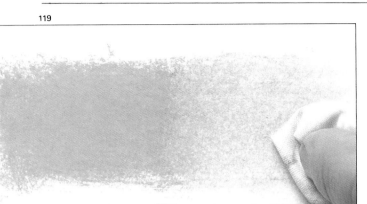

120

121

122

如前所述，顏色錯用過多或塗色過厚的粉彩畫面是很難恢復原狀或補救的。但是，在畫作之初或已完成部分畫稿的情況下，我們仍然可借助一些特別手法——擦改法，去掉那些多餘的顏料。

擦改時最常用的是擦布（參見圖119）或棉花（參見圖123），也可用手指刮去過多的顏料，當然還可用橡皮小心擦拭，但是會破壞畫紙質感，因此不能用力擦改。如果我們想在擦改過的畫面上增添另外的顏色而又不與留下的顏色相混合，那就需要噴上固定劑（參見圖120）。然後就可放心大膽地畫上新的色彩，甚至還可以再次平抹色彩（參見圖121和122）。固定劑會在原畫面上營造新的神韻，但也不可濫用。最好是既不過多擦改又不過分噴上固定劑，並記住上文的相關建議。您還記得嗎？

123

124

125

圖119-122. 可能實施的尋常擦改過程：先用棉抹布擦改，接著噴上固定劑（參見圖120），重新作畫，再次平抹。

圖123-125. 也可用棉花、手指或可抹性軟擦擦改。

定色法

126

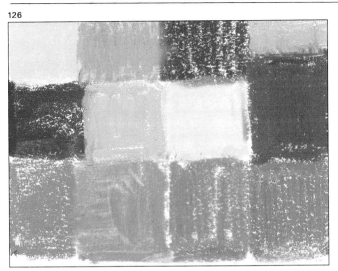

127

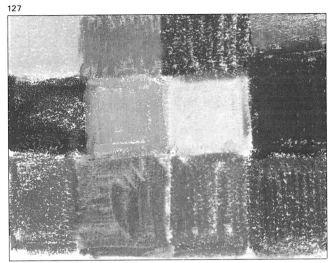

圖126和127. 怎樣使用固定劑? 為什麼繪畫教科書又禁止使用固定劑? 因為它會改變顏色及其相互間的關係, 且會破壞線條的清晰度。請看圖126 (未用固定劑) 和圖127 (已用固定劑), 請仔細觀察一下用固定劑的結果——完全改變一幅和諧的粉彩畫面……請慎用!

圖128和129. 儘管如此, 還是有一種非常實用的使用固定劑的方法: 可先在未完成的粉彩筆畫稿上噴上固定劑, 噴多少次可視需要而定 (絕不是濫用), 然後重新繪畫著色, 最後定稿時決不能噴固定劑。這裡是巴耶斯塔爾 (Ballestar) 的一幅草圖, 圖128是未完稿時噴固定劑的情景, 圖129是完稿時不用固定劑的畫面。

128

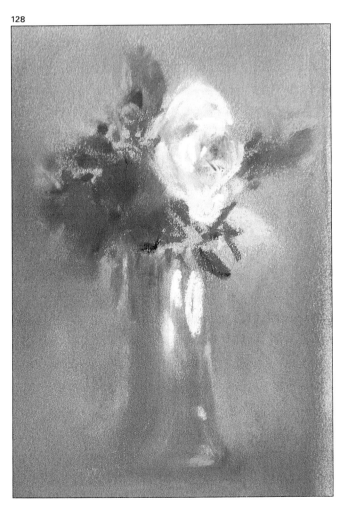

129

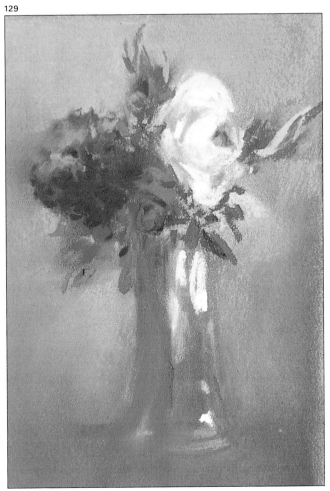

在Canson牌畫紙上塗繪與平抹

從本頁開始，我們將用5-6頁的篇
幅，向您展現在不同繪畫基底上創
作粉彩畫的最常用的技法（4-5
種）。

粉彩繪畫的程序永遠都是一致的：
第一步（參見圖A）， 在畫紙上用
方粉彩筆塗繪；第二步（參見圖B），
用手指平抹顏色不均勻處； 第三步
（參見圖C），使深色減退到淺色；
第四步（參見圖D）， 用粉彩筆尖
劃平行線條和交叉線條。

我們將以軟粉彩筆為例說明上述塗
繪技巧，當然也可以用硬粉彩筆進
行類似創作，只不過結果有所不同
而已。為說明問題，我們可以透過
圖E和F看出用軟硬粉彩筆劃平行
線條的區別。

此外，我們還將以巴耶斯塔爾創作
的小幅草圖（基底是畫家挑選
的）， 直覺地看一下在不同基底上
用不同技法作畫的不同效果（參見
圖131）。

圖130和131. 這是我們在Canson牌畫紙的
細紋面所做的四種粉彩畫技試驗。圖下角
是兩種不同的粉彩細條：E為軟粉彩筆線
條，F為硬粉彩筆線條。

131

A

B

C

D

E F

此外，圖131 是巴耶斯塔爾創作
的一幅粉彩畫草圖，有關這幅畫
的效果,請參閱正文的相關說明。

現在我們就對以不同繪畫基底塗繪的不同效果作一簡短評介。

第一幅試色畫稿（參見圖A）是用方粉彩筆在畫紙上畫的粗線條，最大區別在於畫紙的表面粗細程度，如果紙面粗糙，粉彩畫面就會留下許多細孔，如果紙面纖細，如上頁的畫紙，粉彩就會迅速蓋滿整個畫面。塗繪時的用力程度主要取決於作畫意圖，但用力以中偏強為宜。上述看法適用於本書以後的整個內容，值得注意的是，畫面效果將因畫紙不同而有所變化（我們為本書選用的繪畫基底材料包括Canson牌和Ingres牌畫紙、水彩畫紙、包裝紙或畫布）。

下面再對第一幅試色畫稿（參見圖A）作一點補充，我們也可以用軟粉彩筆蓋滿畫面，因為硬粉彩筆幾乎不能畫出一幅多變的畫面：因其顏料不那麼容易擴散並與其他顏色融合。

132

A

B

C

D

133

E　　　　F

圖132和133. 我們重複上述四項實驗（方粉彩筆畫、平抹畫面、減退畫面顏色、畫平行線條），以及在Canson牌畫紙的粗紋面所作的草圖。請注意觀察四項實驗的不同點。您也可親自做一下上述實驗，並參閱正文的相關說明。

在水彩畫紙上塗繪與平抹

現在我們是在較粗糙的水彩畫紙上做類似於上頁的實驗，請注意觀察第一幅畫稿（參見圖A）的畫面效果，現在我們來評介第二幅畫稿（參見圖B），即用手指平抹不均勻的色稿。

第二幅畫稿指的是用手指對已畫就的粉彩畫面層次（也許是用方粉彩筆畫的平行線）進行平抹或融合。但是，應該注意觀察（請看這六頁講述的內容），繪畫基底表面越細，塗的顏料就越多，第一層顏色畫起來越容易，那就必然產生顏色不勻的現象。繪畫基底表面越粗（如圖134中B畫稿所示），其色彩效果就越是不同於紋路越細的畫紙效果（如下頁圖136中B畫稿或前兩頁的同類插圖所示）。

另外還請記住，平抹畫面時，軟粉彩筆畫面比硬粉彩筆畫面顯得更加容易。此外，一旦重新填滿顏料區，在線條層次上和畫稿新色點上是很難作畫的。如果我們堅持這樣做，畫面將會不自然。

134

A

B

C

D

E F

圖134和135. 我們繼續做塗繪與平抹的技術性實驗，畫紙為粗糙的水彩畫紙。請和其他繪畫基底的相關試驗結果做一比較，然後決定如何使用基底，該畫紙適合作大幅畫稿。

135

在 Ingres 牌木炭畫紙上塗繪與平抹

儘管 Ingres 牌木炭畫紙表面紋路很細,但仍十分適合創作粉彩畫,其效果也有別於前文提到的畫紙效果。請注意觀察下面幾幅畫的差別:灰色畫面(已對顏色不勻的地方進行平抹或融合處理,如圖 B)和已減退過色彩的畫面(第三幅畫稿,即圖 C)都處理得非常成功。

現在來看最後一幅畫稿(參見圖 D),和上頁同一幅畫稿相比,平行線條和交叉線條顯然更加清晰可見,而在上頁紙面粗糙的水彩畫紙上,兩種線條都顯得鬆散、朦朧。

第三幅畫稿(參見圖 C),只是一種由深到淺的色彩減退畫面;用手指和擦筆平抹的結果是:紙面越纖細,色彩越密實。這也可透過實踐加以證實,如果對平行線條進行平抹,最初的色彩越濃,最後的畫面就模糊朦朧。請再比較一下本頁和上頁同處於左下角的兩幅畫稿色彩上的差異。

136

137

圖 136 和 137. 這裡的四項實驗與上頁相同,所用的 Ingres 牌木炭素描畫紙是粉彩畫稿的最佳繪畫基底。該畫紙表面纖細,最適合創作小幅粉彩畫稿。

在包裝紙上塗繪與平抹

對粉彩畫和素描來說，包裝紙是廉價的繪畫基底。包裝紙的質感適中，非常適於畫線條、平抹及融合畫面色彩，但包裝紙的顏色不適於作畫稿色彩的減退處理（參見圖C）。現在對第四幅畫稿（圖D），作一評介，該畫面反映的是對平行線條和交叉線條的處理方法。這種方法也許是最古老的畫法，可增加色彩，提高明暗程度，施以疊色畫技，毋需用手指平抹和融合畫面，畫紙表面不會迅速出現顏料堆積層並可繼續作畫。在上述情況下，最好使用硬粉彩筆，這與前文述及的用軟粉彩筆的觀點有所不同，因為只要把粉彩筆削尖就會畫出清晰的線條。當然，並非不能用軟粉彩筆，而是因為軟粉彩筆線條會因繪畫基底表面紋路太粗而無法完全顯現。如果想用軟粉彩筆畫出明晰的線條，必須用力，而且使線條間隙大於用硬粉彩筆所畫線條的空隙。請注意，

138

A

B

C

D

139

本頁介紹的包裝紙繪畫基底上的粉彩畫稿（參見圖 139）要優於下頁的同一畫稿（參見圖141），也要好過前頁的同一畫稿（參見圖135）。

E F

圖138和139. 包裝紙也是粉彩畫可選的基底材料，其他材料還有紙板、宣紙、卡紙等等。

在畫布上塗繪與平抹

最後，我們來看一下在布料上用上述技法作畫的效果，所用布料可以是一般布料（如供作油畫的布料）。 從圖中可以看出，用這種繪畫基底創作的畫稿也頗有興味，但是不適於反映畫面的細部以及精細清晰的線條（請參看圖D）。 只有用削得很尖的硬粉彩筆才能在極纖細的繪畫基底上畫出極清晰的線條來。所以，用軟粉彩筆在粗糙的繪畫基底上只能畫出類似於印象派的作品：模糊、朦朧、隱現。

用上述畫技在布料上作畫的效果會因下述原因出現很大差別，一是繪畫基底的不同，二是粉彩筆品牌的不同，三是作畫時用力程度的不同。也就是說創作粉彩畫的方法不盡相同，但每種方法又必須配合風格、畫紙、主題……當然還應根據畫稿的大小而定。請記住，大幅畫稿需用粗紋繪畫基底，這樣，最終畫面才能達到色彩鮮明和線條流暢的效果，相反地，對小幅畫稿來說，質地過粗的繪畫基底將無法描繪細部畫面。

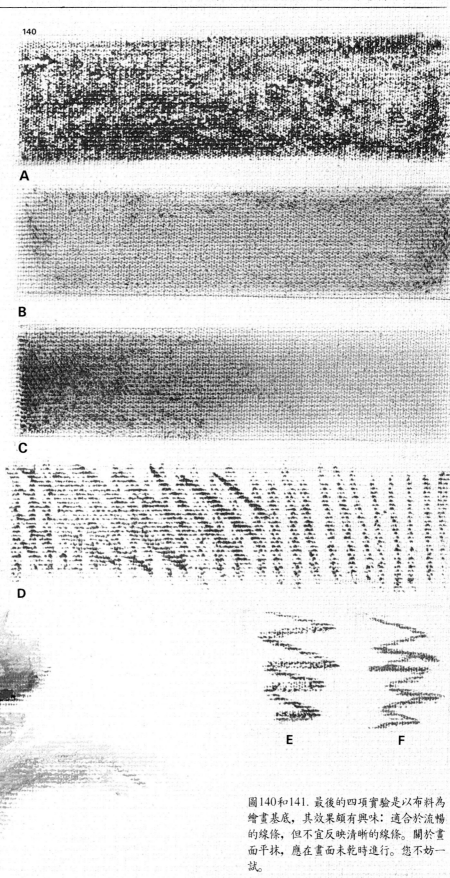

圖140和141. 最後的四項實驗是以布料為繪畫基底，其效果頗有興味：適合於流暢的線條，但不宜反映清晰的線條。關於畫面平抹，應在畫面未乾時進行。您不妨一試。

色彩的融合

142

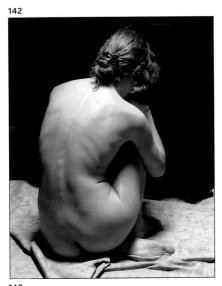

143

克雷斯波（Francesc Crespo，1936年出生於西班牙巴塞隆納市）是一位常受極端好奇心驅使而作畫的藝術家，他的這種不安分性格使他常常提出不同的問題。我們現在就請他用粉彩筆作裸體人物畫。請配合本頁插圖看克雷斯波的處理方法：他先是以極大的魄力用炭筆畫素描，用粗曲線條畫出人體輪廓，以黑顏色塗染畫紙，但不留陰影，也不描繪畫面細部，僅僅營造一個明

圖142. 一個優美的人物姿態，這就是克雷斯波繪畫時選擇的反差較強的畫面。

圖143. 以炭筆作深色素描加繪畫後，克雷斯波在陰影部分試色並同時平抹。

圖144. 我們透過本圖可以看到這位畫家是怎樣先用深色後用淺色作畫。

圖146. 克雷斯波一直是用疊色和混融（新色彩）這種疊色畫法來加重深色畫面。

圖147和148. 平抹和融合技巧：先畫圖，後用手指平抹並使原色彩和新顏色融合在一起。

144

145

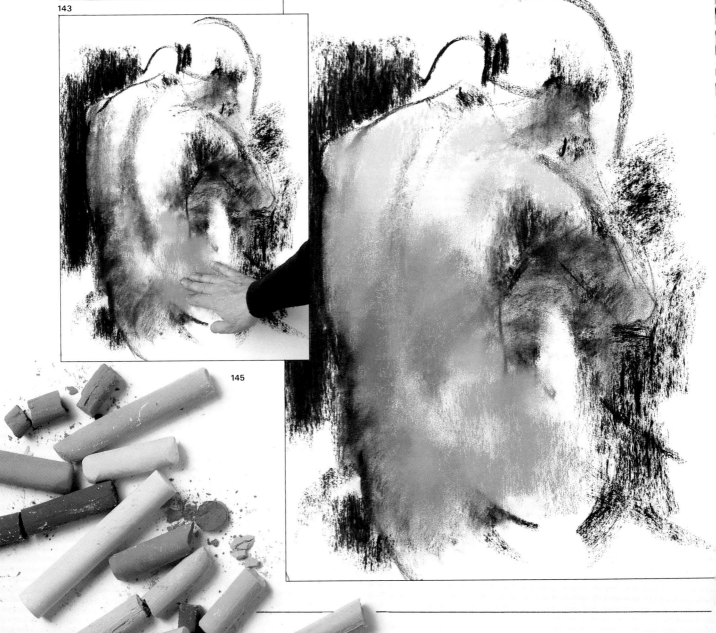

暗畫的氛圍（參見圖143）。

經過上述處理後，接著在橙色畫點旁邊增添橙紅色畫點；用方粉彩筆的長方形線條尋求理想的色彩；又因不夠理想而改用玫瑰色，用手指平抹融合玫瑰色和原色；在畫面四周和上面增添淺橄欖綠（此色好像是前面想尋找的顏色），在畫面其他地方同樣塗上此色。接著在人物背肩部光線最亮處著淺橙紅色，後

又立即用淺褐色與之融合。我們認為，只要是用手指平抹融合顏色，底色必須為炭黑；如果希望畫面色彩更加明亮，可再畫上新色層並反覆平抹，具體次數則視需要而定(參見圖144)。

接下去可用相同方法完成深色畫稿：先用泥土色畫陰影部分，再用兩種灰色的調和色塗抹泥土色畫面，以色差稍稍降低原有的暖色調。

然後用深泥土色和微紅色塗繪人體右側陰影部分，使大腿、手臂、側胸部、肚皮等部位的色彩明暗程度達到完美的整合。最後處理整個畫面的濃淡關係，其中手臂應相對明亮一些。到現在為止，他好像一直瞇著眼，只憑周遭光線的明暗在作畫。

現在再來看克雷斯波繼續用炭筆，以明快的線條描繪自己感興趣的部

146

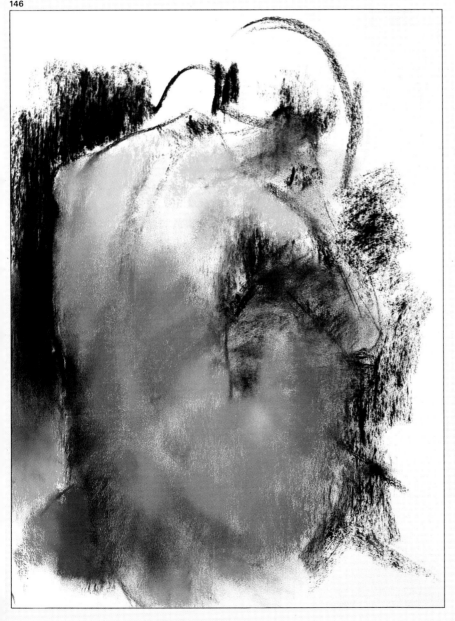

147

148

位，以便繼續構造新畫面。首先應解決好畫面的藝術氛圍；整個畫面呈朦朧狀態，陰影部分的色彩已融合恰當，但誰也不知他是從什麼地方開始描繪手臂，什麼地方潤飾大腿，什麼地方結束人體畫，甚至什麼地方開始描繪畫面背景。畫面效果令人難以置信，而素描亦精美無比。儘管如此，畫中人

好像是自己從畫紙中冒出一般。接下去是為頭髮塗色（參見圖150），畫家加深並調和了頭髮的濃淡關係，但是輪廓卻不夠清晰。

這種奇怪的繪畫方式和克雷斯波不安分的性格相一致；他常常先做，後拆；先畫，後擦，再畫並使前後的色彩融合起來，而且畫法不改，只是用更

加綜合的方法，以簡單色彩，塑造畫面和體積感。

用克雷斯波的話來說，他所追求的是「留出部分可供想像的空間，沒有畫面輪廓，但好像又存在；此外還要有些暗示，即主體猶存。」看完克雷斯波的畫稿，我們向他表示祝賀，因為我們喜歡他的作品。他的畫作達到了我們的要求。這是一幅精美的繪畫：模特兒的背部肌膚為深色，畫面氛圍呈暖色調；是一幅幾乎以抽象手法和融合色彩技藝所創作的粉彩畫。

圖149. 克雷斯波一遍又一遍地對畫面進行平抹，使主體輪廓半隱半現，但是，明暗色彩依然存在。

圖150. 畫頭部時以黑色和橙褐色為基調，後經塗抹，成為中間色調。

圖151. 克雷斯波用粉彩筆創作的珍貴人體畫，請注意他是如何在畫中留出一些線條非常鬆散的空間，以及外緣輪廓模糊的陰影畫面。

151

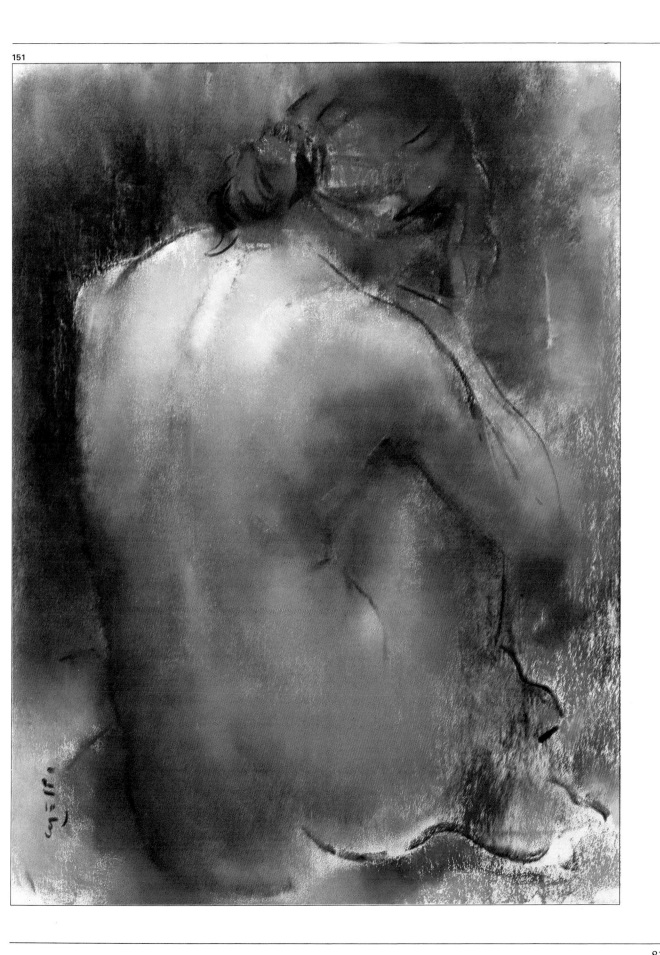

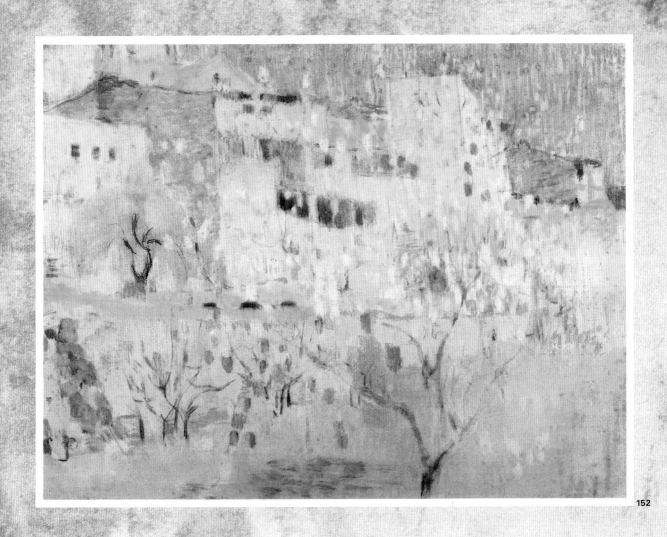

152

色彩語言與色彩和諧

普魯內斯的粉彩畫技：繪畫加繪畫

153

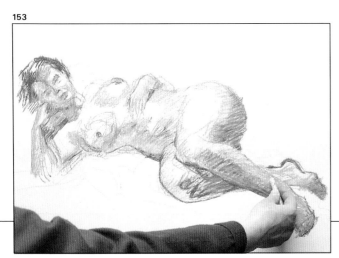

154

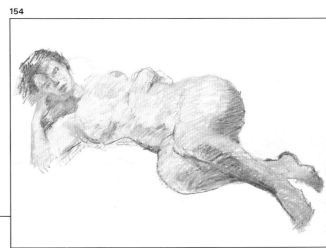

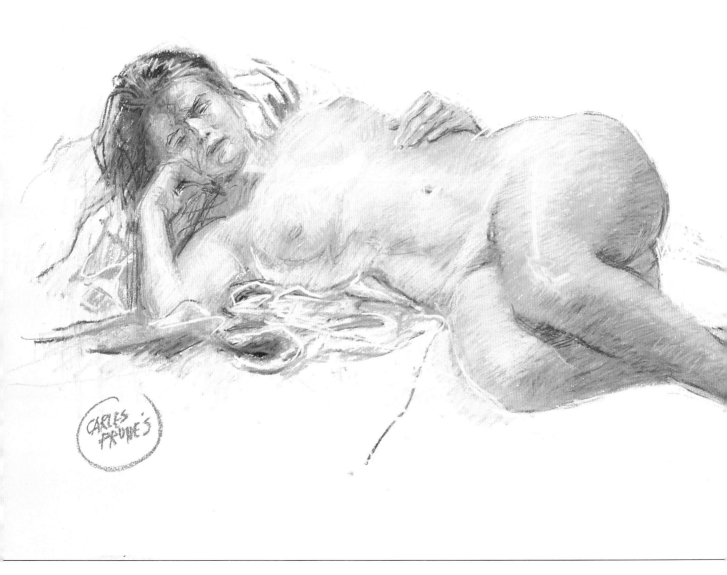

圖152. （上頁）華金·米爾，《開花的扁桃樹》（巴塞隆納，私人收藏）。

圖153. 這幅裸體人物畫的最初幾個試色點上，普魯內斯用的是藍色和玫瑰紅線條以及洋紅、橙色和紅色，同時留有許多空白處。

圖154. 普魯內斯在原有畫面基礎上，添加了橙紅色和淺橙色線條。

現在我們隨卡萊斯·普魯內斯（Carles Prunes）一起看看他作裸體畫的情景：先安置好模特兒的姿勢，並配置所需的光源（他繪畫時不希望人體陰影太強）。

普魯內斯一開始就告訴我們，他「作粉彩畫猶如畫油畫一樣」， 也就是說，他畫的是真正的粉彩畫。他先用淺橄欖綠粉彩筆畫人體素描，並

改變布局及行筆方式，然後立即在最初的線條上著深泥土色。再用藍色粉彩筆在陰影處以線條著色，有時也在明亮部分插進一些藍色線條，雖然又迅速拿起深玫瑰紅粉彩筆在明亮處著色，不過也保留許多空白處。接著畫平行線條，用紫色粉彩筆施色於陰影部分並同時加用藍色和綠色，然後用橙色和紅色粉彩筆稍稍加強明亮部分。

他總是果斷地在原有的線條上添加一些線條以增加暗度，用洋紅加深大腿、頭髮和面部的陰影部分。

與下一幅人體畫（參見圖154）相比，兩者的差別在於，普魯內斯已為所有空白處著色，其中明亮處用的是淡玫瑰紅。在此基礎上再畫上非常淺的黃色，並在底色上增加一種珠母貝色。接著在較長時間內使用強烈色彩，如藍、綠或洋紅等顏色，最後在前面的色彩上加用很淡的顏色，使畫稿的最終效果是，畫面非常灰白（以蒼白為主）， 肌膚為玫瑰紅，陰影部分為中灰，倒影部分為淺藍。

現在我們還想再提一個技術性問題（也許您也會提出）， 普魯內斯是怎樣幾乎不加平抹就用粉彩筆畫出如此之多的色彩層次，也就是說，他是怎樣使畫紙不排斥粉彩顏色。這位藝術家對我們解釋道：「我之所以能夠做到，是因為從不用力握粉彩筆，不過分地用力作畫，力求避免畫紙細孔被堵滿。然後交叉畫線條，但施力要輕，好像粉彩筆是不靠外力，而是自己在行走一樣。」然而，色彩經多次融合，終於達成了一幅真正的圖畫。

155

圖155. 在陰影部分著藍色和綠色後，普魯內斯用淺玫瑰紅，沖淡過分強烈的色彩。

圖156. 最後所用的是很淺的灰藍色，不經平抹，僅輕輕再劃上一些線條，以沖淡混和過的色彩。

156

圖157. 畫面大體已畫好，僅作些白描，使肌膚的顏色多一點珠母貝色；在面部增加泥土色；衣服上加些藍色。

157

霍安・馬蒂的粉彩畫技：素描加繪畫

158

159

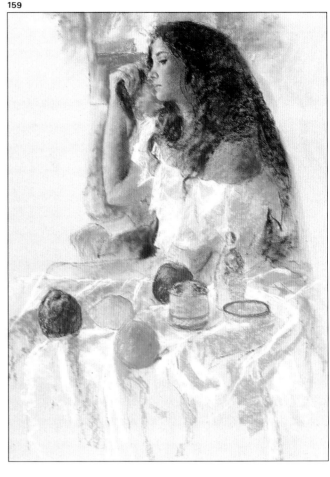

霍安・馬蒂 (Joan Martí) 是位偉大的專業粉彩畫家,其畫風獨樹一幟,即素描加繪畫法。他用粉彩繪畫時,不僅塗色,而且同時作素描並勾劃人的體形、輪廓、服飾質感、桌布褶皺、鬚髮……畫紙也十分重要,因為他選用畫紙的顏色是畫稿色彩的一部分。

馬蒂先用炭筆認真畫素描,然後噴上固定劑,以免炭灰弄髒即將使用的粉彩色彩。在這種情況下,馬蒂總是先作靜止人物畫,用同一形式畫整個主體:以深棕色鉛筆和同色粉彩筆輕輕地為畫面深色區打線條,其中包括面部和頭髮,待大致畫出外形後,再用深灰色粉彩筆著色,儘管緊接著也會用其他的粉彩筆繼續著色。畫桌布時是用灰色粉彩筆在畫紙上劃平行橫線條(用鬆散的線條作素描以形成畫稿部分);畫水果和杯子時用的是黃、紅、綠等顏色。第一道步驟完成後,開始使用素描加繪畫法:用色鉛筆的精細線條(平行和交叉線條)完美繪出人物的臉部特徵、手臂、明暗部分、陰影和倒影;用手指平抹手臂和面部畫面;然後用白色突出明亮部位,如衣服,並使畫紙保持中灰色。再用棕色筆畫卷曲飄逸的頭髮(參見圖159)。畫稿到此基本完成,最後未完成的步驟是,直接用粉彩筆的線條加深畫面(衣服用白色,牆壁和坐椅用深色),以及用手指和線條修飾第一道步驟完成的畫面。

我們不可能用更多篇幅來說明普魯內斯的繪畫過程,但重要的是,馬

圖158.馬蒂從素描入手,接著在素描畫面上著色,他在這幅圖上僅僅完成深色畫面。

圖159.第二步驟是,馬蒂用黃褐色和泥土色為整個畫面上色,同時用白色突出人物服裝和桌布。

160

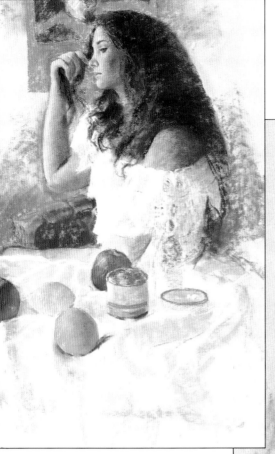

圖161. 這幅素描加繪畫稿業已完成，主色
調是與畫紙色彩相配的灰色和泥土色，畫
面上其他景物的色彩是主色調的補充物。

161

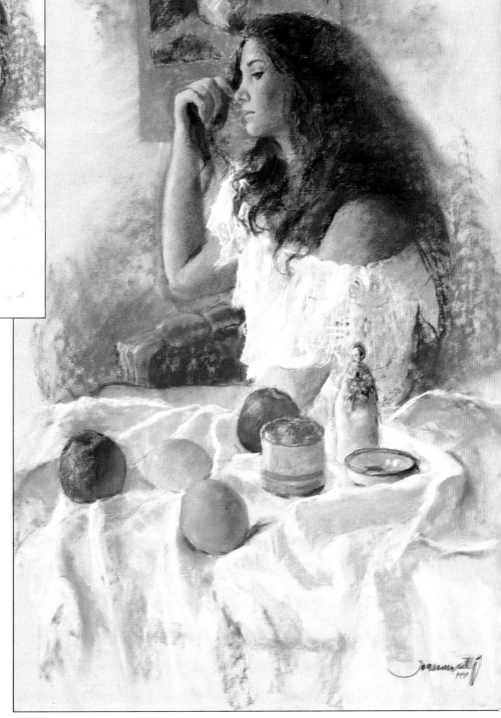

蒂運用了多種畫法：用色鉛筆和粉
彩筆進行素描和繪畫，保留畫紙色
彩，用手指平抹畫面，施疊色畫法
並且使線條和著色點清晰流暢……
畫面的最終結果是半素描半畫像。
這也許是目前最適合於粉彩繪畫的
技藝，或者至少是目前用得最多的
畫法。當然，畫作效果因畫家而異，
有時差別還很大。對此，您肯定會
在本書中得到證實。

圖160. 下一道步驟是畫面背景、人物頭
髮、衣服以及餐具靜物畫中的某種景物，
但需保留畫紙顏色和原有主題。

米奎爾・費隆的混合畫法

費隆 (Miquel Ferrón) 展示的是諸多粉彩畫技法中的另一種畫法——混合法。他提出了一種相當簡單的融合方式——不透明水彩（畫）顏料和粉彩融合在同一畫稿中。粉彩可以和許多顏料混合使用，具體混合方法取決於是要在畫初稿時還是在完稿時使用。粉彩可以和許多顏料一起作畫，如水彩（畫）顏料、不透明水彩（畫）顏料、中國墨汁、色鉛筆、壓克力畫顏料和塑性顏料、拼貼畫顏料，甚至油畫顏料……應該時時牢記的是，只要繪畫基底表面有紋路且不含油脂，粉彩就能吸

162

163

圖162. 費隆用綠色和黃褐色水彩畫顏料在白紙上作素描加繪畫，因為用不透明水彩顏料著色，必須用白色的畫紙。

圖163. 待上述畫面乾後，費隆將用粉彩筆作畫。

164

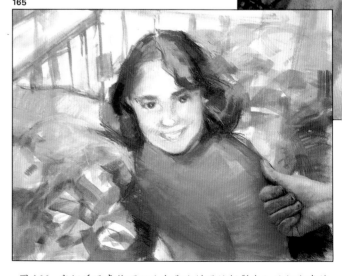

165

圖164. 用深紅色鉛筆和深棕色粉彩筆在上述畫稿中作面部素描。

圖165. 畫完面部後，用不同色的粉彩筆完成畫稿的剩餘部分，提高色彩濃度，豐富畫面色彩，但是不得將第一層畫面全部遮蓋。

圖166. 我們透過畫稿可以看出費隆所用的輕鬆自如的粉彩畫技巧，以方粉彩筆畫線條、塗畫稿，很少平抹，以便勾劃出完美的畫面結構，他還用畫筆為面部和頭髮作裝飾，並使水彩畫層次透明可見。

166

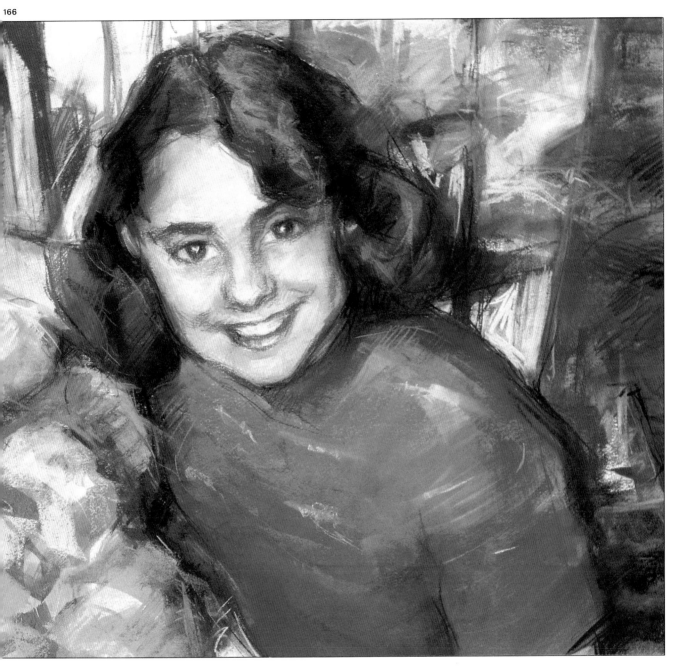

附在這些材料表面；只要其他顏料處於「乾燥狀態」（如鉛筆、木炭筆、白色粉筆……），我們就能在粉彩畫面塗抹這些顏料。

費隆根據照片創作了這幅少女畫像，該畫所用的畫紙是Schoeller牌白色水彩畫紙。他先用深棕色鉛筆以粗略線條作素描，然後立即用粗畫筆為大幅淺色透明畫面試色：底

色取綠色和黃褐色，毛衣為藍色，裝飾花卉為玫瑰色和洋紅，面部和頭髮為抽象、完美的單色調，臉龐為深紅和深棕色。

接下去，費隆用粉彩著色，為面部和頭髮著色時一直利用底色，因為先前已確定了造型和畫面光線。他全用硬粉彩筆，臉龐塗肉色，頭髮為綠色、黃褐色和棕色；還常常用

線條（有時只用少許線條）融合這些顏色。最後再為其他畫面著色，使之與人物色調相配，以隨興的方法加深原來的色彩，增添明暗線條及色點（可參看頭髮和裝飾花卉），對此，費隆曾解釋說：「有時應該用素描構圖，透過著色慢慢使畫面呈現出差別。」這就是費隆的畫技：素描加繪畫。

暖色主題畫

現在我們來談談色彩的和諧與對比，為弄清這個問題，首先要記住色彩的相關理論，這有助於弄懂為什麼有些顏色能和諧交融而另一些顏色卻不能的道理。讓我們簡單溫習以下知識：黃、紅（洋紅）、藍是三原色，說它們是原色，是因為它們本身不能進行混合，但是如果把它們之中的兩種顏色或這三種顏色按不同比例相互混合，便能生成所有其他各種顏色。

我們先來做一些混合實驗：黃和紅（洋紅）產生橙紅色系列，黃和藍生成綠色系列，紅和藍產生紫、紫紅和深藍系列。上述混合的結果便有了第二次色橙、綠、紫。

167

圖167. 它屬於暖色系粉彩畫稿，右邊的綠色和中間的玫瑰紅是畫面上最冷的色調，和周圍顏色比較起來更為明顯。圖中的暖色系包括黃、紅兩種顏色系列。

圖168. 為暖色調有色畫紙樣本，絕大多數屬暖色系列，但是請記住，可以用其互補色的畫紙突出它們的色彩，如綠或藍灰色畫紙。

色彩相近的顏色被稱為類似色，比如，黃色與綠色、橙色可相互融合；而素不相干的顏色被稱為互補色，比如黃與紫、藍與橙、紅與綠，均為互補色，兩種互補色可產生最強烈的對比關係。

畫家也分為暖色調畫家和冷色調畫家，這種新的分類其實是對顏色心理特徵的強化反映。

暖色系列大致包括黃、橙、紅等色，從心理學角度講，這些顏色與熱、光、血、火、沙、太陽……有關，圖167展示了暖色系列的粉彩顏色，我們想請讀者注意的是，顏色本身無冷暖之分，所謂的冷暖色是和周圍色彩對比後產生的，比如說，綠

169

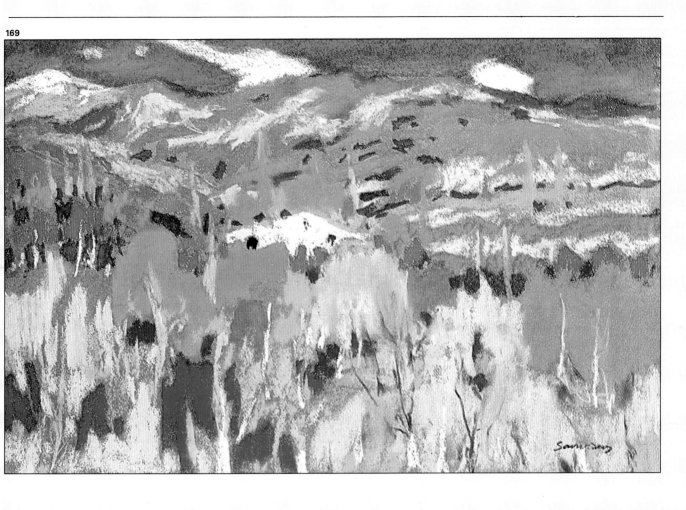

色（暖色）放在暖色系列中呈現冷色，如果和冷色系列放在一起，又好像是暖色（請參見下頁圖170）。根據這個道理，畫暖色調主題畫(參見圖169)的可取方法是，取冷色為對比物，即用紫、藍、綠為互補色。桑維森斯(Ramón Sanvisens)是個色彩對比畫大師，他在畫稿中使用比

純融合色畫稿還要大膽的對比手法。請看圖169，畫紙底色為綠色，在此色之上畫互補色（玫瑰、紅、橙等顏色）會顯得更有活力，畫面也顯得更加豔麗。這樣做能充分利用同屬暖色的畫紙顏色，但是也會冒一定風險（有些顏色得不到充分顯示）。 對此，您可作一試驗：在

米色（暖色）畫紙上畫淺黃色，在綠或藍色（冷色）畫紙上畫淺黃色，並觀察兩者的區別。另外，還可充分利用同屬互補色的畫紙。

圖169. 桑維森斯，《風景畫》（私人收藏）。這是一幅暖色粉彩畫傑作，他善用冷暖色對比，其畫稿色彩艷麗且富有表現力。

冷色主題畫

在「暖色主題畫」一節，我們曾用較大篇幅論述了色彩的理論知識以及暖色、冷色等問題，那是非常重要的部分，因為如果我們不掌握這些知識，就不可能理解由此衍生的任何其他問題。所以還是先簡單來談談關於主題的問題，然後再談冷色調。

本章標題是「色彩語言與色彩和諧」，所以我們就來談談繪畫語言和由此衍生的繪畫主題。主題——我們應該記在腦中——僅僅是畫家對它的選擇和表現。畫家追求的不可能是所選主題的翻版，而是對這一主題的表現。畫家無可避免地會從他看到的東西中挑選自己感興趣且具有吸引力的那部分為主題（對此有人甚至沒有意識到），也不可避免地會從某一限定的觀點出發，根據自己特有的興趣、態度和能力去表現某個主題。很顯然，面對同一景物，卻有無限的表現手法：有人看到的是色彩的對比，也有人看到的是色彩的和諧，還有人強調的是畫面的明亮部分以及他所特別感興趣的素描方法及構圖……我的看法是，實際上並沒有所謂冷色調的主題或暖色調的主題，而是畫家對它們的取捨，並用某種限定的色彩去表現前文所述的那些餐具靜物或

那張少女的臉龐。

儘管如此，某些主題本身還是會有明顯的暖色調傾向，比如，一場鬥牛比賽、一幅秋天景色、一個黑人……而另外一些主題卻明顯具有冷色調傾向，比如某些海景、一幅冬天景色、一身蒼白肌膚……，當畫家由於某種原因（根據自己的決定或根據事實作出修正），用冷色調去表現某種主題時（比如華金·米爾的畫，圖172），他就把綠、藍、紫等色置於和諧的比例關係，從心理學角度講（我們稱這些顏色為冷色），會使我們聯想到大海、天空、黑夜、森林……這些顏色和暖色相比，象徵著寧靜、清新、濕潤、輕鬆。

冷色調和暖色調一樣，也是和周圍色彩對比後而產生的（請參看圖170，其中綠色類似於暖色，原因是周圍的其他顏色顯得更冷；紫紅色的情形也完全一樣）。此外，如果在冷色的和諧畫面中加一點暖色，將會更突出冷色特徵。現在來談一談畫紙問題，儘管背景多取冷

170

圖170. 一幅屬冷色調的畫稿，其中的玫瑰色和綠色與其他顏色相比卻成為暖色，畫稿中未包括的藍、綠、紫等顏色均屬冷色系列。

圖171. 基本上這些是冷色調彩色畫紙樣本，可以用這些畫紙作冷色調畫稿。但是我們插入某一暖色畫紙（相對而言），以便您可以用色彩對比法試畫。

172

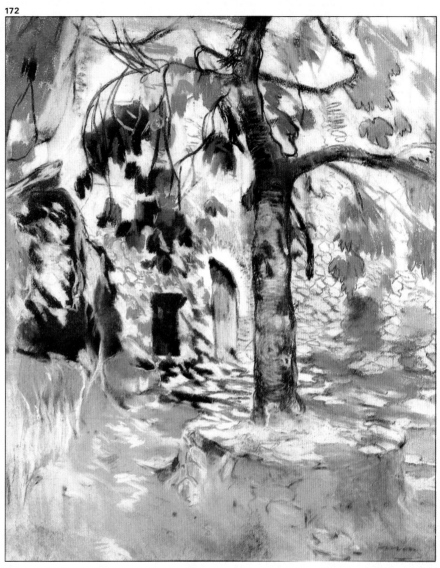

色（參見圖170），以此增強和諧，但是我還是要向您提點建議，只要試用一下略帶暖色的畫紙，冷色系列馬上會突顯出來，其效果將是線條明亮、色彩清晰、畫面誘人。這是冷色調畫紙無法達到的效果，因為它會「吃掉」畫家繪畫時所用的同一冷色。

圖172. 華金・米爾(1873–1940)，《風景畫》(私人收藏)。這是這位色彩主義畫家最優美的冷色調畫稿。請觀察畫中冷色系的潛在價值，陰影部分的表現手法以及冷色系展現的清晰度。

濁色調粉彩畫

173

175

談到濁色調，我們還是應該溫習一下關於色彩的理論知識。濁色調只不過是把三原色和白色按不同比例混合的結果。由於三原色的混合物是深色，而根據三者的不同比例混合，可能產生棕色、灰色、非純綠色、灰藍色、暗紅色等，如果在這些顏色中添加白色，就會生成灰色系或稱濁色系。記住，三原色的混合與兩種互補色(比如紅和綠兩色)的混合會有同樣的效果。這樣我們就可以根據自己的意願進行各種混合，然而粉彩筆的顏色是已配製好的，其中部分顏色可參見圖173，另外大部分又可參閱米勒和馬內創作的兩幅畫稿（可分別參見圖175和176）。

濁色調也可呈暖色傾向或冷色傾向，比如，米勒的畫作為明顯暖色傾向，而馬內的畫稿則為冷色傾向，與上文的分析完全相符，凡趨於藍

圖173. 這裡展示的是濁色系列，即趨於灰色或棕色的非純正顏色；其色域很廣，可與上文所說的各種色彩混合，因為濁色調也可傾向於冷色或暖色。

圖174. 濁色調畫紙多為灰白色，但用來繪畫時可去掉灰色成分，使之成為黃褐色、綠色或玫瑰色。

176

色，就是冷色調，凡趨於黃色，就
是暖色調。

關於濁色調主題，首先取決於畫家
的選擇，或出於對灰色系（常表現
為雅緻和抽象）的敏銳度，或出於
對純正色彩（更加鮮明清新，更加
富有表現力）的敏銳度。就畫紙底

色而言，所有有色畫紙只要不過分
鮮艷，都適於用濁色調主題。請記
住，灰白色畫紙與濁色調是和諧的，
而較純正顏色的畫紙（藍色、黃褐
色、黃色）則能與灰色調形成強烈
反差。

圖175. 米勒，《午休》，美國費城藝術博物
館。這幅畫用暖色系中的灰色調傳送著夏
季的熱浪。

圖176. 馬內《頭戴小帽的瑪麗‧勞倫特》，
美國麻薩諸塞州克拉克藝術研究院。這是
一幅偏冷的濁色調的傑出畫作，是用珠母
貝色和蒼白色的臉龐來表現畫中人及其所
處的環境。

明暗對照法和色彩對比法

請認真看看這兩幅彩色粉彩畫（參見圖177和180），它們均以人體為題材，線條流暢且相當具有現代色彩，又是兩位當代畫家的作品，他們甚至還都是西班牙巴塞隆納大學的教授。儘管有這麼多的相似之處，這兩幅畫還是相當不同。

您看得非常清楚，圖177的畫家克雷斯波是以明暗對照法表現整個人體，即透過人體肌膚顏色接受光照後的濃淡關係（明暗程度）來表現

整個人體。而圖180的女畫家亞塞爾(Teresa Llácer, 1932–)是用不同的色彩（不是明暗程度）表現整個人體，也就是說，是透過色彩自身的深淺及其相互關係所調節的明亮和陰影來表現整個人體。比如說，橙色淺於藍色，黃色淺於中紫色。第一種繪畫方法（以物體色彩或局部顏色的濃淡關係表現繪畫對象）就是我們所說的明暗對照法；對第二種繪畫方法之所以稱之為色彩對比

圖177. 克雷斯波，《裸體》（私人收藏）。這是一幅用粉彩筆和白色粉筆創作的畫稿，他畫人體的方法不同於圖180，我們稱他為明暗對照風格畫家。

圖178. 這些粉彩筆類似於克雷斯波創作上幅圖所用的粉彩筆。從此畫，我們可以明白，明暗對照法是以物體明暗色調的濃淡關係為基礎。但是，克雷斯波在上幅畫中還使用了藍色調，也就是說，藍色調只能與其他顏色混合使用。

177

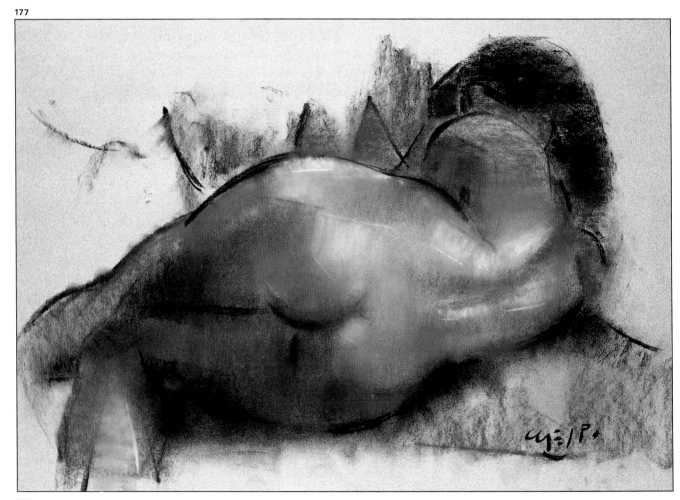

178

法，那是因為它是通過物體各部位的色彩來表現繪畫對象，如根據暖色調、冷色調、綠色調、藍色調，以過分的表現主義手法，利用互補色（紅一綠，橙一藍）的對比關係，營造因色彩顫動感所產生的光度效果。請看特雷莎·亞塞爾使用過的粉彩顏色（參見圖179），並注意這些顏色與克雷斯波用過的粉彩顏色之間的區別，實際上兩者的色域是相近的。

明暗對照法也許很容易懂，因為從文藝復興至今一直用來表現人體（比如早期的粉彩畫家以及後來的夏丹），我們對這種畫風也已相當習慣。而色彩對比法產生在印象派思潮之後，該流派提倡使用純正色彩，即使色彩混合也應直觀可見；後來該思潮形成了以高更(Gaugain)為代表的法國表現主義（野獸派）和在德國以梵谷(Van Gogh)為首的德國表現主義。

圖179. 這些粉彩筆也許就是亞塞爾用來創作圖180的粉彩系列，請注意該畫面的衣服顏色以及她對色與光的絕妙處理（比如臉龐和手臂）。 對這種畫風我們稱之為色彩對比法。

圖180. 亞塞爾，《正在穿襪子的女人》（私人收藏）。儘管本圖和圖177均為現代畫作，但是本圖所使用的色彩本身就表現了外光與輪廓。這是一幅用色彩對比法創作的圖畫。

179

180

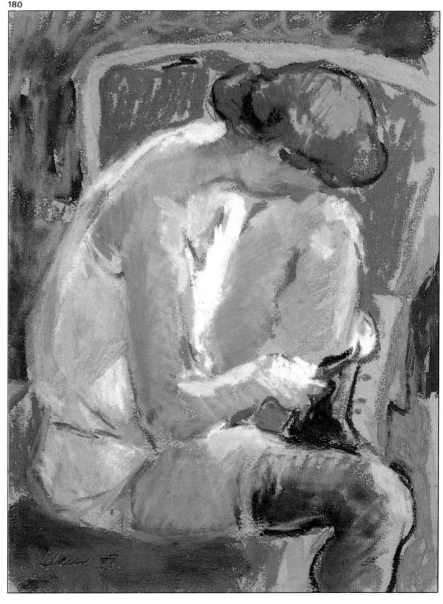

巴耶斯塔爾的餐具靜物畫（用明暗對照法）

現在我們請巴耶斯塔爾(Ballestar)
用明暗對照法創作一幅粉彩餐具靜
物畫。令人好奇的是，巴耶斯塔爾
首先做的事是把粉彩筆顏色按照色
系由淺到深逐一排列。然後用深灰
色粉彩筆大略地畫出素描，隨即塗
上局部色彩（暫且以畫紙顏色為
準）。雖然最先為白茶壺著色，但
立即又改用深色（藍色、棕色、赭
色、深灰）。幾乎未等我們拍好照
片，他就平塗好了其他更深的局部
色彩。接下去是畫背景和桌子，然
後很快用中性棕色調完成了餐具投
在桌上的陰影。至此，第一個意圖
已經實現。現在開始修飾整個畫面：
用粉彩筆在這裡點飾，平塗，換個
地方修飾一下，平塗，像這種細節
的修飾到此完成；再在背景上加點
白色，同力平塗直至成灰白色……
有時在某個畫點再添上互補色以達
到中和之目的。當主題的明暗程度
即濃淡關係得到解決，餐具的外形
就都呈現出來，接下去只需要集中

181

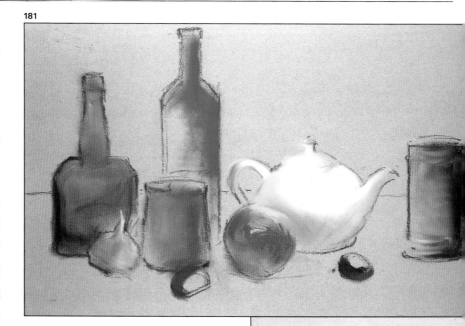

力量突顯光線的反差即可，如在陰
影部分添上深紫色、棕色、洋紅和
黑色。您現在對明暗對照法的認識
一定更加清楚了吧？再接下去，您
不妨動手一試。

圖181. 巴耶斯塔爾先用深灰色粉彩筆在
灰色畫紙上對主題作素描。
圖182. 後用明暗對照法畫出餐具的色彩。

182

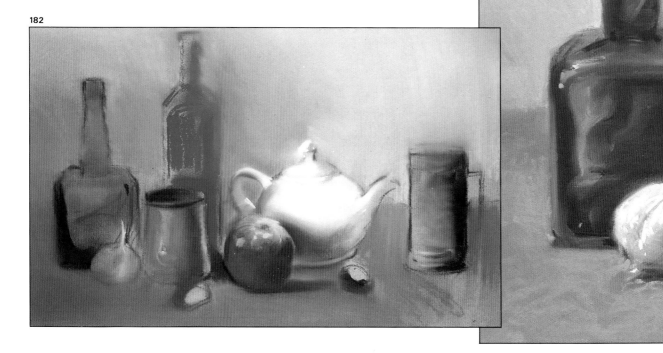

圖183. 最後用描繪和平塗交替的手法完成對桌子、背景、餐具其他部位的潤飾(每一筆修飾都採用由淺到深的明暗對照)。

圖184. 我們從完工的畫稿看到,每件餐具的外形都是用明暗對照法,而不是用物體本身的色彩來表現,還需添加灰色和黑色,而且巴耶斯塔爾在某些畫點上不自覺地使用了色彩對比法(比如畫泥罐時用的就是色彩對比而不是用明暗對照)。

183

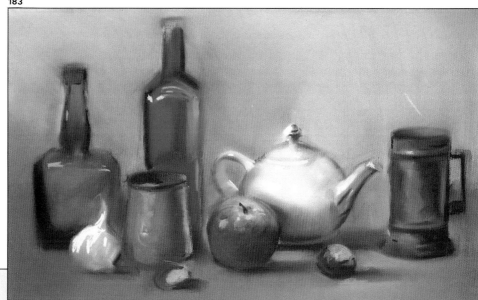

184

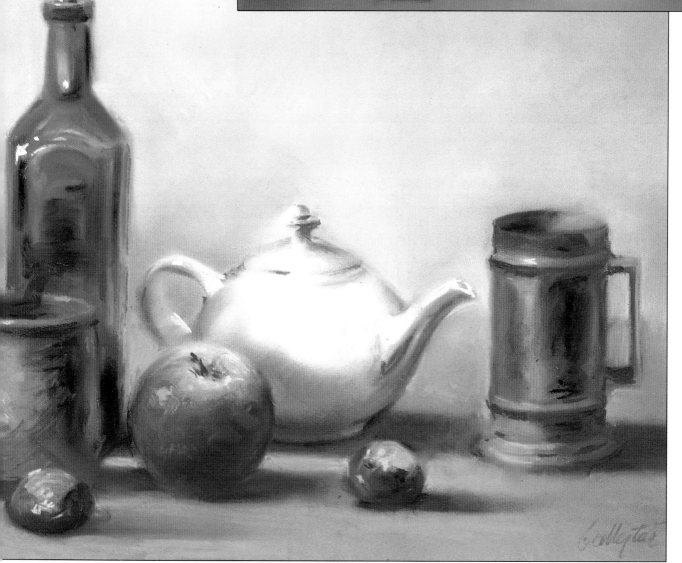

巴耶斯塔爾的餐具靜物畫（用色彩對比法）

現在我們再請巴耶斯塔爾用粉彩筆採用色彩對比法繪出另一幅餐具靜物畫，也就是如我們在前文所說的，用色彩本身的深淺（即光度）直接繪畫。也許透過巴耶斯塔爾的一幅草圖（參見圖189，他一直是先作草

185

圖後繪畫），會更清楚地看出這一繪畫意圖。巴耶斯塔爾在作這幅草圖時是「憑記憶」而畫：沒有預先擬定繪畫主題，而是根據想像，邊想邊畫；然後按實際的物體構築畫面並放大著色。他的草圖很小（長不超過12公分），但是畫家採用色彩對比法的意願已在此畫中隱約可見。畫中餐具的陰影或深色部分所用的顏色（藍、紫、紅、棕）可以完全不近似於各自本來特有的顏色，甚至還可用互補色。

在處理整個畫面時，巴耶斯塔爾是這樣運用色彩的：背景有白、藍、紅、赭、玫瑰等顏色，桌子為橙色，均與畫紙顏色相配。請您注意一下畫家如何用紅色和綠色（互補色）畫蘋果，用藍色和互補色（玫瑰—橙—紅）畫高腳杯，又是怎樣用深

藍色去畫栗子而緊接著再塗上紅色……儘管繪畫過程已透過照片完美地展現在我們面前，但是我們還想強調的是，畫家最後還作了新的配色（用不同顏色的粉彩筆畫上少許明快的線條），以表現餐具的外形及主題色彩。

圖185. 巴耶斯塔爾一開始就直接用鮮艷純正的顏色勾勒各種餐具。
圖186. 在構築畫面時為茶壺著藍色，為杯子著紅色，蘋果為綠色。
圖187. 使用藍色和橙色，紅色和綠色，黃褐色和紫色等互補色。
圖188. 除以上特點外，我們還強調一下畫稿的最終處理方法：添加少許彩色線條，使畫面色彩盡可能更加均勻。
圖189. 巴耶斯塔爾以這幅小小的草圖證實了互補色的效果以及純正色彩的表現力。

186

187

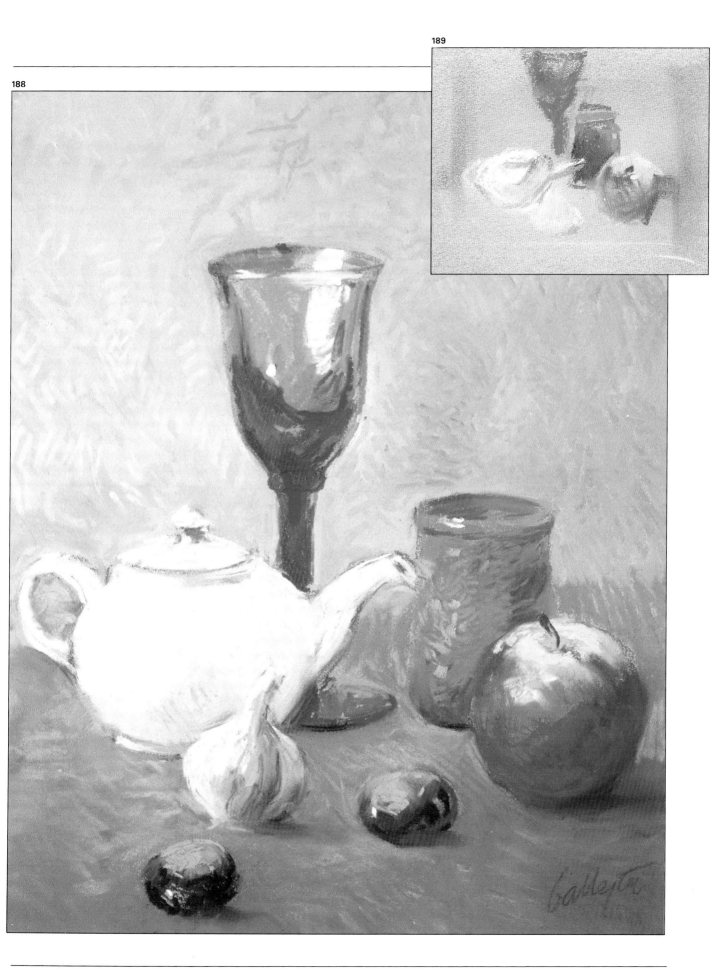

188

189

190

粉彩畫基礎練習

炭筆素描畫練習

為使您在學習粉彩畫的同時能夠掌握色彩、明暗對照和光線的基礎知識，費隆(Miquel Ferrón)和我準備了一套餐具，作為繪畫對象，便於您跟隨費隆，邊聽他的解釋邊作素描或繪畫。我們希望您透過實際練習，也就是親自畫餐具靜物素描並為之著色，真正使實踐成為您的嚮導。

在此，我們為您準備了一幅樸實的

191

古典餐具靜物畫。首先尋求適宜的光線，然後用素描畫表現。我們選擇的是電燈光源，但對畫面上的陰影部分有所控制，即在充足的光線條件下使陰影不過分昏暗；白色桌布使明暗對比程度有所緩和，同時也很適合於學習掌握光的反射和色彩的中等濃淡關係。

畫家首先做的是在畫紙上勾輪廓，用樸實簡單的線條並按一定比例為畫中主要餐具作布局（參見圖192），緊接著用方炭筆（常常如此）畫出深色區，並且逐步完成每件物品，其中還適切地增加一點灰色，使之與物品的原色相配。

然後，畫家開始用擦布平抹灰色畫面，以免因畫紙的關係而出現太多的白點。此外，不能把餐具的輪廓

圖190.（上頁）魯東(1867-1947)，《佛》，巴黎羅浮宮，吉羅登拍攝。

圖191. 一幅較強光線下的餐具靜物畫，供炭筆素描用。

圖192. 學習素描和繪畫的第一步是掌握畫面構圖與物體輪廓。

圖193. 費隆用炭筆果斷地在畫面深色區畫素描。

192

193

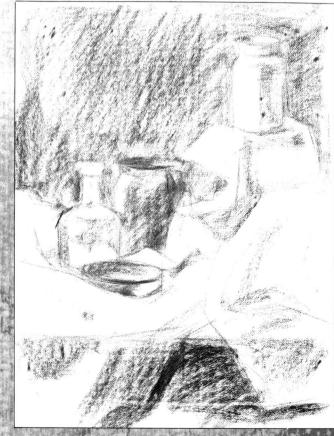

圖194. 用手平抹融合已畫好的灰色區，使背景成為半灰半白色。

圖195. 再用方炭筆尖在灰色區上作素描，繪出更深的灰色帶。

畫得過於模糊，儘管陰影部分互相重疊也無礙大局，因為現在已變得比較柔和，並與之相互協調（參見圖194）。繼續用平抹過的擦布平抹部分中灰色畫面直到泛白，並突出明暗部分和外光。

值得一提的是，費隆是從整體角度進行素描創作（您做素描練習時也應如此）。他用炭筆的有力線條勾劃各件餐具的形狀，還不時添加黑色或深灰。這時候的確應從整個畫面觀察，而不應該只看一只瓶子或陶鍋；應該看到的是灰色的餐具Ａ，深色的餐具Ｂ，保持原色的餐具Ｃ，並且均以灰色為主（瓶子和陶鍋除外）。接著用炭筆和壓縮炭筆使深色帶更黑更穩定（也就不會輕易被擦去）。從這裡開始，讀者便可根

據自己的需要開始作畫，不過您應該注意的是，如何流暢使用方粉彩筆，這有助於作明暗對比，表達色彩，確定朦朧程度（與其他顏色區域相比）。即使使用木炭筆也是如此，因為它與粉彩筆作用相似：色彩純正，可直接塗繪、平抹、畫線條、畫輪廓、塗畫面……（參見圖195）。

要學粉彩畫，必須掌握好素描，善於畫明暗對比；決不允許本末倒置，否則會因前功盡棄而後悔。所以說，炭筆畫是學習粉彩畫的第一步。

現在用擦筆進行處理（畫粉彩畫時也是如此），塗灰色區時必須選好色彩（用手指比用擦筆更容易抹掉顏料，因為擦筆只會使炭粉擴散開來）。如果您想學習粉彩畫，首先

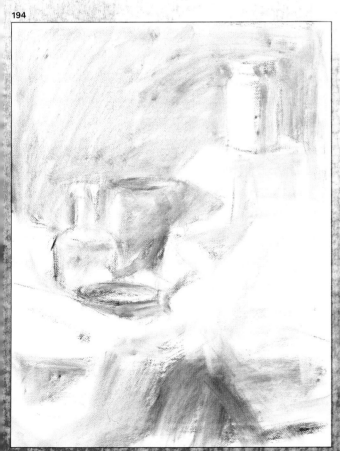

194

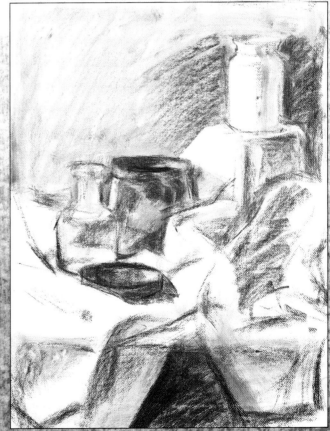

195

必須學會炭筆畫，並訓練和學會看畫，學會用光線。請記住，側面光線能很好地反映描繪對象，而正面光線、頭頂光線或逆光會產生平面或奇怪的效果（當然有時也會顯得較為有趣）。

費隆注重景物外形和暗色區，當然比較注意掌握分寸，因為到底只是習作。請觀察他如何利用灰白與白色的對比關係表現光線，如何在主題的各種色彩中混入灰色，如何畫線條、試色、作曲線、平抹。總之，在用粉彩繪畫之前，必須先用炭筆多次作試畫練習，並確保能揮灑自如地畫素描。最後還應觀察一下費隆用壓縮炭筆畫素描的結果：黑色畫面穩定，添加的細線條恰到好處，並形成灰色神韻以及透明顏料和曲線的不同質感。所有這些都會使素描畫豐富多彩，並為畫好粉彩畫鋪路（參見圖197）。

壓縮炭筆能使畫中景物清晰可見。請注意觀察這幅素描所用的Canson牌畫紙（也適用於粉彩畫），可以說，費隆也在驗證繪畫基底的使用效果。

但是，費隆根本沒有必要在某些畫錯的地方（或有意或無意弄髒的畫面）作白描，因為用炭筆畫素描時還是應該用橡皮擦去畫錯的線條，而在畫粉彩畫或在有色畫紙上繪畫時則可以用白色粉筆或白粉彩筆作白描，以覆蓋不需要的畫面，對此我們將在下面的練習中予以介紹。

圖196和197. 透過這兩幅插圖，我們可以看到費隆是如何一次又一次用炭筆調整明暗對比關係，然後如何用淺平行線條加深某些畫面。

圖198. 完成大面積素描後，費隆僅用橡皮擦拭某些畫面使之更加明亮（使成為純白色），請注意觀察費隆如何用炭筆表現主題的各種明暗對比畫面。

196

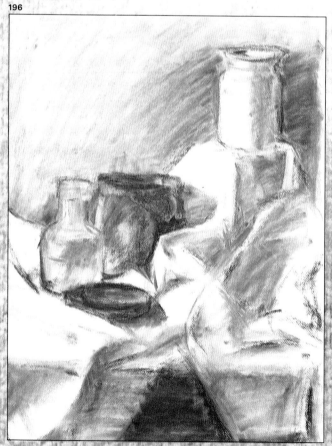

197

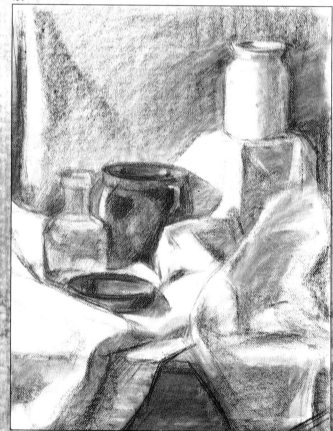

198

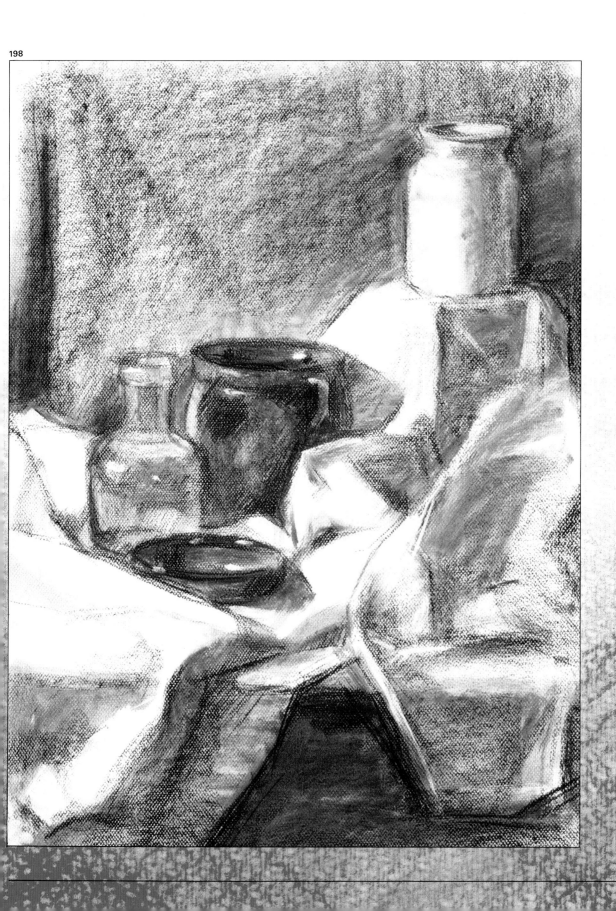

明暗對照素描畫練習

現在來討論一下用紅色鉛筆和白色粉彩筆在有色畫紙上（比如米色、灰色、藍色、乳白色……畫紙）進行明暗對比練習的正確方法，只要我們有深色和淺色顏料，就可做色調的明暗對比。

費隆是用紅色鉛筆畫素描，先勾劃輪廓（方法如前）後用灰色系不斷加深：淡灰色鉛筆和方粉彩筆同時在畫紙上畫輪廓，還把深灰色鉛筆削尖後畫線條（參見圖201）。

接著用手指融合、平抹已畫好的線條，再用沾滿顏料的手指在明亮畫面平抹並使之變為微紅色（參見圖202）。如此，尚保持原色的畫紙既可用來作白描也可繼續保持原狀。

下面要做的事情是，用紅色鉛筆的深色盡可能調節明暗程度，然後用橡皮清掃畫面，再用手指融合色彩，並標出分割線。

看看以上長時間用紅色鉛筆（而不用白色）作畫的情景，是很有意義

199

200

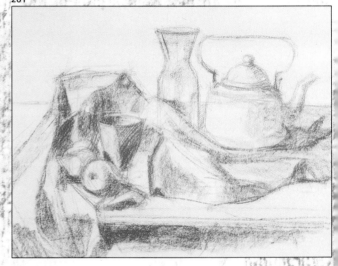

201

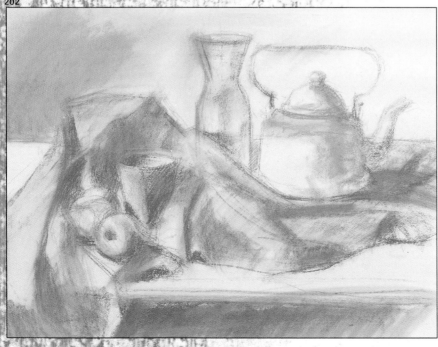

202

圖199. 我們來做明暗對照素描練習，主題是一套色彩柔和的餐具，畫具有紅色鉛筆、白色粉筆和有色畫紙。

圖200和201. 用簡單線條畫完素描後，費隆用紅色鉛筆在所有暗色畫面上著第一層顏色。

圖202. 費隆開始用擦布平抹第一層畫面以加深暗色。

圖203和204. 當畫面主題基本上與畫紙顏色及各種半隱半現色點相吻合時，費隆為某些色點添加白色，以突出明亮部分，並使畫面更加強勁有力。但只能使用少量白色，才能讓表現深色的紅色調能占居支配地位。

的，因為這是粉彩畫的必要前期準備。相較之下，用粉彩筆表現淺色要比表現深色容易得多。在這種情況下，首先要畫柔和線條，然後逐漸加深，以突出明暗程度（參見圖203）。

最後一道步驟是用白色粉筆突出明亮部分，當整個素描基本就緒，就要用白色對畫面進行必要的修飾，凡是光線越強的地方，景物色彩就越淺淡。白色可以把畫紙變灰或變為中間色，白色還可以構築畫面主題的明暗程度。

203

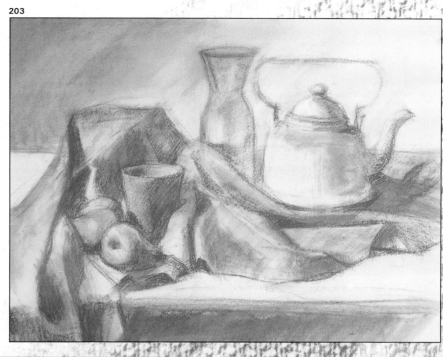

204

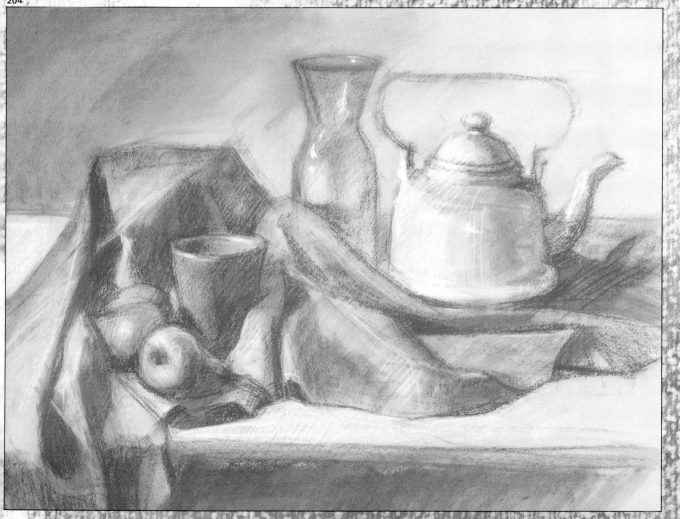

三色素描畫練習

現在我們和您一起在有色畫紙上做前文提到的三色（黑、紅、白）素描加繪畫練習。

暫且假設您已經掌握了素描法，既包括用炭筆作單色素描，也包括上文剛談到的用白色粉筆進行必要的修飾。我們再次跟隨費隆一起做繪畫練習，也希望您準備好一套家用餐具，用類似的方法試作三色素描。

費隆開始用炭筆作素描，他認真地為這幅金字塔三角形畫面勾畫輪廓。接著像往常一樣（畫粉彩畫非如此不可）連續不斷畫完畫面主體的暗色部分。他用炭筆尖小心地勾劃線條，以免弄髒畫紙，蓋滿紙面

細孔，其中重點是做好灰色系之間的比較，以及實際顏色和畫面上半隱半現色點之間的比較，以形成整體的明暗色調（而不只是外形和顏色）；另一個重點是能夠看清畫稿右邊那個洋蔥的灰色，中間那個番茄的明亮色彩以及處在陰影中的茶壺顏色……（參見圖206）。

現在，費隆開始用紅色鉛筆和黑色鉛筆在中度明暗畫面以及紅色調食物（比如番茄）上交替進行修飾，並用這兩種色彩重新修飾深色畫點和相關線條（參見圖207）。當您用上述方法試畫時，不要把紅色或炭色完全分隔開來，而應同時在整個畫面上用這兩種顏色表現主題，使整個素描畫面渾然一體。

接下去，他用白色粉筆描繪主題的淺色畫面和明亮部分，以形成最終的明暗對比；同時保持畫紙顏色，使這幅畫的明亮部分變為中間色調，以便再用添加的色彩繼續去畫素描。

一旦明亮部分變為淺色，就可根據光線以及與整個素描畫面的對比關係，在淺色畫面噴上固定劑。請您在自己的素描稿上作一試驗，並準備好粉彩筆，因為我們馬上就要開始著色了。

圖 205. 這幅彩色食品靜物畫是學習色彩對比畫法的好題材。

圖 206. 費隆完成素描後開始為深色區添加顏色。

圖 207. 最初僅用紅色鉛筆描繪微紅色的食品，然後為中度明暗畫面勾勒線條。

圖 208. 費隆繼續用紅色鉛筆尖輕輕畫線條，目的是使紅色駐留在大部分的中度明暗線條中。

圖209. 完成以上畫面的相互協調後，再用白色粉筆以明快的線條描繪明亮部分。

圖210. 最後的素描畫面與眾不同，用黑色和紅色鉛筆突出反差，但並不過分強烈。

205

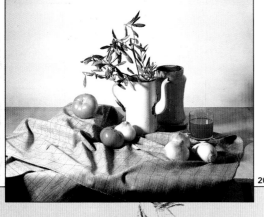

206

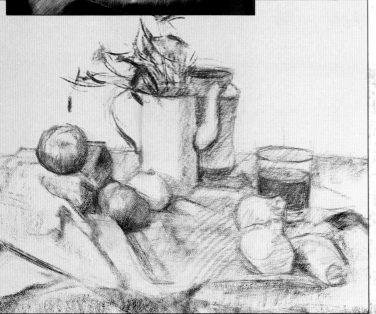

207

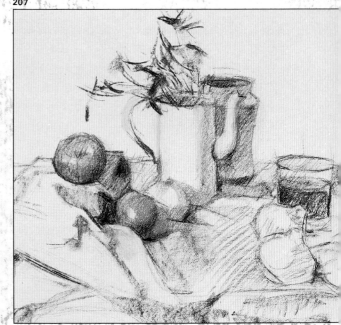

208
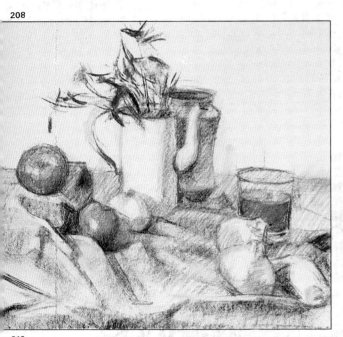

209
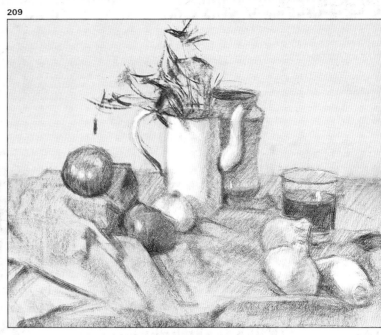

210
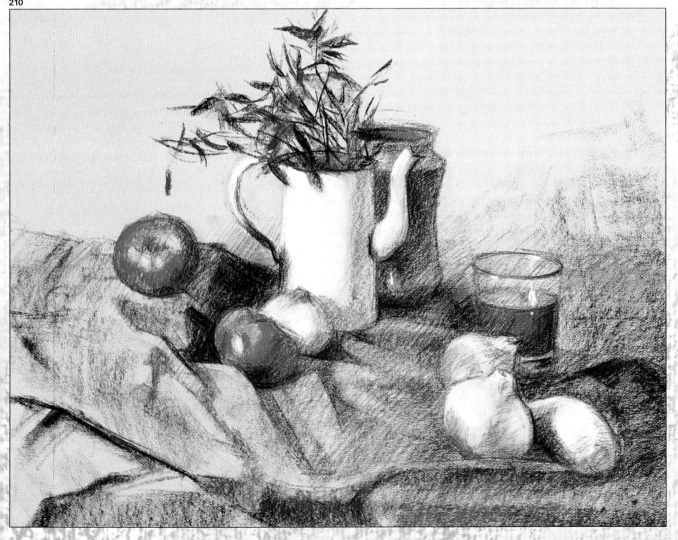

粉彩筆著色練習

211

我們已準備了一幅配有鮮花和桌布的食品靜物畫,請您盡可能先選擇一個與主題相似的畫面來做粉彩畫練習。然後像費隆先生那樣用炭筆勾劃出各種景物的外形,而不是具體畫出每朵花和枝葉。

費隆首先用軟粉彩筆輕輕畫線條(重要的是控制好用在筆尖上的力量),在花瓶、枝條邊緣塗抹深藍色和群青色,以增加暗淡色彩對比(參見圖212)。然後用黃色、赭色、綠色、橙色塗佈畫面,他並不在某一具體畫點上耽擱時間,而是在此處試用一種顏色,在別處試用另一種顏色……比如在花瓶、水果、背景、淺色布簾上用柔和的線條和小筆觸添加修飾(參見圖214)。最後用艷麗色彩為鮮花著色,其中紅色是整個主題的補充色。接著用手指(一開始是用拇指)平抹部分畫面(如

213

214

圖211. 用彩色粉彩筆描繪出具有吸引力的鮮花題材及其色彩。

圖212. 和往常一樣,首先作簡潔素描並從深色處入手。

圖213和214. 費隆在前幾道步驟上繼續繪畫著色,主要是用彩色線條確定最終色調,但又不覆蓋畫紙表面紋路。

色彩密集但不夠均勻的畫面），融合色彩相近的畫面，以營造一個色彩融合的視覺效果，比如由陰影部分導致的半清晰輪廓，或因物品間距所產生的半模糊畫面。這實際上是在用手指繪畫，第一次平抹後的手指沾滿了顏料，再平抹其他畫面時，便能使其添加上這種顏色；再用手指處理深淺關係、為布簾畫上一些標記……在整個平抹過程中雖

未曾用過一次粉彩筆，但與原來的畫面已有明顯不同（參見圖215）。費隆已放下軟粉彩筆而改用硬粉彩筆具體修飾畫面：以硬粉彩筆的朦朧色彩對畫面點飾、著色、加線條、畫輪廓，使素描更加協調，使平抹過的畫面色彩更加亮麗。

圖215. 完成整個畫面的繪畫著色（包括對鮮花的線條處理）之後，費隆開始長時間用手指整理畫面：平抹、融合色彩；再平抹（用沾滿顏料的手指）；停止平抹保持原畫面。

圖216. 費隆在上一步驟基礎上重新用硬粉彩筆（有時也用軟粉彩筆）修飾畫面，加深輪廓，突出明亮色彩，保留畫紙本色和陰影處的朦朧色調。這確實是一幅珍貴的色彩鮮明的粉彩畫。

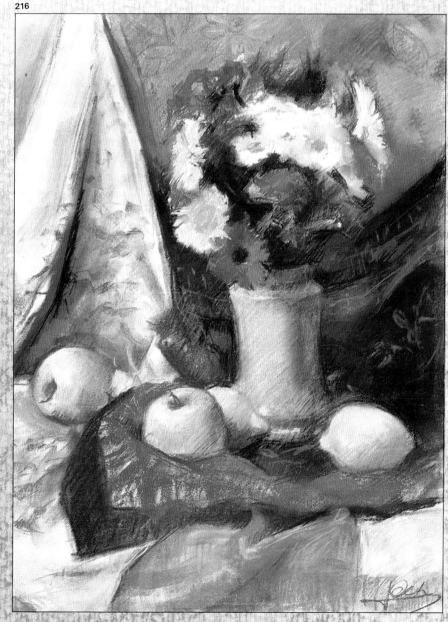

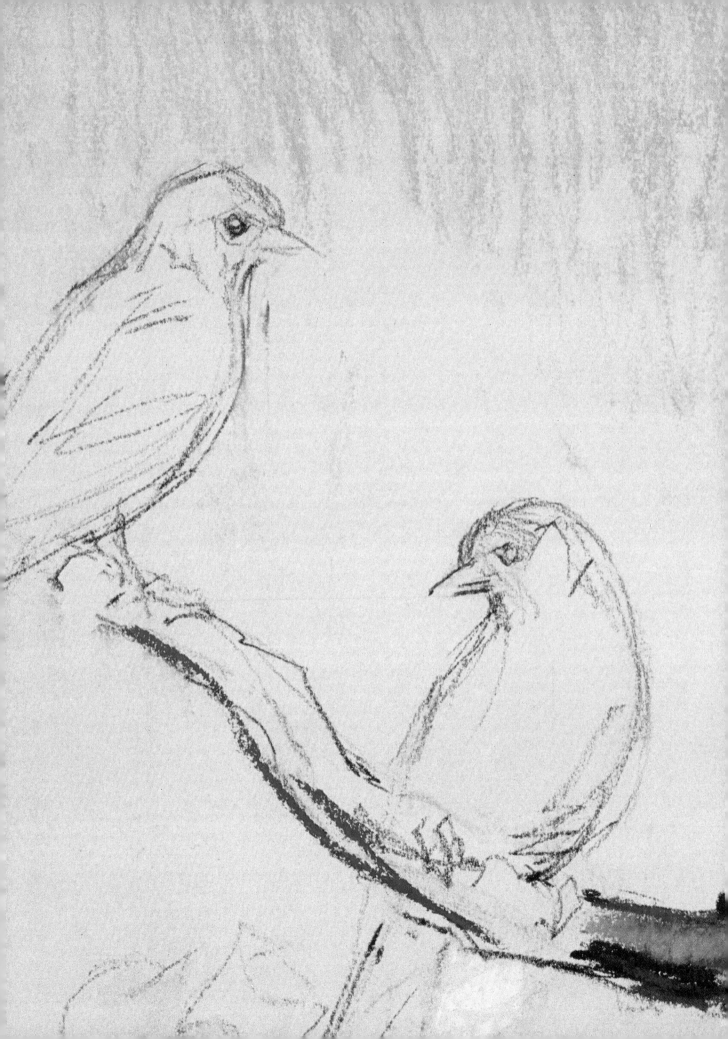

粉彩畫畫廊與實例

粉彩靜物畫畫廊

這裡是我們精選的幾幅粉彩靜物畫代表作。實際上，靜物畫是粉彩繪畫涉獵較少的主題，其中的原因則不得而知。但是我們似乎可以這樣說，粉彩靜物畫在本世紀才出現，而且是舉步維艱。所以，我們的讀者將可在這一主題上做大膽探索。這幾幅靜物畫全為近代畫作，所以明顯具有印象派風格：色彩鮮明、線條流暢、構圖清新，這在烏依亞爾的作品中表現得尤為突出。用粉彩筆創作的餐具靜物畫幾乎一直和以下廣泛涉獵的主題結合在一起，如人物肖像、家庭情景畫、畫室一隅……這些也是我們建議您進行大膽探索的新領域。您想想看，餐具靜物畫是可以在家裡學習觀察和學畫的一大主題。

218

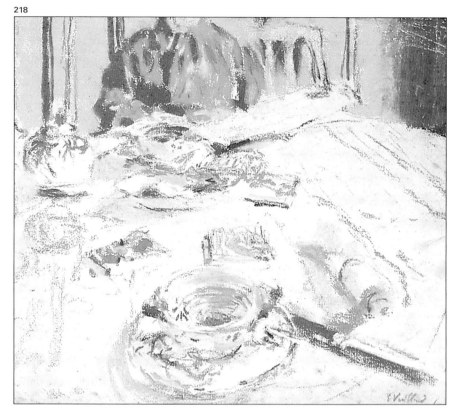

219

圖217.（在前兩頁上）巴耶斯塔爾創作的景物畫。

圖218. 烏依亞爾 (Edouard Vuillard, 1868-1940),《豐盛的餐桌》(藏於巴黎羅浮宮)。這是一幅主題樸實的靜物畫：色彩簡樸（包括畫紙）、線條流暢、構思獨特。

圖219. 聖塔曼斯 (Felipe Santamans, 1950-),《食品靜物畫》(私人收藏)。這是用粉彩筆以古典畫法創作的繪畫加繪畫作品。

圖220. 埃斯特爾·塞拉 (Esther Serra, 1962-),《餐具靜物畫》(私人收藏)。這是女畫家塞拉用粉彩筆的簡樸色彩和適切的底色創作的一幅獨具風格的靜物畫。

圖221. 魯東,《大海螺》(藏於巴黎奧塞博物館)。這是一幅主題極為樸實的靜物畫,在黑底上畫出珠母貝的顏色。

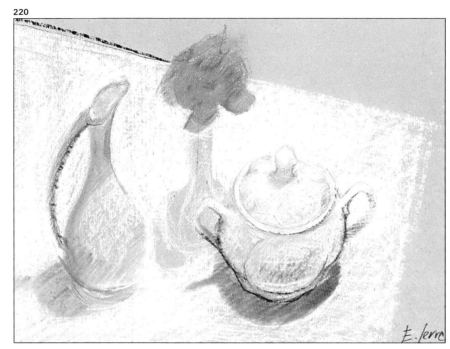

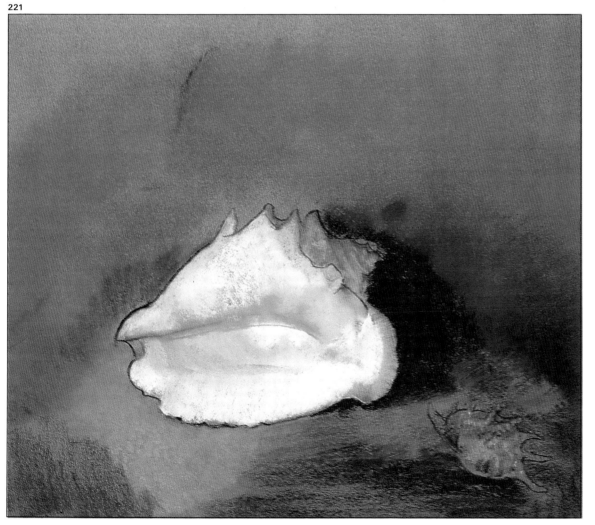

巴耶斯塔爾創作的粉彩靜物畫

222

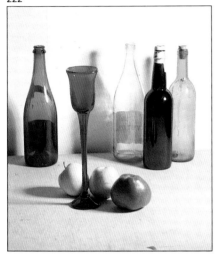

223

圖222和223. 巴耶斯塔爾是用色與光的對照表現這一主題,先用炭筆作素描,然後為深色區著色。

圖224. 先用粉彩筆為黑瓶子上色,並用手指平抹,接著完成對周圍其他瓶子的著色。

圖225. 為桌子塗黃褐色,並用炭筆融合兩種色彩,再用中性顏色為水果著色。

巴耶斯塔爾 (Vicenç Ballestar) 是位多才多藝的畫家,他擅長多種畫技。現在我們就請他為我們畫一幅靜物畫(他親自擺好畫室靜物,見圖222)。

他先用炭筆作素描,構思相當獨特:瓶子均取大半截,藍色高腳杯(據畫家說這是因為畫食品靜物畫的緣故)的位置非常引人注目。

他先用粉彩筆為黑瓶子著色,這也許因為它的顏色最深(用粉彩筆著色時最好是由深到淺,這在前面已論述過)。 最先用黑色粉彩筆,旋即又配上紫色,並馬上用綠色粉彩筆塗邊,再用淺灰色粉彩筆描繪底色。繪畫中的色彩是依照相互間的關係搭配,決不可能獨立存在。接著邊畫線條邊用擦筆擦拭,同時邊潤色邊用手指平抹。

接著,巴耶斯塔爾著手完成底色。他有兩項考慮:一是與畫面逐漸形成鮮明對比,二是避免手臂擦掉粉彩筆的顏色。他希望瓶子所在畫面的綠色系列搭配得體且「呈現出差別」(畫家語),還希望畫面顯得朦朧且有藝術氛圍,以便後來進行「純色點飾」。 巴耶斯塔爾開始在桌面

224

225

226

227

塗第一層黃褐色，並用手指平抹，用炭筆與之融合，以使色彩稍遭「破壞」，不要過分鮮艷，並與素描協調。

現在該為水果上色了：明亮部分著檸檬綠、檸檬黃、中鎘黃以及紅色……而暗淡部分則主要塗黃色和洋紅。有趣的是，在暗色部分盡力融合黃色與洋紅，而在明亮部分則幾乎未加任何融合，這也許是因為陰影部分本身就帶有難以辨明的朦朧色彩。

228

圖226和227. 用純正均勻的色彩為蘋果著色（第一層），並用手指平抹不太明亮的部分（以表現陰影）。

圖228. 到此該畫已大體上呈現出和諧的色彩和明暗程度，巴耶斯塔爾還需繼續加工，一切已準備就緒。

到此，巴耶斯塔爾已完成著色工作以及色彩的明暗對比，於是他說接下去將進行最有效的色彩「點飾」（畫家指的是用強烈的顏色對畫面進行修飾）。和所有優秀畫家一樣，巴耶斯塔爾必須在已經著色的畫紙上繼續調節和融合各種色彩。

最後一道步驟的特點是，連續地畫線條、平抹、塗色、融合（顏色），即用粉彩筆在整個畫面上畫各種線條，或水平線條或垂直線條，一直到最後畫家終於決定停止畫線、點飾及平抹為止。上述工作充分證明粉彩筆所具有的畫面補償能力，即不透光性──淺色可以完全罩住深色。

圖229. 巴耶斯塔爾結束著色和平抹工作，營造出新的色彩比例關係。

圖230和231. 這兩幅照片展示了畫家描繪高腳杯的過程：用藍、黑、灰三色塗抹，然後進行平抹（著色和平抹的方法同水果和其餘畫面）。

圖232. 這是巴耶斯塔爾用粗彩色線條為桌子塗色後的最後一道步驟，即他稱之為「彩色點飾」的畫法：在原有畫面上「點飾」（不用平抹）以形成完美畫面。然後用同樣方法為水果和瓶子作點飾。

229

230

231

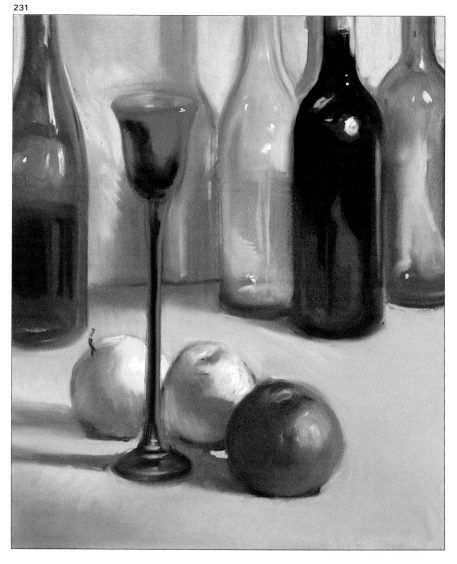

巴耶斯塔爾繪畫時非常果斷，我們
也應如此。他的畫色彩層次豐富(繪
畫和平抹交替進行)， 畫面誘人、
色彩鮮艷、光線明亮、布局獨特。

這是一堂精彩的繪畫課，為此特向
巴耶斯塔爾致謝。

232

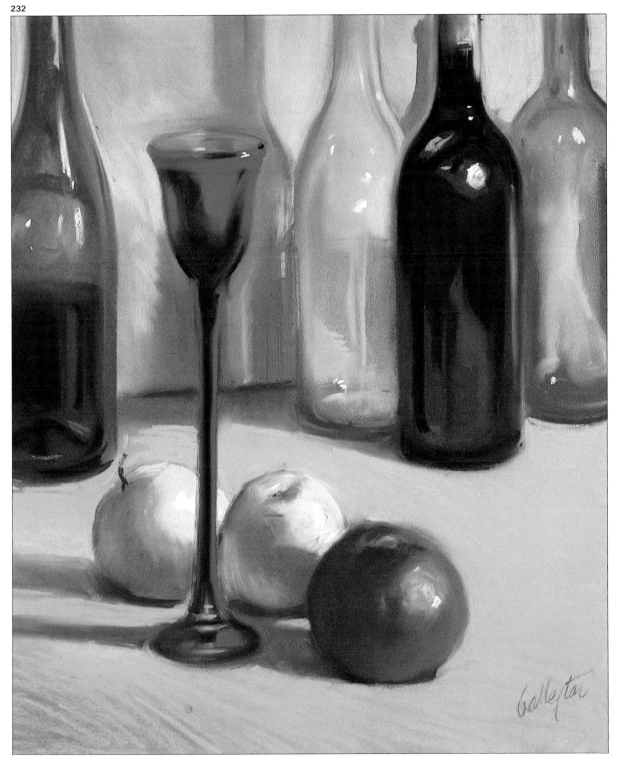

粉彩花卉畫畫廊

花卉是靜物畫中的新主題，但值得注意的是，它在粉彩畫作品中占有一席之地。在早期的部分粉彩畫作中已經出現了花卉，不過還不是獨立的主題，比如只是插在女人袒露的胸前，或插在女神的髮間……後來印象主義出現，各類可能作為繪畫的主題不斷擴大，而「貴族主題」、「怪異主題」等觀念開始告退，用粉彩筆描繪花卉的作品隨之增多。粉彩筆是可以充分表現花卉的畫具，其顏色之多、色彩之純，足以表現任何一種花卉的豐富色彩，也足以表現枝葉特殊的藝術氛圍：一種顏色同另一種顏色相互交融，陽光消散在層層枝條綠葉之中……花卉成為粉彩繪畫的一大主題，但是，要描繪花卉，必須關注花卉素描，必須能表現其色彩的內涵及範圍，而決不僅是畫出花卉樣本。

233

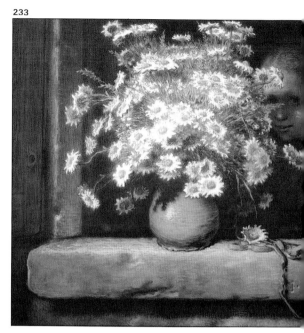

234

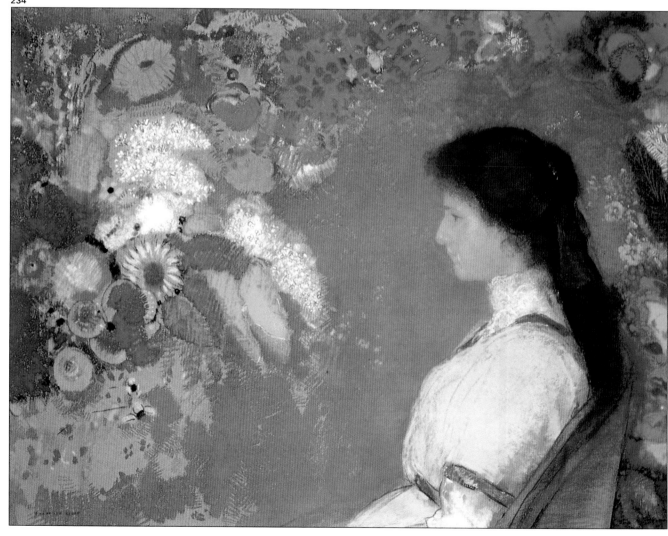

235

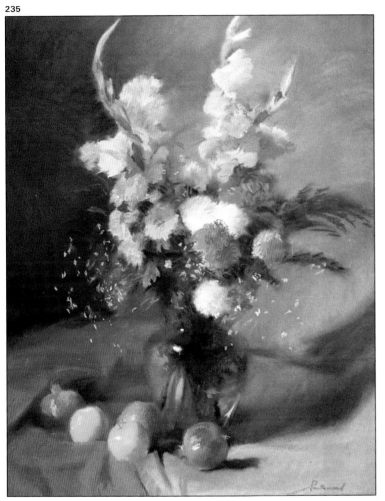

236

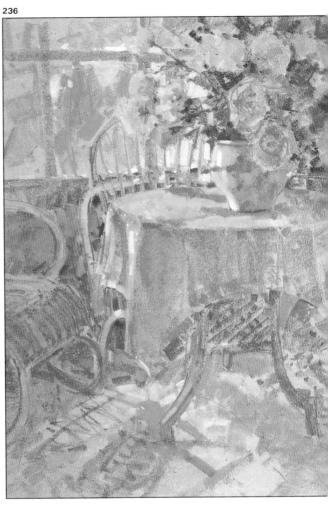

237

圖233. 米勒,《一束雛菊》,巴黎奧塞博物館。

圖234. 魯東,《維奧萊·埃曼小姐肖像》,克利夫蘭藝術博物館。這幅介於寫實主義和象徵主義之間的作品,無論就其色彩還是就其肖像畫的細緻而言,都稱得上是粉彩畫精品。魯東是描繪花卉的大師。

圖235. 聖塔曼斯(1950-),《鮮花與水果》(私人收藏)。為花卉室內畫,光線的表現獨特,淺色畫面與深色畫紙形成對照。

圖237. 桑維森斯(1917-1987),《人物室內畫》(私人收藏)。是畫在布料上的室內畫,有花瓶、人物,特別突出了畫布粉彩畫的濕潤和清新。

巴耶斯塔爾創作的花卉和動物粉彩畫

圖238-242. 迄今為止，用粉彩創作有關動物的主題畫不算太多，而對巴耶斯塔爾來說，他既喜歡用素描也喜歡用粉彩來表現這一主題。在他的畫作中，他十分引以為豪的是關於動物的作品，如公牛、獅子、鳥……的草圖。這些作品充分反映了巴耶斯塔爾在素描和色彩方面所擁有的廣博知識，以及對上述主題的鍾愛。他擅於把動物的外貌和姿態變為繪畫初稿，並繼續用和諧的色彩、新穎的描繪手法……進行加工：利用畫紙顏色，平抹或亂塗、點飾、疊色作畫，最後潤色……均可能在巴耶斯塔爾的粉彩作中有所運用。請記住：粉彩確實十分適合於作草圖。

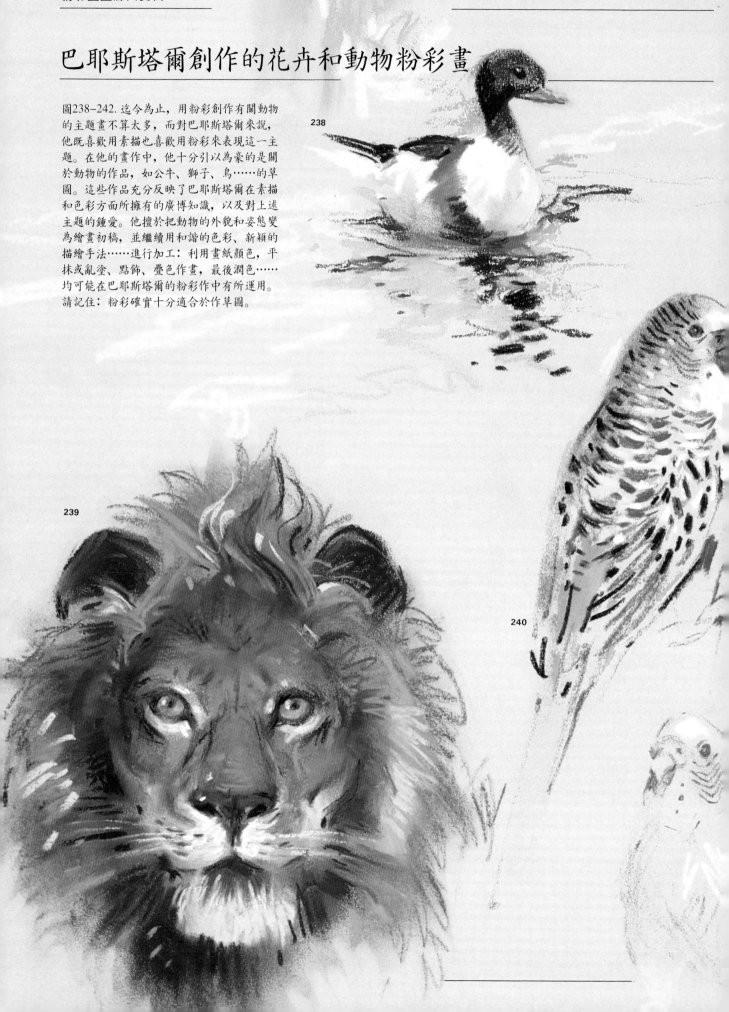

238

239

240

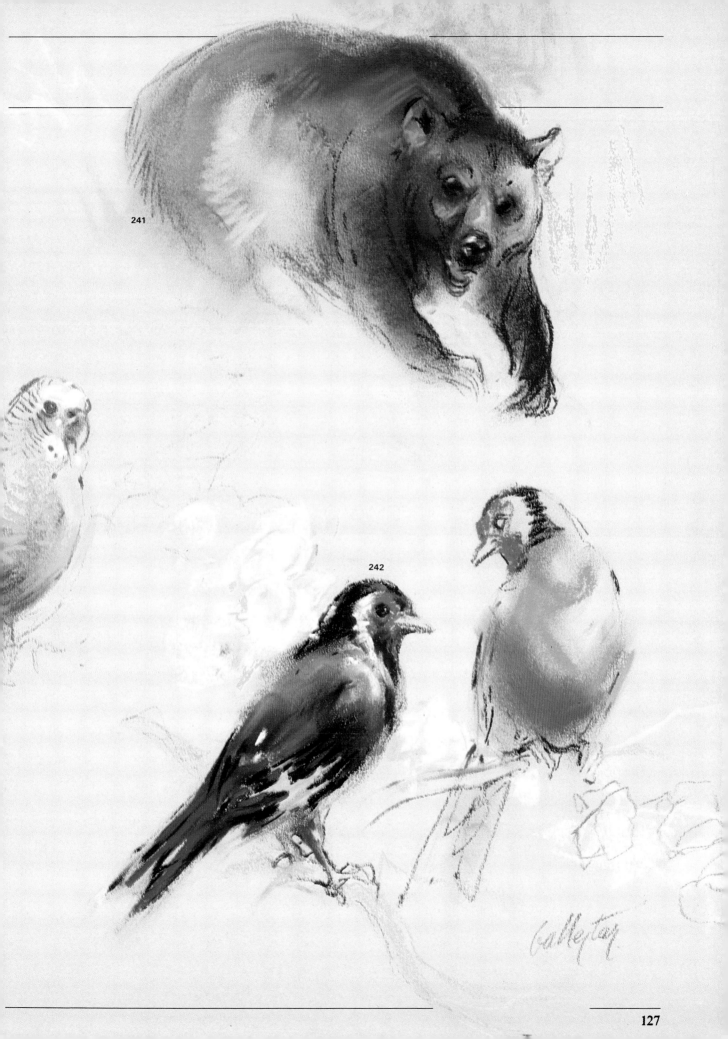

241

242

我們一直想為讀者展示把動物和花卉融為一個主題進行繪畫創作的過程,而巴耶斯塔爾是最適合的人選。應我們的要求,他答應按照圖片以及我們的想法重新作畫。他曾經畫過一些小幅花鳥素描草圖,我們從中選擇了幾幅作為畫樣(畫面為小鳥棲息在盛開的花枝上)。 巴耶斯塔爾這次選用的是淺米色 Canson 牌畫紙,並指著調色板教我們分放彩色粉彩筆:這些軟粉彩筆分放在五個小紙盒內,分別為藍、紫冷色系列、暖色系列、綠色系列、泥土色系列、灰色系列。他在作畫時,

先從盒中取出粉彩筆並放在畫桌上,如果想用同一種粉彩筆著色時,就會知道已經用過哪些顏色。

巴耶斯塔爾打算用清新的圖畫表現上述主題,即用一些簡單的線條素描來表現這一主題;他不希望這個主題使他的作品成為僅僅使人感到快意的圖畫。巴耶斯塔爾的素描簡潔極了:幾乎只用幾條深棕色粉彩筆的純正線條,就把畫面的布局和小金絲雀的具體外形展現在我們面前,請觀賞這幅表達簡潔素描的其餘畫面(參見圖245)。

巴耶斯塔爾開始用藍冷色系著色,

圖243. 花枝畫面的構成過程:先輕輕地畫素描,而線條隨即便消失在藍色背景和紫藍色花朵陰影的描繪過程中。

圖244. 巴耶斯塔爾接著又在底色上添加白色和赭色,即用暖色作互補色來協調畫面,但仍保留畫紙顏色(介於底色和花卉顏色之間)。

243

244

圖245. 巴耶斯塔爾首先在左邊畫面著色，下半部塗上淺色，與背景的綠色及赭色適成對照；樹枝則畫上鮮明的冷色線條（但不加平抹），其餘的畫面也作同樣處理。

還在某些畫點上重畫、上色、平抹，比如樹枝上端的顏色就與底色相混合，使輪廓呈模糊狀。畫面背影採用蔚藍色，但線條要纖細、平行，以吸收畫紙的米色：即在暖色上添加冷色，其中底色比較亮麗，因這兩種顏色均屬淺而淡的顏色。這樣就可使整個畫面具趣味與活力（按畫家的話來說，如果平抹藍底色的話，粉彩畫的背景將會失去吸引力）。現在接下去看圖243。

這裡主要是為盛開花朵及周圍的綠葉、花枝著色，其中有藍色、綠色和淡紫色，線條十分流暢。完成對

花朵及陰影部分的著色工作後，馬上添加純白來表現陽光和白花，然後拉線條、潤色、點飾，並配上補色——赭色，以體現花苞和右下角的底色，因為用鮮艷冷色（藍、洋紅、紫等顏色）線條描繪過的樹枝，需要某種暖色作伴。為使顏色出現分割且具有活力，於是加上暖綠色，使赭色背景、花及枝葉的顏色相互交融，並用洋紅和紫色對花朵稍加強調。最後可挑選若干上述顏色迅速完成小鳥的著色（參見圖245）。

巴耶斯塔爾接著逐步描繪小鳥的姿態：利用背景的淺蔚藍色，即上頁

245

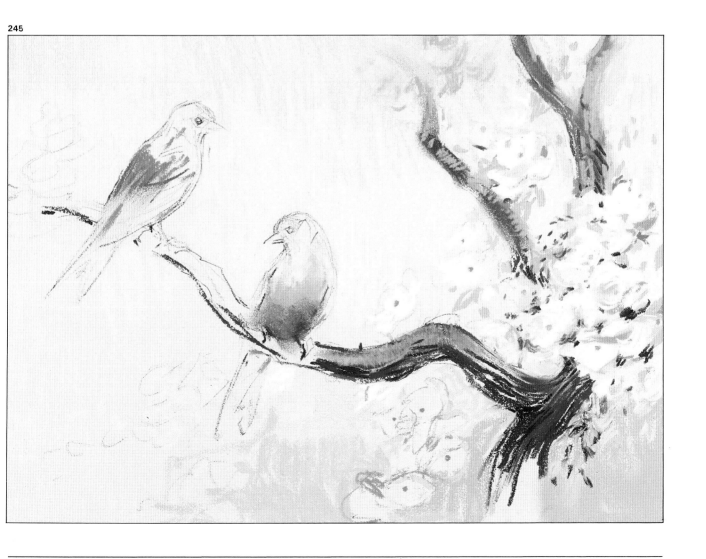

談到過的素描後經過平抹的畫稿顏色。先畫左邊的小鳥,顏色包括黃、紅、橙、深鈷藍等色,主要是以線條和明暗畫出小鳥的全身羽毛顏色。畫右邊小鳥時,則先突出頭部的紅色特徵(參見圖246)。

接著用綠色粉彩筆勾劃出另外一些花朵和未曾表現的畫面(即用綠色在空白畫面上塗抹、畫線、點飾);為下半部畫面增加與暖色協調的顏色,為上半部畫面添加天空色彩(以藍色流暢線條和少量紫色和灰色線條進行描繪);並以同一種色彩在上述綠色畫面上點出一些深色點,再畫出新的花朵(參見圖247);用白色粉彩筆在以上畫面作點飾後就使樹枝底下和小鳥之上的花朵都顯現出來(儘管上面的花朵有些半隱半現,模糊不清)。

最後,有些花苞還需重新著色:用橙色粉彩筆塗樹枝右部的花苞;用淡綠色和淺藍色塗前面完成的赭色花苞及花朵旁的枝葉;同時盡力使色彩和諧,明暗程度適中。再用部分深色粉彩筆為右邊小鳥修飾,如鳥爪和樹枝。在下部的綠色和赭色畫面上再畫上背景的淺藍色和淡灰色,以此打破整個畫面過於單一的色調,用深、淺紫色增強花朵的玫瑰色和紅色成分,並使之與小鳥的色彩渾然一體,使藍、綠兩色互補協調……

這樣,整個畫面形成了一幅色彩柔和、生氣勃勃的真正圖畫,儘管花鳥畫可能是相當平淡無味的主題。巴耶斯塔爾繪畫時從不屈從已有的素材,他首重畫法與效果。

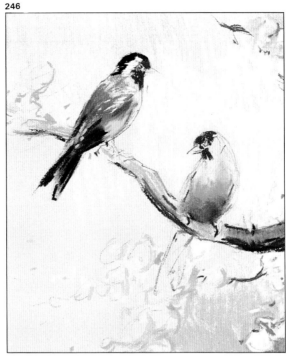

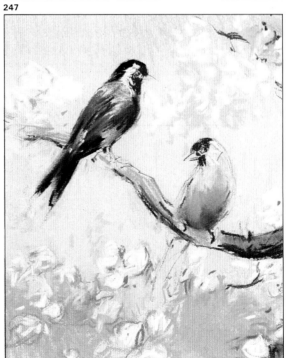

圖246.巴耶斯塔爾開始畫左邊的小鳥,用鮮艷的色彩和流暢的線條(不經平抹)一層一層構圖;而畫第二隻小鳥時只用了幾次輕點修飾。

圖247.巴耶斯塔爾用同一方法為背景塗抹藍色,並用流暢自如的線條在小鳥的腳下和身後畫出另一些花朵。

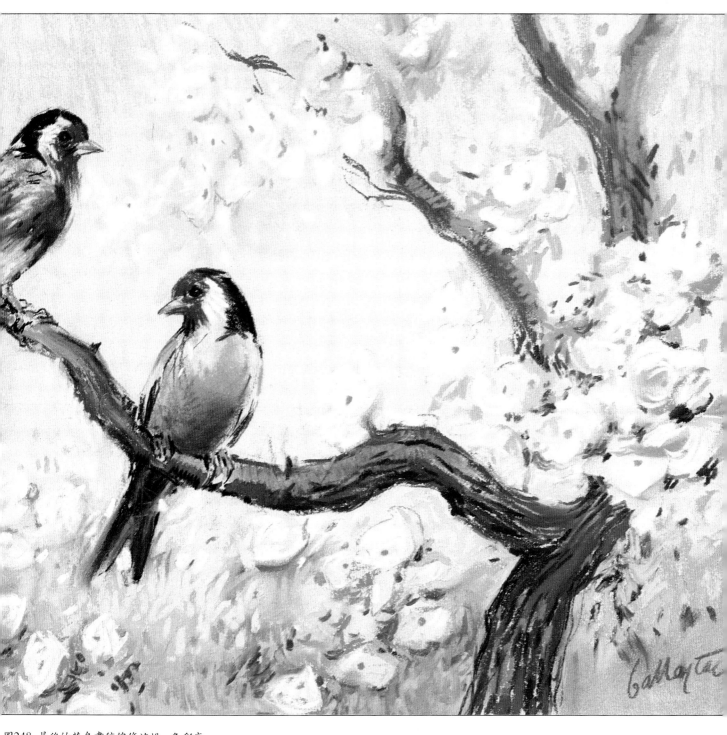

圖248. 最後的花鳥畫稿線條流暢，色彩亮
麗，頗具印象派風格，且畫風自由無拘束。
請觀察米色畫紙在畫中所發揮的作用，樹
枝顏色的自由運用，花朵形狀的抽象、綜
合構成。

粉彩風景畫畫廊

風景畫是個浪漫的主題，它最早出現在泰納 (Turner) 和德拉克洛瓦 (Delacroix) 的粉彩草圖中，但直到十九世紀末才真正成形，當時印象主義思潮開始流行，形成各種繪畫方法，「藝術作品」蔚然成風。對印象派畫家來說，粉彩畫就是其中十分重要的一種畫法（前文已經述及），因為他們很擅於用粉彩的純正色彩表現外光。在這些藝術家之後，象徵派畫家也時常用粉彩作風景畫，充分利用粉彩的潛在價值（請參看華金・米爾創作的圖252和桑維森斯畫的圖251）。重要的是注意觀察畫紙的底色和色彩的和諧（這主要決定於畫家的選擇，其次才是自然景色本身）。請欣賞這裡的幾幅風景畫佳作（均選自迄今最清新最迷人的粉彩風景畫稿）。 不知您有何見解？

圖249. 畢沙羅 (Camille Pisarro, 1830–1903)，《蒙特富科海濱》，美國麻薩諸塞州劍橋，阿什莫利恩博物館。這是印象派畫家創作的最有代表性的粉彩風景畫（儘管是以水為題材）。

圖250. 莫內，《綠樹環繞的牧場》，巴黎馬莫坦博物館。這是著名風景畫家莫內，以天空為題材所作的逆光粉彩風景畫。

249

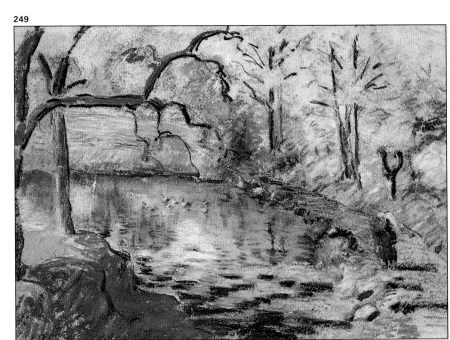

250

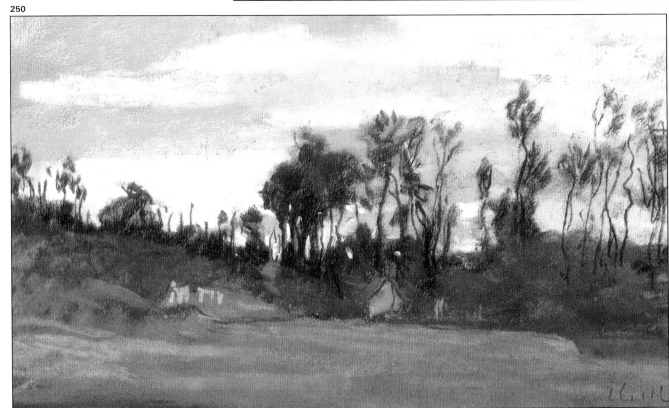

圖251.桑維森斯,《安道爾》,私人收藏。這是一幅以布料為繪畫基底,冷暖色調搭配平衡的色彩風景畫。

圖252.華金‧米爾,《馬斯普霍爾斯之景色》, 私人收藏。這是又一幅畫紙顏色與和諧色彩組合恰當,又富有詩意的風景畫。

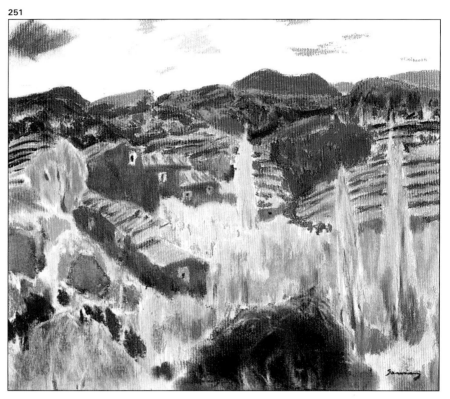

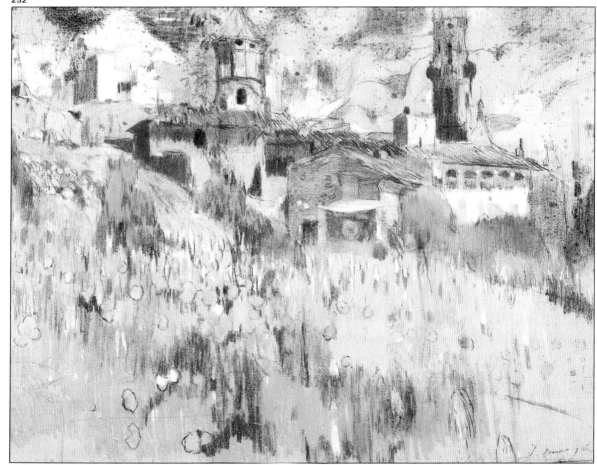

克雷斯波創作的粉彩風景畫

克雷斯波 (Francesc Crespo) 選擇了蒙特塞拉特的山地景色進行粉彩風景畫寫生。一個陰天的日子，我們向蒙特塞拉特出發，盼望天氣轉好……但是待我們抵達目的地時，老天依然陰沈著臉。儘管如此，克雷斯波還是決定開始寫生。

對他來說，蒙特塞拉特是個充滿美好回憶的地方，他不僅是在畫「物件」，且要畫出那種「感覺」。我們在前文已談到過克雷斯波的繪畫方式──富有情感、不安分、變換不定，素描、平抹、著色、平抹，反反覆覆。

克雷斯波開始用炭筆快速畫素描，線條明快，構圖簡樸：畫紙下半部全部空著，在上半部以細線條勾畫山巒的球形外貌。隨即用手平抹炭筆線條並使之變為灰色。正在這個時候，開始下雨了，但克雷斯波仍在工作，他用玫瑰色粉彩筆塗抹下半部畫面，使這一底色與上半部將要用的綠色成為互補色。接下去首先完成綠色畫面，並配上翡翠色、蘋果綠、淺橄欖色、淡黃色以及明暗色。雨繼續在下，只好用傘遮住粉彩筆盒子（參見圖255）。幾滴雨水打在畫紙上，但克雷斯波不願意停下。他用玫瑰色和紫色為山巒著色，平抹幾個地方後大部分仍保持原有單色狀態（參見圖254）。最後我們不得不躲進汽車等待雨停……（如果雨會停的話）。 克雷斯波告訴我們，他的一位老師普伊格登戈拉斯 (Puigdengolas) 是個傑出的風景畫家，這位老師常說「人物畫、餐具靜物畫、肖像畫本身的困難已經不算太少，而對風景畫來說，還得加上氣候的險惡。」儘管風、雨、寒、暑本身也是畫家創作的動機：會使人有身臨其境的感覺。克雷斯波還告訴我們，他過去一直是按主題、依靈感作畫，這次的停頓沖淡了創作熱情……是很可惜，但這是沒有辦法的事。一個小時後雨停了。克雷斯波開始

253

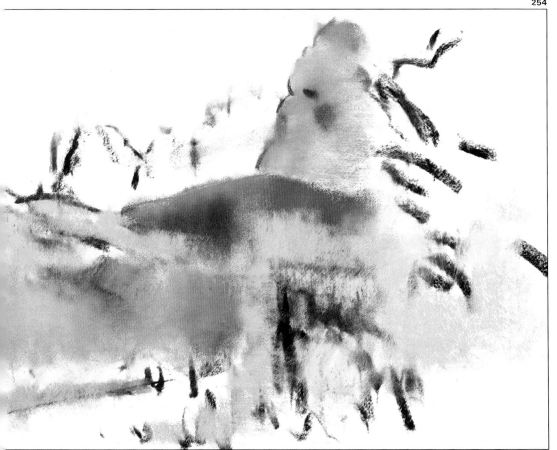

254

圖253. 克雷斯波用炭筆畫素描，首先勾畫出山巒的位置，並不作具體處理。然後用玫瑰色粉彩筆著色、平抹，並用灰色與之混融。

圖254. 為天空著色的時間較長，主要是用藍白兩種顏色，方法是塗色與平抹交替進行。用方粉彩筆線條為炭筆素描畫面著色，背景暫不著色供畫山巒用，顏色有綠色系、黃褐色、橄欖色和黃色。

255

256

飛快地為山巒畫面著色，平抹（並
且交替進行）： 先用紫色、灰色、
赭色在右邊山坡塗抹，後用紅色、
藍色為距離最近的山坡著色並且用
手指平抹。接下去用相同的方法描
繪天空的顏色，同時還添加白色、
藍色和灰色，而且再重複使用白、
藍兩色。畫到山下牧場，他用方粉
彩筆線條處理樹和灌木叢，用炭筆
為山岩畫輪廓，在綠色牧
場上添些紅色（以形成對

257

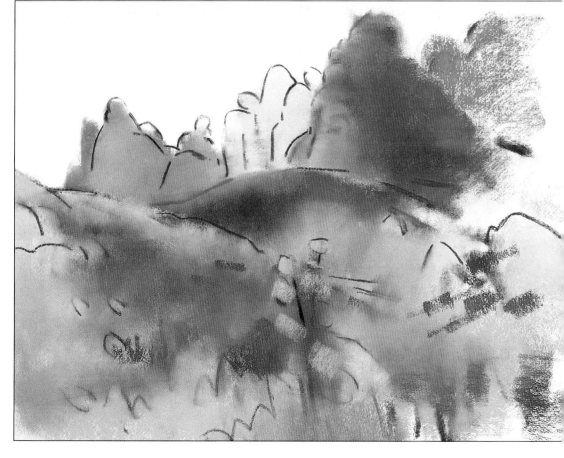

圖255.開始下雨時，我們用雨
傘遮蓋粉彩筆，克雷斯波則繼
續繪畫。
圖256.雨停後，克雷斯波繼續
為左邊山坡畫上紫色、藍色、
白色、赭色、灰色，以此表現
較遠的距離，並與右部的色彩
（紅、橙和藍色系）互相呼應。

圖257.寫生畫已經完成，請注
意觀察對各個畫面的平抹處
理，炭筆和紅綠兩色粉彩筆線
條對山坡及灌木叢的描繪，以
及用方粉彩筆對上述畫面的修
飾（不用平抹）。

260

比)， 並用綠色作點飾……這時太陽又出來了，待太陽落山時，我們正好也完成了這次寫生活動。

第二天，克雷斯波開始在畫室加工寫生稿。他在完稿之前解釋，在學院授課是不允許隨便「終止」畫作的，必須一口氣全部完成，儘管一幅畫是決不會「結束」的。克雷斯

波昨天把畫稿暫時告一段落時，他選擇的落點「既是一幅完整的畫稿，又有繼續延伸擴展的價值」。 現在回到畫室，雖然有照片為樣本，電燈為光源，但畫家唯一可利用的僅僅是寫生稿，因為照片無法使畫家找到對景物的感覺，同烏雲的對抗以及美好的回憶……這就使克雷斯

圖260. 平抹和混融後使畫面最後呈現出了藝術氛圍，層次分明的畫面色彩吸收了底部畫面顏色，形成了色彩鮮明、值得一看的效果。

圖258. 克雷斯波在畫室平抹山坡上的炭筆線條，以加強藝術氛圍；添加灰色和白色；堅持用灰色粉彩筆為距離最近的山巒著色；用黃色混融上述畫面以便覆蓋第一道步驟畫出的樹木；在第一道步驟上增添綠色和橙色，並使之相互交融。

圖259. 用手指連續平抹和混融顏色。這一工作迫使克雷斯波不時用毛巾擦手，因為是以手代筆（擦筆）， 所以手指必須相對保持乾潔，以防弄亂色彩。

259

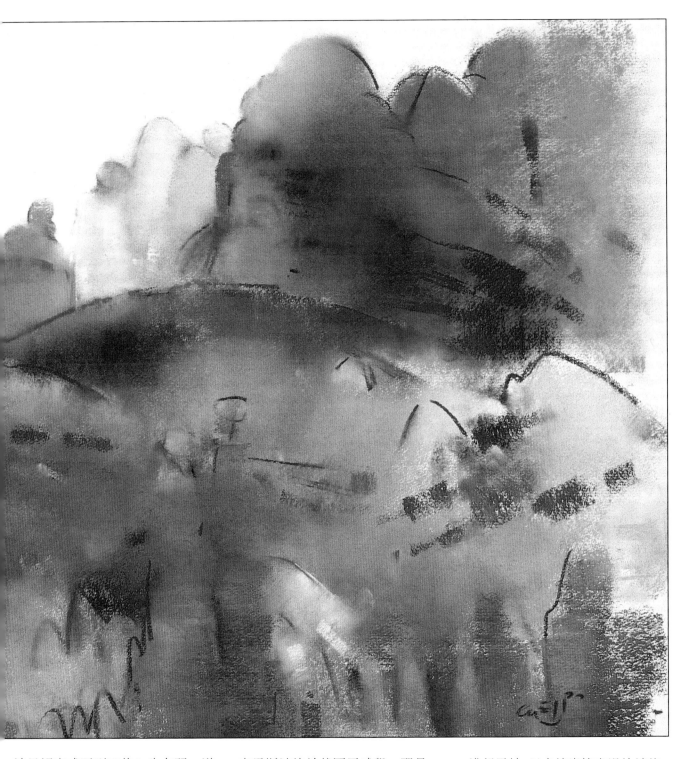

波只好完成下列工作：先在頭一道
步驟基礎上平抹，添加綠色線條；
在山坡上稍稍增加一些藍、紅、橙
等色彩；再用方粉彩筆畫藍線條突
出山坡的深色部分；然後再增添紅、
橙色（參見圖260）。

克雷斯波終於找回了感覺，那是一
個昏暗的日子和一幅沒有陰影的風
景畫，其中色彩變成了畫中主角，
極其簡樸的素描變成了畫家對奇特
山巒側影的藝術表現。請注意觀察，
他在畫稿最後潤色時還對這一側影

進行平抹，以去掉炭筆畫過的線條，
僅保留一些若隱若現的線條。對天
空顏色的處理則帶有遙遙朦朧的感
覺（左邊山巒以灰色為主），對此，
我們稱之為空中遠景。

粉彩城市風景畫畫廊

城市風景畫只不過是從風景畫這一大主題中衍生出來的，但是它分離出來是件好事。因為畫家目前特別對城市（大小不論）氣息感興趣並可在粉彩畫幾乎未曾涉獵的這一領域裡進行探索。這裡選擇的是目前能夠找到的數量有限的幾幅粉彩城市風景畫代表作，即使這樣，幾乎沒有一幅是表現大都市。所以，您可以擴大視野，去畫市場（用多種色彩描繪）， 去畫車站、碼頭、高樓大廈，以及城鎮街道、農村郊外等最為普遍的繪畫題材。就粉彩畫特徵而言，似乎更適合表現有色調特徵、有藝術氛圍的主題，而不太適於表現大都市這種過分呆板的主題。但我們也不應該對藝術家產生任何制約，他們盡可以在這片未完

圖 261. 烏依亞爾 (Edouard Vuillard, 1868-1940)，《從藝術家公寓看到的溫蒂米列廣場》，私人收藏。這幅城市風景畫實際上是用極流暢的粉彩筆線條表現樹木環繞的廣場景色。

圖262. 莫內，《倫敦的滑鐵盧大橋》，巴黎羅浮宮。這幅以三四種顏色在橙色畫紙上創作的粉彩風景畫，再現了霧都倫敦的水上景色。

261

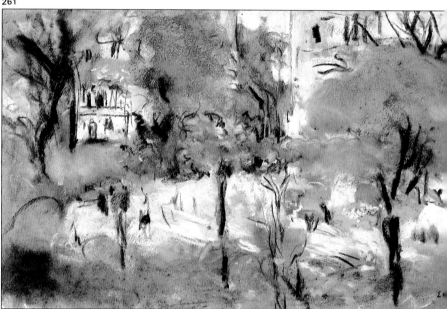

262

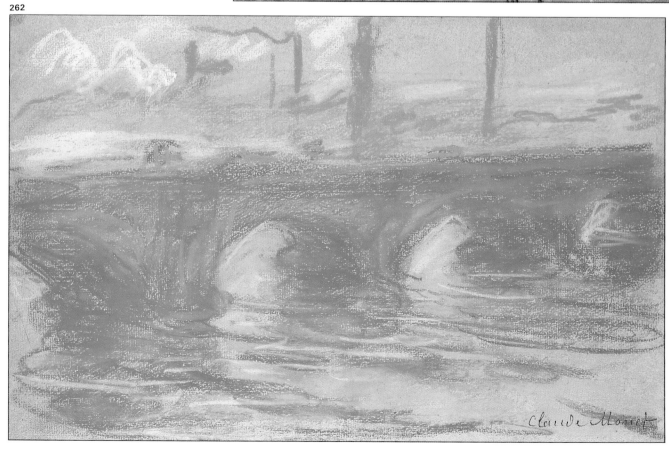

全發掘的領域去探尋城市風景畫的潛在價值。我們希望這幾幅圖能喚起您的想像力，去描繪城市公園景色、街景、房屋瓦頂以及各種可供創作粉彩畫的題材。

圖263. 桑維森斯，《小鎮》，私人收藏。這是又一幅用畫布創作的粉彩畫，是一幅用流暢的白色粉彩筆線條創作的光線明快的城市風景畫。

圖264. 華金·米爾，《馬斯普霍爾斯景色》，私人收藏。該畫以房屋瓦頂為題材，粉彩筆線條優美，在平抹過的色彩層次上描繪這一普通的題材。

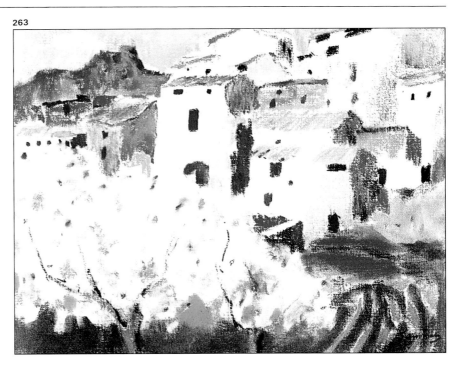

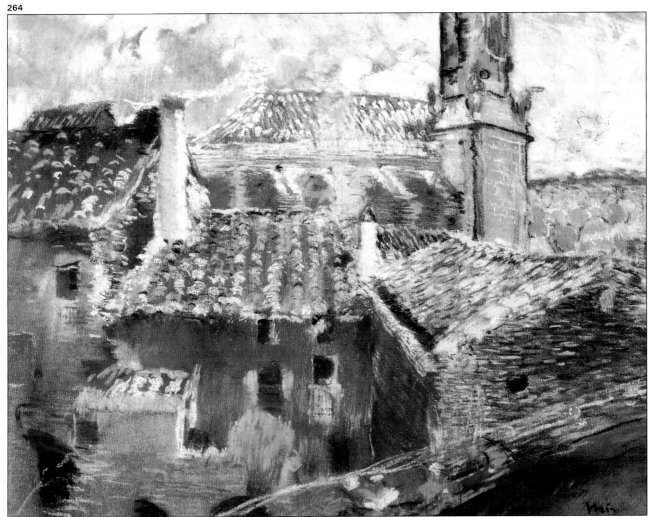

米奎爾‧費隆創作的粉彩城市風景畫

265

圖265. 費隆作炭筆素描時已勾劃出部分深色區，但以不覆蓋畫紙細孔為準。

圖266. 接著用方粉彩筆輕輕在深色素描畫面上著色，並勾劃出陰影部分。

米奎爾‧費隆(Miquel Ferrón)是位畫家，又是巴塞隆納藝術學校的繪畫教授，他幾乎曾用所有畫法進行創作（或按自己的意願或受他人之託），但最喜歡油畫技藝。他並不討厭粉彩畫，卻不喜歡這一畫風的灰白色傾向，故他從不隨便作粉彩畫，也從不過分用白顏料與其他顏色混融。因此他一開始就告訴我，他幾乎不用手平抹畫面，不混融顏色，而是邊畫素描邊塗顏色（以添

267

266

圖267. 馬上改用群青色粉彩筆進一步突出深色畫面，這樣畫紙顏色便逐漸成為畫面主題的組成部分。

加線條的方式）。 費隆創作這幅城市風景畫時十分強調光線的強烈反差，為突出明亮部分，他選擇了Canson牌有明顯暖色調的深灰色畫紙，因為深灰色畫紙能突出暗色並與淺色形成強烈反差。

費隆先用炭筆進行素描創作，為房屋、街道畫輪廓，同時勾勒出陰影和明亮部分；還用深炭筆線條完成深色畫面的素描（不得填滿畫紙表面細孔）。緊接著使用深棕色粉彩筆

在素描畫面上平著拉出寬線條。此外，還用帶冷色調的藍灰色粉彩筆和深靛藍粉彩筆交替修飾深色畫面。因上述色彩形成的反差，灰色畫紙仍然顯得偏暖。

最後是直接用白粉彩筆表現畫面光線：反覆畫白線條，並使之混融，以便滲透覆蓋紙面細孔。再以相同方式用淺鈷藍色塗抹天空，並添上兩種黃色（一種為淡黃色，另一種偏黃褐色）來突出所有明亮畫面。

為防畫面線條褪色，費隆噴上了一層固定劑。接著用更寫實的粉彩筆顏色描繪具體的畫面內容，先用兩種綠色後再用普魯士藍以細線條加深部分畫面色彩並使之與底色相互交融。

268

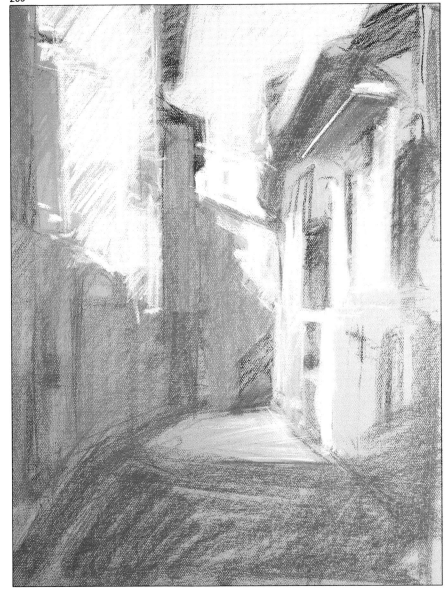

269

圖268. 費隆決定用白色粉筆更加突出明亮畫面，使主題色彩形成明顯反差。

圖269. 畫稿的色彩搭配非常完美。僅有四種粉彩筆顏色和構成畫面組成部分的畫紙顏色，明暗程度也相當適中。

最後直接用硬粉彩筆在已有的畫面上增添純正色彩，因為硬粉彩筆可使底色加厚並與之融合。具體畫法是：先用最淺的顏色（如淡綠、淺藍、淺黃）加厚原有的淺色畫面，但必須是用線條塗抹，不必太考慮畫面的細部需要。對此費隆說道：「如果你一開始就過分講究每個小細節和每個細小的表現形式，你就會發現這裡或那裡會多畫了線條，最好不要顧及這些，最好是掃射整個畫面，僅僅確認出淺色區或深色區，忘記每個具體的表現形式。只要看色彩和光線，而不是看每個具體景物，這樣畫中景物就會自然而然地出現，而不是靠過度的素描表現之。」

我們相信，費隆的這幅畫會使您受益非淺，因為繪畫過程非常簡單、明瞭、易懂。這樣，您就可以按自己的繪畫方式，用自己擁有的粉彩色彩去進行創作，但是，明暗畫面的描繪以及色彩的調和，卻是一個非常有學問的具體問題。

圖272. 我們透過完稿的畫面可以看到，費隆在部分小細節上使用了許多鮮艷顏色，以更加突出主題的明亮部分，同時使暗色部分更加朦朧。請不要忘記，粉彩筆不可能有很深的顏色，所以必須用淺色與它的強烈反差或者用冷暖色的差別加以烘托。米奎爾·費隆正是這樣做。

270

271

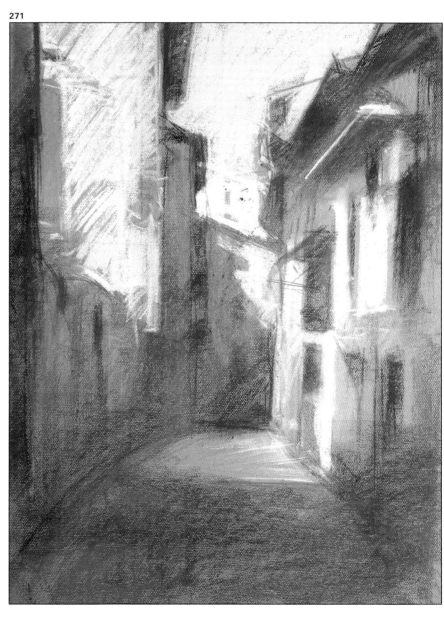

圖270. 用藍、綠兩種顏色的硬粉彩筆塗抹已定型的畫面，顯示出畫面的細部外形，但不必全部完成，有外貌特徵出現即可。

圖271. 費隆用深紅色硬粉彩筆塗抹原來的藍色陰影畫面，以抵消過冷的色調並加深陰影畫面的暗度。

272

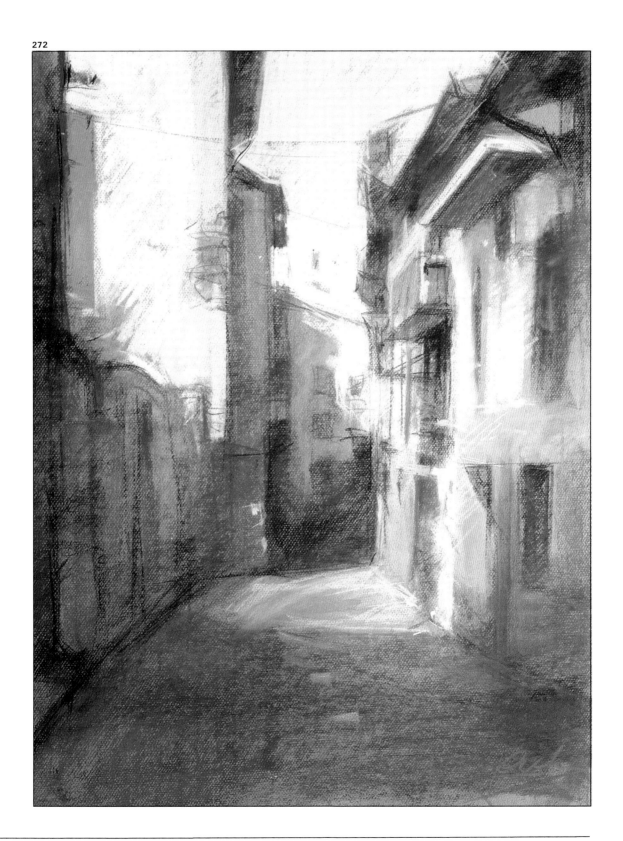

粉彩肖像畫畫廊

我們現在要介紹的是粉彩畫史中最廣泛的主題——粉彩肖像畫。我們可以這樣說，粉彩筆是最適於畫肖像的畫具，大家知道，連畢卡索也使用過粉彩筆作畫，當代畫家也仍在創作粉彩畫。正如前文所述，粉彩素描、繪畫所具有的潛在價值使粉彩筆成為肖像畫的上好工具，不過應該注意的是，粉彩畫這一主題確實豐富多彩；但是，另一方面也會使經驗不足的畫家和素描尚未過關的人遭遇種種困難。請不要忘記，肖像主題比較微妙，即「必須和模特兒相像」。 不管怎麼說，還是讓我們來看看放在面前的肖像畫作，其中有的幾乎是素描，有的則幾乎是油畫畫像；有的朝右看，也有的朝左看；有的是古代人物，有的則是現代人物。

圖273. 夏丹,《妻子的肖像》,巴黎羅浮宮。該畫是夏丹粉彩畫的代表作,線條細膩、平行 (請參閱前文),畫面色彩及規格隨著添加的交叉線條逐漸擴大。

圖274. 拉斐爾·門斯 (Anton Raphael Mengs, 1729–1779),《自畫像》, 聖彼得堡(San Petersburgo), 俄米塔希博物館。這幅十八世紀的肖像畫與夏丹的畫作有所不同, 因為使用了油畫中常見的平塗和厚塗手法。

圖275. 土魯茲-羅特列克,《梵谷肖像》,阿姆斯特丹, 梵谷國家博物館。他畫過不少粉彩畫作品, 這幅肖像畫是為他的同時代畫家梵谷所作, 線條非常流暢。

圖276. 雷諾瓦 (Pierre-Auguste Renoir, 1841–1919),《貝特·摩里索和她的女兒》, 巴黎, 小皇宮 (Petit Palais)。所有印象派畫家除試作粉彩風景畫外, 還試作各種粉彩肖像畫, 該畫屬素描加繪畫之作。

圖277. 貝特·摩里索 (Berthe Morisot, 1841–1895),《提麵包籃子的女孩》, 巴黎馬莫坦博物館。摩里索 (上幅圖的主人翁) 和瑪麗·卡莎特所創作的粉彩畫數量都遠比大多數印象派男畫家要多, 這裡看到的精美肖像充分利用了畫紙的底色。

圖278. 卡爾·拉松 (Carl Larsson, 1853–1919),《阿爾瑪》, 私人收藏。這位北歐印象派畫家向我們展示了另一種粉彩畫的創作方法。

273

274

275

276

277

278

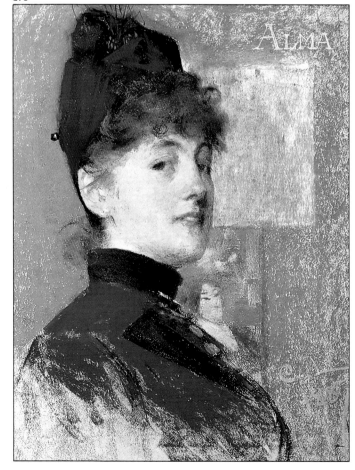

霍安‧馬蒂為秘書畫的粉彩肖像

我們現在來到美術家霍安‧馬蒂的畫室，這位以油畫和粉彩畫聞名於世的藝術家的專長之一就是肖像畫，他常用肖像畫來描繪人們熟知的人物，如著名男高音多明哥或西班牙國王。在馬蒂創作的肖像畫中，有的曾在紐約、東京展出。今天我們有機會欣賞這位著名畫家作肖像畫的全部過程——為其秘書福斯托畫像。馬蒂最關注的是福斯托的姿勢和目光方向，他先把不太深的灰色 Canson 牌畫紙用夾子固定在畫板上，下面還墊有 10–12 張畫紙，目的是讓基底相對鬆軟一些。把畫板直立在畫架上後，立即開始用削得很尖的炭筆作素描，以便完美畫出人物的臉龐。

馬蒂的這幅人物素描非常精確地再現了模特兒獨特的面孔，儘管只是在頭髮、眼睛、鼻子的某些關鍵部位畫出一些陰影而已。完成素描後，便仔細噴上固定劑，因為他不希望炭筆線條與接著要用的粉彩筆顏色相混和。緊接著，畫家用略呈綠色的深棕色鉛筆以精細、同一方向的線條於陰影部分著色，猶如編織精美織物一樣，準確地表現臉龐的主體特徵。對頭髮畫面的處理方式亦相同，所用鉛筆顏色也完全一樣。隨後，馬蒂基本上用一紅一藍兩種鉛筆的細線條在面部著色，方法是與已有的線條呈交叉狀，但方向要自然得體，使色彩豐富多姿，陰影準確無誤。請注意觀察畫家已使用

圖279. 馬蒂用很細的炭筆為福斯托作臉部素描，肖像畫應該是用素描來表現其特徵，請記住並實踐之。

圖280. 在原有基礎上做兩件事：一是用深棕色鉛筆施色於頭髮的陰影部分，並輕輕在整個臉部加畫線條；二是用同一種色鉛筆修飾畫面顏色最深處，以突出主體特徵。

圖281. 這些就是馬蒂畫素描時所用的色鉛筆，他幾乎沒用條狀粉彩，因為臉部範圍小，必須作局部描繪。

圖282. 馬蒂一直以細線條慢慢突出臉部色彩，現在是用橙褐色粉彩筆為頭髮著色。

圖283. 左半部臉用玫瑰色柔和線條，右半部臉和頭髮用的是泛紅的橙褐色線條，以表現光線和臉部特徵。

279

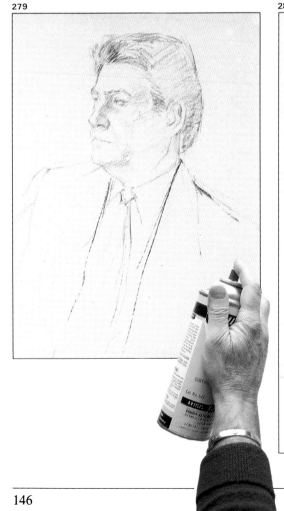

280

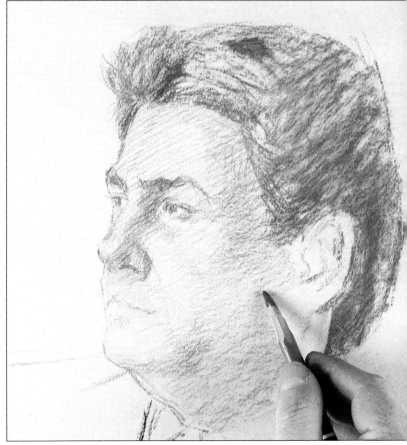

過和將要使用的顏色，如果還缺少什麼顏色的話，理應是白色粉彩筆。馬蒂解釋說，從現在起將直接修飾素描畫的細部特徵。他用削得很尖的深色鉛筆十分細緻地描繪眼瞼、眼睛、瞳孔、鼻子、眉毛，為避免碰到已上色之處，他懸空憑藉腕力進行修飾，不使畫面模糊。接著用小擦筆和手指交替對細小畫面進行平抹。

282

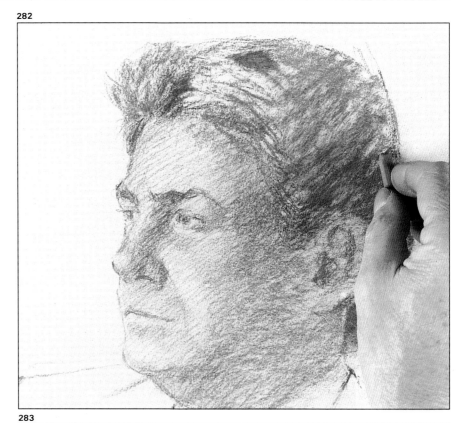

281

283

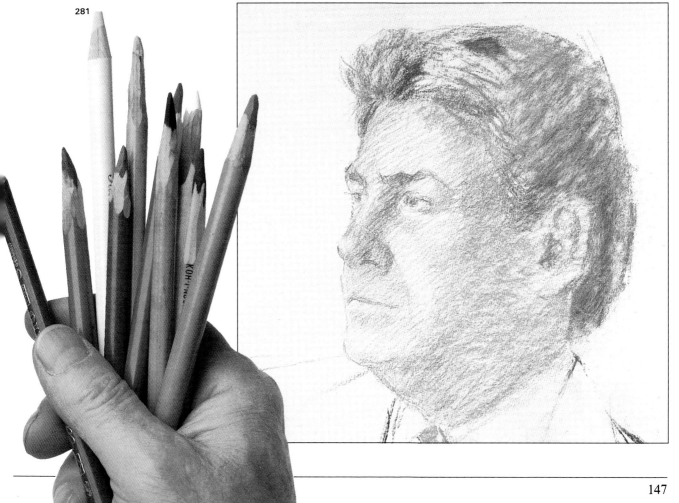

下一步是在臉部明亮部分著色,他用很淡的玫瑰色鉛筆精確逼真地同時進行素描和繪畫,有時為了與原色交融還用手指稍加平抹,有時為突出某部位的具體光線還加大著色力度。快完成畫稿前,馬蒂仍採用素描和繪畫同時進行的技法,在人物耳部和髮間添加平行與交叉線,並略施平抹。在為人物服裝著色時,還添加了一些實際顏色之外的色彩。最後,馬蒂用下列一席話結束了這次繪畫習作,他說:「畫面要達到簡樸,的確相當困難;把畫紙填滿是容易的,修飾畫面,覆蓋畫紙細孔是大家都會做的,對我來說,也是輕而易舉的事。困難的是使畫面清新而微妙,且令人回味,要使讀者只有經過努力才能領略這張臉孔的奧秘之所在。」

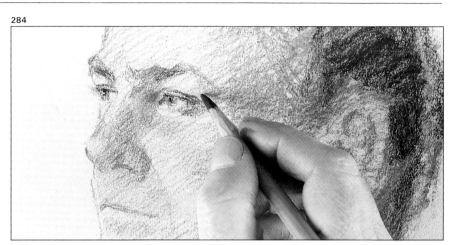

284

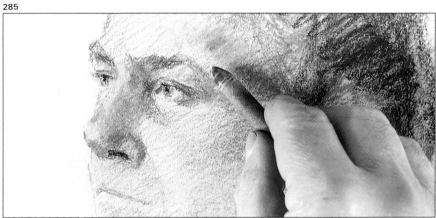

285

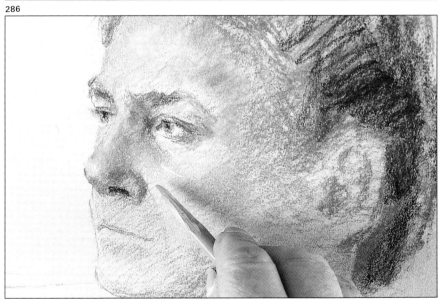

286

圖284. 用深泥土色鉛筆作細部素描,要特別注意不讓手掌擦摩顏料。

圖285. 在局部小區如鼻子陰影處用擦筆代替手指稍加平抹;在鬢角處施微紅色……

圖286. 用淡玫瑰色鉛筆對臉部作後期修飾,以突出明亮部分,如在鼻子、眉毛、下巴、前額等明亮畫面上稍加色彩(不全面著色),以吸收底色。

圖287. 最後,除觀察臉部特徵外,還請注意,畫家對模特兒福斯托服飾及姿勢的處理方式。對馬蒂來說,肖像畫最重要的是,不要塞滿全部的畫面,而是使讀者能根據想像擴大畫面。

287

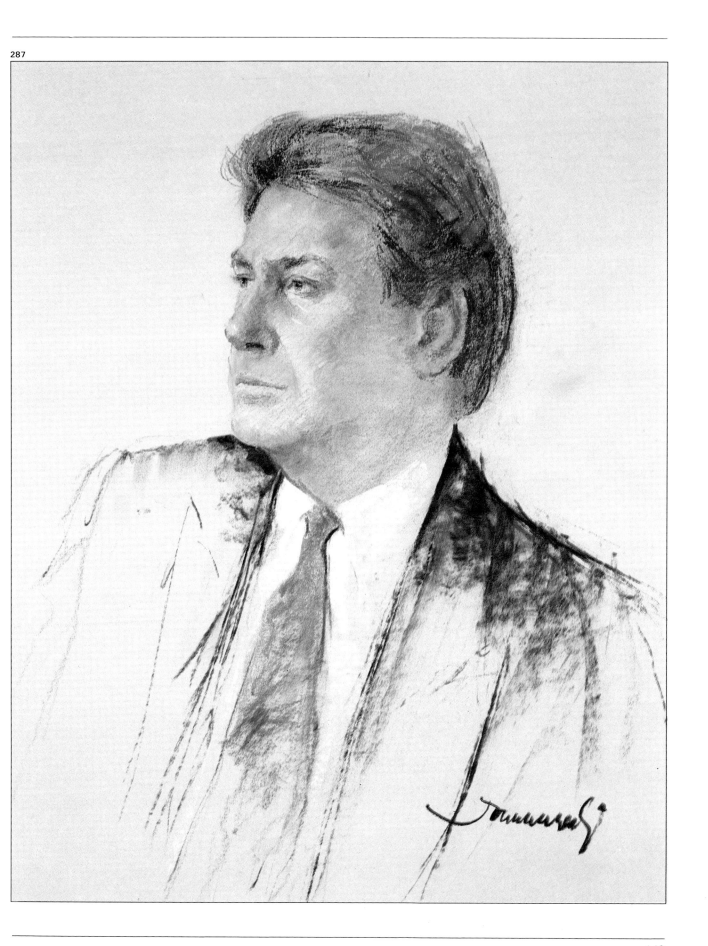

粉彩裸體畫畫廊

大約從十八世紀起，粉彩裸體畫開始流行起來，而自十九世紀至今，已有大量的粉彩裸體畫問世。這些裸體畫多數都是美術家的試畫和草圖，比如德拉克洛瓦創作的草圖《薩達納帕洛之死》（參見圖288），無論是畫面色彩還是畫中人的姿態都美妙至極。我們認為，這裡選編的插圖總結了粉彩創造真正畫像的潛在價值，絕非只是學術研究之作，因為本書是為現代畫家寫的。請注意觀察每幅作品中粉彩線條的不同之處，還請參閱本書前文所選的粉彩裸體畫插圖。

圖288. 德拉克洛瓦，《薩達納帕洛之死》，巴黎羅浮宮。這是畫家浪漫主義畫作中的一幅令人喜愛的草圖。

圖289. 摩里索，《擦拭身體的年輕婦女》，巴黎，霍普金斯和湯瑪士美術館。另一幅色彩柔和的草圖，利用畫紙本身的顏色表現主題。

289

288

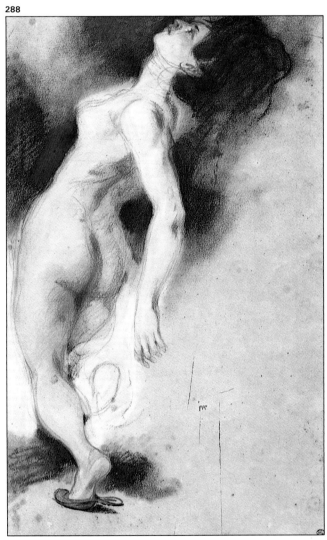

290

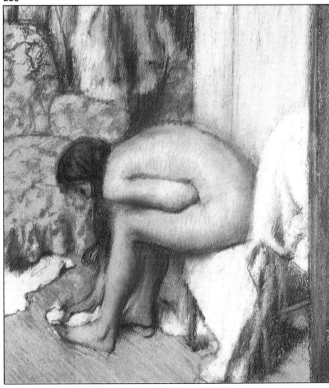

圖290. 竇加，《正在擦腳的浴女》，巴黎奧塞博物館。在竇加的裸體畫中，浴女是一個不可或缺的題材，該圖布局精美、色調入畫。

圖291. 拉塞特,《裸體人物》, 私人收藏。
這幅素描線條分明,色彩(紅、黃、白)
純正流暢,而且兩者組合得非常完美,同
時畫面的明亮部位也非常合適。

圖292. 克雷斯波,《手持毛巾的裸體》,收
藏於個人畫集。克雷斯波創作此畫時用粉
彩的方法有所不同,經過對顏色的融合和
平抹,達成純正的明暗畫面。

圖293. 桑維森斯(1917-1987),《採坐姿的
裸體》, 私人收藏。我們在這裡要強調的
是,該畫的色調富有表現力(用的是大膽
的互補色反差),線條粗獷流暢。

291

293

拉塞特創作的粉彩裸體畫

294

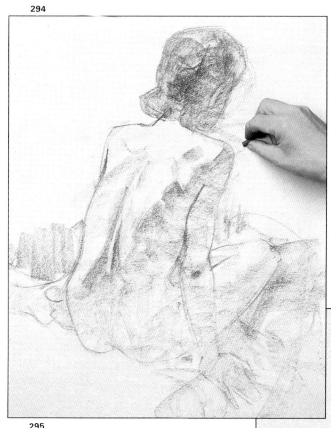

圖294. 拉塞特先用鉛筆畫素描並用深棕色粉彩筆加強素描線條，然後用洋紅、紫色、深泥土色為素描著色，方法是輕輕勾劃出人體輪廓。

圖295. 在頭髮區塗某些綠色並施加平抹，但最好是用手指輕拂。明亮部分的畫紙先不塗顏色，甚至弄髒的地方還用橡皮擦拭。

霍安‧拉塞特 (Joan Raset) 的粉彩盒按色系分類，但令人奇怪的是，在他的粉彩盒裡有一截一截的粉彩筆，也就是說都是斷的粉彩筆。只有親眼目睹，我們才知道，這位畫家就喜歡用這種方型斷粉彩筆。當然，他的粉彩盒還按軟硬粉彩筆分隔排放，以免顏料相互污損。

拉塞特先用鉛筆輕輕勾勒素描，畫面既精美又準確而且光亮清晰。在結束素描稿時，他又用擦布擦拭畫面，目的是使畫紙露出細孔，使已

295

296

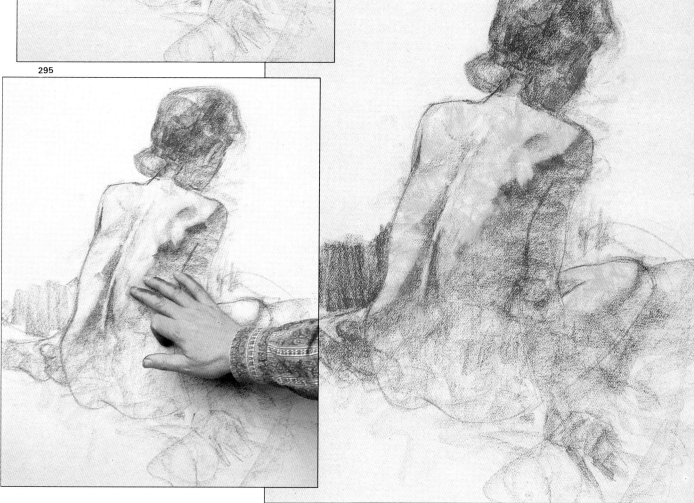

圖296. 用玫瑰紅和黃色等暖色調表現明亮部分，但必須非常柔和；同時在陰影部分添加強烈的暖色系。

圖297. 在人物背部的陰影區塗上某種藍色以增強冷色調，然後用方粉彩筆在明亮區畫方形線條，以便從解剖學角度表現人體外形。

圖298. 在陰影區添加紅、橙色，以便使反射光區域內出現小小的陰影區，這樣就能與洋紅深色區以及畫紙原色形成明顯反差。

有的鉛筆線條不妨礙後來要畫的粉彩筆線條，即可使粉彩附著於原素描之上。

畫家接下去是用深棕色硬粉彩筆加強第一層鉛筆素描畫面，並用同色粉彩筆為陰影區著色，使畫面一開始就形成明暗反差。拉塞特邊畫邊確定人物體形，但作為背景的畫紙暫不著色，以便後來塗抹淺色；他甚至還用橡皮在畫紙上擦拭，以保持畫紙的純白。拉塞特緊接著在上述陰影區添加洋紅、紫紅和紫色，

具體作法是：用軟粉彩筆平塗。在畫紙上快速畫線條和著色，不受素描稿的限制，不在具體畫點上耽擱時間，不採用平抹，但有時畫紙又好像被輕抹過一樣。

拉塞特的下一步工作是，用暖色調表現明亮部分，用冷色調反映陰影部位。並用擦布將冷色加在底景的某些畫點上，以便與人體的明亮部分形成反差。畫家還解釋說：「並非一切都是即興創作，一個人對將要構築的圖畫應該有一個構思，重

297

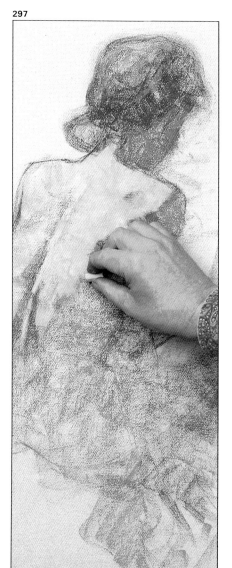

298

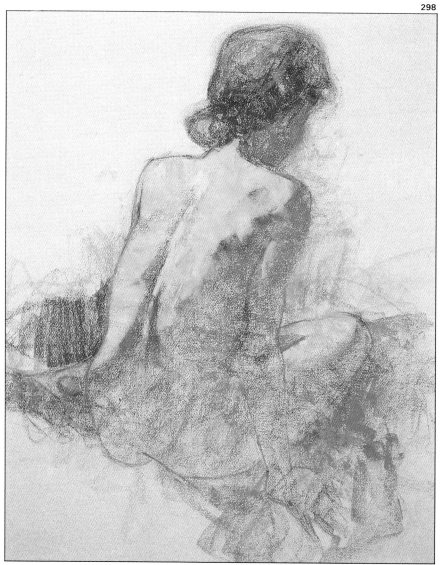

要的是要對這個構思進行藝術處理，使之成為他所希望的五彩繽紛的畫面。」最後，畫家在描繪明亮畫面時使用了淺玫瑰色、淺黃色、橙色、赭色和某種紅色。

拉塞特的繪畫技巧是，素描和繪畫同時進行，猶如在畫紙上「漫步」，不在任何地點停留，以尋求藝術氛圍、整體畫面、和諧色調、純正色彩；畫面層次分明(從不相互重疊)，不少畫面特別是陰影區施色很少，幾乎維持畫紙的底色，用一截一截的方粉彩筆勾劃長型和方型線條。我們應該知道，無論是明亮畫面還是陰影部分，色彩都應均勻、純正、鮮明，不抹灰色彩，即為畫家的基本宗旨之一。此外，色系要清新、充滿活力，甚至可以在陰影畫面和明亮部分添加一些藍色。

拉塞特繼續在畫紙上漫步：在明亮畫面施純色，甚至為側影部位著藍色；在陰影畫面如臀部、背部、手臂等處卻很少著色，即以畫紙底色為主，使畫面顏色直接且形象化。拉塞特的這幅素描加繪畫的優點是清新、自然，他為此花費了不少時間。完稿前，拉塞特對畫作審視和沈思良久(比完成上一道程序的時間還長)，剩下的工作顯然已經不多，他在人物髮間添上略呈藍色的綠色，在陰影部位畫上橙色，在面部施紅色；再用棉花輕拂背景畫面(幾乎不是平抹，僅僅是帶走一些表面浮色)；加深某些素描線條，為背景添點冷色……就這樣完成了這幅非常惹人喜愛的裸體畫稿：粉彩筆之特性發揮得如此淋漓盡致，色彩如此清新、自然明亮。實際上，這是一幅著色不多的畫作。

在結束本書的同時，我們向拉塞特表示謝忱，因為他為我們提供了如此有個性的藝術作品(同時也是粉彩畫史上相當廣泛的主題)，因為他的藝術風格既現代又傳統，充分利用了冷暖和明暗色調的對比(即整個繪畫的基本原理)。我們希望起步較晚但小有名氣的拉塞特在繪畫事業上能有所斬獲。

圖299. 裸體素描畫稿已經成形，線條少而精，明暗相宜；頭髮的色調適中並在髮區稍添互補色。

圖300. 用棉花輕拂畫面，使素描色彩分布更加得體。

圖301. 完稿前在陰影畫面中間著藍色，以增加冷色調，營造色彩的明顯反差；在背影著紫色，以達到上述相同效果。畫紙顏色是整個畫面的基本組成部分，因此，粉彩筆的顏色要清新、鮮明、柔和、實用。

299　　　　　　300

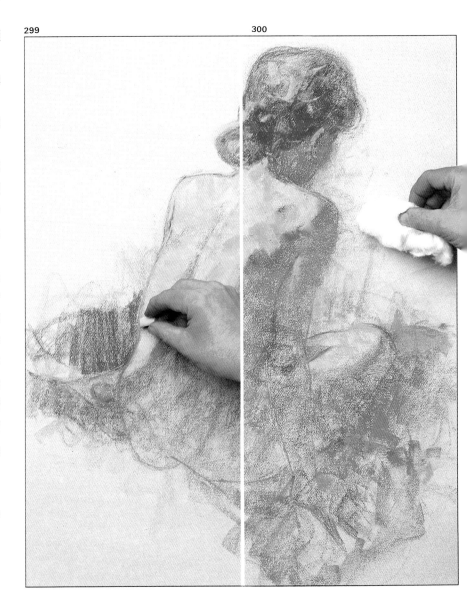

301

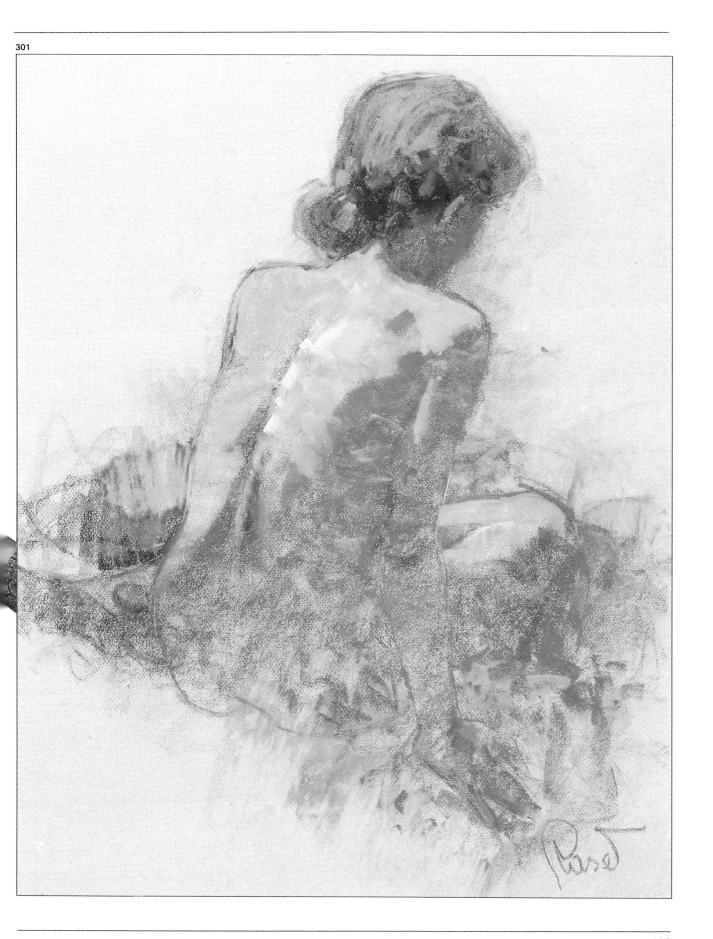

畫框能提高畫作的身價

聖地亞哥‧阿爾瑙是一家畫框製造
公司的老板,該公司地處巴塞隆納,
是西班牙最主要的畫框製造公司之
一。當我們問他如何為畫作鑲框時,
他對我們講了下列一席話:

「畫框能提高畫作的身價,只有為
畫作鑲框,才算真正完成一幅作品,
未入畫框的畫稿是不完整的作品。
當然,畫框的外形和顏色與畫稿的

外形、風格、顏色必須一致,比如
說,古典畫需要塗金雕刻畫框,印
象派畫作所需的畫框應該是有(凹
凸)線腳、無花葉裝飾、寬大、銀
灰色或金灰色;或者是有線腳、木
框本色;或者是淺灰色、有線腳、
有雕刻裝飾。現代印象派畫作還可
用灰色或米色畫布裝飾的活動底板
框,增加其美觀程度。這種方法也

圖302-304. 為粉彩畫選配畫框和飾邊並
不是件容易的事,首先必須確定的是,畫
框、飾邊的顏色要如何與畫面色彩形成互
補,或者兩者相互協調;要使兩者相近或
者形成鮮明對比。這裡我們介紹的是幾種
有潛在價值的範例。

302

303

304

圖305. 如果我們不想把一幅粉彩畫裝入畫框,最好是用大小一樣的紙張加以保護,以免摩擦粉彩畫面。

圖306. 畫稿完成時不必用固定劑,其中道理,前文已論述過。但是,少數畫家仍堅持使用。

305

306

適用於近代表現派畫作,但畫框應相對窄一些。非象徵派抽象畫的畫框應該是簡單、狹小、有木嵌條(或簡易木線腳), 木框以淺淡本色或漆上灰色、洋紅、黑色為宜,但是必須和畫稿色調相配。」

當我們向他提出有關玻璃、襯紙等問題,即何時裝玻璃和襯紙,怎樣選擇顏色及寬度時,阿爾瑙回答說:「油畫、壓克力顏料作品不需用玻璃,素描、粉彩畫、水彩畫、蠟畫等必須用玻璃,可以是一般透明玻璃,或是無光澤不反射玻璃。我推崇一般透明玻璃,因為無光澤不反射玻璃會改變或減弱畫面色彩。」

「襯紙,寬4-7公分,厚3-4公分,呈內斜面或用塗金頂飾。襯紙的顏色必須和畫面色彩、畫框顏色協調並形成對比。一幅暖色調畫應選擇暖色襯紙,如米色,或黃褐色或橙褐色;而冷色調畫則應搭配藍色或淺綠色、灰色襯紙。」

圖307. 該圖解向我們展示了為什麼保護粉彩畫的最好方法是正確使用畫框,粉彩畫(圖示E)和玻璃(圖示F)隔有空間,以防兩者接觸,襯紙(圖示C)的厚度對鑲嵌粉彩畫是非常關鍵的部分。

307

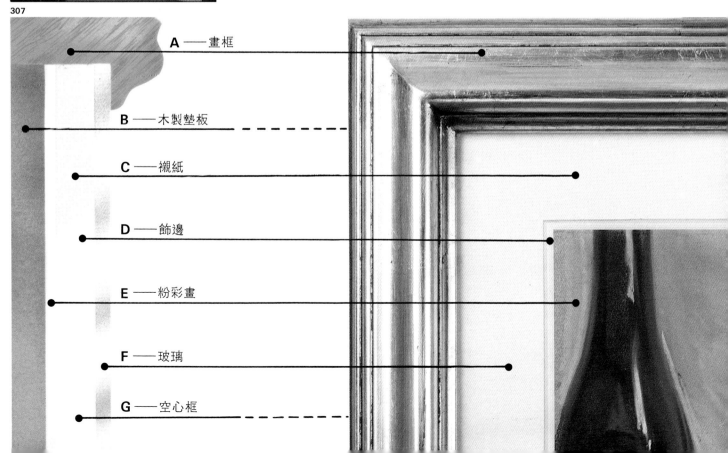

A —— 畫框

B —— 木製墊板

C —— 襯紙

D —— 飾邊

E —— 粉彩畫

F —— 玻璃

G —— 空心框

我們邀請的六位畫家

308

309

310

荷西・帕拉蒙（主編）、蒙特薩・卡爾博（文字編輯）、安赫拉・貝倫格爾（插圖編輯）以及帕拉蒙出版有限公司編輯部，很高興把這六位藝術家介紹給讀者，感謝他們為此書提供的粉彩素描和畫稿以及為此做出富藝術價值的寶貴貢獻。

巴耶斯塔爾 (Vicenç Badalona Ballestar)

1929年生於巴塞隆納市，曾就讀於該市藝術學校，後從事專業工作。他是水彩畫家協會會員並參加該協會在全國舉辦的各項畫展，曾多次以水彩畫獲獎。巴耶斯塔爾1980年被選入《巴塞隆納十大美術家》名錄和展覽。他擅長動物畫（可用各種畫法進行創作）並享有盛譽，先後於1987年在西班牙的比納羅克斯，1987年和1988年在法國的塞雷特和尼姆舉辦過鬥牛題材的個人畫展。巴耶斯塔爾是本公司的長期合作者，曾為《畫藝百科》系列之《動物畫》一書作全部插圖。他先後在國內外舉辦過許許多多個人畫展。這位多才多藝的美術家尤擅長水彩畫、粉彩畫和油畫。

克雷斯波 (Francesc Crespo Giménes)

1936年生於巴塞隆納市，曾先後就讀於該市的藝術和工藝學校和聖霍爾迪美術高等專科學校。他是美術博士，現任巴塞隆納美術學院教授。克雷斯波曾多次獲獎，其中有1961年的艾戈・庫亞斯獎金、1962年的巴塞隆納市政府傑出人物獎、1972年的馬奇基金會獎金，並多次獲帕拉莫斯獎。

克雷斯波已舉辦過多次個人畫展，其中 1970 年至 1988 年在巴塞隆納舉辦過六次正式畫展，1968 年至 1980 年在義大利的庫內奧（1960年）、波隆那（1973年）、薩盧佐（1980）等城市舉辦個人畫展，此外還在西班牙其他城市如希羅納、帕拉莫斯、維克、特拉薩舉辦過畫展。克雷斯波還參加過許多國內外的聯展。

他的不少畫作被西班牙和外國收藏，如巴塞隆納省議會、烏埃斯卡的上亞拉岡博物館、帕拉莫斯鎮博物館、義大利熱那亞大學……

費隆(Miquel Ferrón)

1948年生於巴塞隆納市，從很年輕時就先後在多家美術、平面藝術專業公司工作。曾就讀於巴塞隆納市美術和工藝學校，並在該校就讀時獲全國優秀素描獎；還在該市馬薩那美術和工藝學校學過畫。

費隆曾是普利斯馬有限公司（專司平面藝術）的合夥創辦人。從1973年起一直在馬薩那美術和工藝學校擔任素描專業教師。費隆是位專業畫家和素描畫家，可用多種繪畫技藝進行創作，是本公司的長期合作者（作者、插圖畫家和畫家），還參與了本公司策劃的《畫藝百科》系列書的編寫工作。他是《畫藝百科》系列書之《噴畫》一書的作者，《畫藝大全》系列書之《噴畫》一書的合著者。

費隆是一個孜孜不倦的工作者、全能畫家、盡心盡職的插圖作家……但是他最喜歡的無疑仍是繪畫。

311

312

313

馬蒂(Joan Martí Aragonés)

1936年生於巴塞隆納市，曾就讀於該市聖霍爾迪美術高等專科學校，1959年獲巴塞隆納大學美術碩士學位。

馬蒂曾獲獎學金到義大利進修，後遊歷法國和歐洲其他國家，最後學成於美國。他1963年在巴塞隆納市海梅畫廊舉辦了第一次個人畫展，後來，不僅在該市許多畫廊（如海梅、梅弗倫、科馬斯等）開過個人畫展，而且在其他城市（如希羅納、列伊達、塔拉戈納）也相繼舉辦過。馬蒂的個人畫展遍及西班牙大多數城市，並且還經常在國外開畫展，如巴黎、盧森堡、委內瑞拉的加拉加斯和華盛頓。

馬蒂愛好素描，酷愛自然寫生畫。他最鍾愛的題材是深居簡出的女性人物和肖像，在他用油畫和粉彩畫創作的肖像人物中，有西班牙國王，也有男高音多明哥。

普魯內斯(Carles Prunes)

1937年生於巴塞隆納市，這位加泰羅尼亞畫家從很年輕時就開始參加團體和個人畫展。他的畫作廣泛，包括風景畫、男女裸體畫、肖像畫等，而且一直是以寫生為主。目前主要從事肖像畫創作。普魯內斯認為自己是表現主義兼印象主義畫家，他精通各種畫法（粉彩畫、油畫、水彩畫、不透明水彩畫、壁畫、花卉畫……），他認為粉彩是適於入畫的工具。他一直在為美國、德國、法國、荷蘭、英國、丹麥、瑞典和伊比利半島上國家的出版物作彩色插圖。

普魯內斯還為上述國家畫連環畫。他十六歲時在巴塞隆納文化協會舉辦了第一次畫展，此後曾在各畫廊辦過畫展，其中以加泰羅尼亞地區的畫廊居多。

他還經常講授有關藝術、藝術史、插圖和色調等方面的課程。

拉塞特(Joan Raset Conchillo)

1938年生於西班牙希羅納市，這位加泰羅尼亞畫家幾乎是自學成才。他很有天賦，極早就顯現其繪畫才能，在學習和專業化方面起步較晚。拉塞特是從八〇年代開始從事專業繪畫，當時他在巴塞隆納成立畫室，同時加入該市聖柳克藝術社團。

拉塞特目前住在吉克索爾斯市，他一邊創作一邊講授繪畫與素描課程。在他舉辦的各類畫展中，有團體畫展也有個人畫展，其中較重要的有1987年和1990年希羅納市福魯姆畫廊的畫展，1989年巴塞隆納市海梅畫廊畫展，1990年巴列斯市福尼特·德聖庫加特畫廊畫展，1991年維多利亞市阿特拉雷畫展。他還參加了1992年在美國邁阿密舉辦的國際藝術博覽會。目前正籌備在馬德里、巴塞隆納，以及法國吐魯斯和德國舉辦畫展。

拉塞特是一位色彩主義畫家，其繪畫生涯始於粉彩創作，不過現在也畫油畫。他的粉彩素描和畫稿的最大特點是注重色彩，其畫風介於表現主義和現代主義風格之間，他根據模特兒創作了許多優秀畫作。

普羅藝術叢書

畫藝大全系列

解答學畫過程中遇到的所有疑難

提供增進技法與表現力所需的

理論及實務知識

讓您的畫藝更上層樓

色	彩	構		圖
油	畫	人	體	畫
素	描	水	彩	畫
透	視	肖	像	畫
噴	畫	粉	彩	畫

在藝術與生命相遇的地方
等待
一場美的洗禮……

滄海美術叢書

藝術特輯・藝術史・藝術論叢

邀請海內外藝壇一流大師執筆，
精選的主題，謹嚴的寫作，精美的編排，
每一本都是璀璨奪目的經典之作！

生活
也可以很藝術——

美術鑑賞

趙惠玲 著

欣賞美術作品

是人生中最愉悅而動人的經驗。

藉由深入淺出的文字說明

與豐富多元的圖片介紹，

本書將帶您進入藝術的殿堂，

暢享藝術的盛宴。

國家圖書館出版品預行編目資料

粉彩畫／Muntsa Calbó Angrill, José M.
Parramón, Miquel Ferrón著；王留栓譯.
－－初版. －－臺北市：三民，民86
面； 公分. －－（畫藝大全）

譯自：El Gran Libro del Pustel
ISBN 957－14－2592－3（精裝）

1.粉彩畫

948.9 86005209

國際網路位址　http：// sanmin. com. tw

©　粉　彩　畫

著作人	Muntsa Calbó Angrill, José M. Parramón Miquel Ferrón
譯　者	王留栓
校訂者	黃郁生
發行人	劉振強
著作財產權人	三民書局股份有限公司 臺北市復興北路三八六號
發行所	三民書局股份有限公司 地　址／臺北市復興北路三八六號 電　話／五〇〇六六〇〇 郵　撥／〇〇〇九九九八——五號
印刷所	臺北市復興北路三八六號
門市部	復北店／臺北市復興北路三八六號 重南店／臺北市重慶南路一段六十一號
初　版	中華民國八十六年九月
編　號	S 94054
定　價	新臺幣參佰捌拾元整

行政院新聞局登記證局版臺業字第〇二〇〇號

有著作權 不准侵害

ISBN 957－14－2592－3（精裝）